Maternidades puertorriqueñas
Esclavitud, colonialismo y diáspora
en el arte y la literatura

IVETTE M. GUZMÁN ZAVALA

ISBN: 1-930744-96-X
© Serie *Nuevo Siglo*, 2022
INSTITUTO INTERNACIONAL DE
LITERATURA IBEROAMERICANA
Universidad de Pittsburgh
1312 Cathedral of Learning
Pittsburgh, PA 15260
(412) 624-5246 • (412) 624-0829 fax
iili@pitt.edu • www.iilionline.org

Colaboraron con la preparación de este libro:

Composición y diseño gráfico: Erika Arredondo
Corrector: Óscar Zapata
Tapa: Molina; Nana joven con niño blanco; 1870-1900; Colección Teodoro Vidal, Fundación Luis Muñoz Marín, San Juan-Puerto Rico; fotografía. Cortesía Fundación Luis Muñoz Marín. TV065.

Índice

Agradecimientos .. 9

Introducción .. 13
 Las fotos de nanas negras 15
 Esclava de Puerto Rico de Luis Paret y Alcázar 23
 "Maternar" en Puerto Rico 25
 Mis maternidades .. 29
 Perspectivas maternas y acercamientos teóricos 31
 Resumen por capítulos 36

Capítulo I
Madres, niñeras y nodrizas afropuertorriqueñas en ejemplos de arte y literatura 41
 Visibilidad en la historia y la ficción narrativa 45
 Se venden madres: anuncios de periódicos en el siglo XIX ... 47
 En fuga y marcadas .. 53
 Madres rebeldes en la narrativa de Beatriz Berrocal y Yolanda Arroyo Pizarro ... 55
 Centradas e (in)visibles:
 empleadas domésticas afrodescendientes 61
 Manuscritos y fotos: madre, casa y cuerpo en Olga Nolla, Rosario Ferré e Yvonne Denis Rosario 63
 El Manuscrito escondido de Olga Nolla 65
 Las Niñeras en Olga Nolla 67
 La nodriza en *Vecindarios exentricos* de Rosario Ferré 70
 Secretos de familia, manuscritos y fotos: Ivonne Denis Rosario .. 76
 Conclusiones .. 78

Capítulo II
Margherita Arlina Hamm y la maternidad puertorriqueña en el '98 83
Margherita Arlina Hamm 88
The Woman's World o el mundo de las mujeres 92
Moda y accesorios 94
Costumbres, cultura y maternidades deficientes 96
La imposibilidad del cuerpo adecuado: desnudez y suciedad 99
La ropa interior 102
Conclusiones 104

Capítulo III
Lenguaje visible, fotos textuales y el álbum de familia en literatura de mujeres 109
Fotografía literaria 109
Fotos textuales/textualizadas 112
Esmeralda Santiago: un cuerpo con varias historias 114
Las fotos textuales de Magali García Ramis 120
Rosario Ferré y la creación de un álbum propio 126
Fotos textuales en la diáspora: Judith Ortiz Cofer 128
Conclusiones 134

Capítulo IV
Mater/moder/nidades: transformaciones nación/corporales según dibujos, pinturas, grabados y fotografías 141
El ambiente de las transformaciones maternas 144
Dos dibujos de Augusto Marín 146
De jíbaras a consumidoras: madres en las fotos de Jack Delano 149
Goyita de Rafael Tufiño 157

¡Fuera la marina yanki de Culebra! de Antonio Martorell 160
Nuevos acercamientos a prácticas antiguas: una pintura de
Daniel Lind-Ramos y las fotos de Teresa Canino 164
Conclusiones .. 173

Capítulo V
Maternidades diaspóricas: visibilizar los silencios entre madres e hijo/as 179
Juan Sánchez: *Mujer Eterna, Free Spirit Forever* 180
Nicholasa Mohr: un abdomen transparente 184
Secretos maternos .. 189
Rosario Morales y Aurora Levins Morales: un sonograma emocional .. 190
Madres e hijas ... 195
Conclusiones ... 196

Conclusiones .. 201

Obras citadas ... 209

Para mi hijo, Lucas

A mis padres Myrna Zavala y Ángel Guzmán

En recuerdo a mis abuelas, Aida Díaz y Fermina Díaz

Agradecimientos

Este libro ha sido el resultado de un largo recorrido personal y profesional. Su culminación amerita reconocer el apoyo de varias personas e instituciones.

Un agradecimiento especial va para Yolanda Martínez San-Miguel por el apoyo desde el principio y por contestar mis preguntas con inigualable inteligencia y refrescante sentido del humor. Agradezco también a mi exprofesor y amigo Carlos Rubén Carrasquillo de Caguas quien compartió ideas y artículos de investigación. Su entusiasmo en mis proyectos académicos y en mi vida personal desde la escuela superior es un recurso incomparable.

Agradezco a Lebanon Valley College en Pensilvania en especial a mis colegas del Departamento de Lenguas, y sus administradoras, quienes facilitaron fondos de Hobson and Grace Zerbe. Junto a los "Faculty Research Grants" y un año sabático en 2019-2020 hicieron posible terminar este proyecto. Cathy Romagnolo compartió ideas para mi propuesta y Barbara McNulty, directora de la galería Suzanne H. Arnold me invitó a conversar sobre la fotografía. El decano Marc Harris facilitó la disponibilidad de fondos iniciales. Las bibliotecarias de Vernon & Doris Bishop Library sometieron préstamos de libros y documentos. Mis estudiantes en cursos como *Mujeres puertorriqueñas, Temas candentes, Migration from the Hispanic Caribbean* y *Latinos en los Estados Unidos* incitaron diálogos estimulantes sobre algunos textos.

Escritora/es, profesora/es y amiga/os de otras instituciones como Yolanda Arroyo Pizarro, Jorge Duany, María del Carmen Baerga, Harri Franqui-Rivera, Lorgia García Peña, Larry La Fountain-Stokes, Iris López, Hilda Lloréns, Marco Martínez, Manuel R. Rodríguez, Noraliz Ruiz, Marcy Schwartz, Judith Sierra-Rivera y Lanny Thompson contestaron preguntas, facilitaron algún contacto, sugirieron una referencia bibliográfica y/o aceptaron mi invitación para dar una charla que enriqueció mi perspectiva. Quiero expresar mi gratitud a Elena

Valdez y Mirna Trauger por las valiosas sugerencias. Agradezco a Iraida Casique y a Helen Hernández Hormilla por leer partes del manuscrito, hacer recomendaciones, ayudar con algunas traducciones y mantener su amistad después de leer todos mis errores. Agradezco también a los lectores anónimos y a Erika Arredondo del Instituto Internacional de Literatura Iberoamericana por sus observaciones y su paciencia.

Varias personas y organizaciones facilitaron permisos para incluir las imágenes visuales y/o una versión digitalizada. Mi investigación me llevó a los archivos de la Biblioteca del Congreso en Washington, D.C., la Biblioteca Nacional en Puerto Rico, el Centro de Estudios Puertorriqueños en Nueva York, la Fundación Luis Muñoz Marín en San Juan y la Universidad de Puerto Rico en Río Piedras. Agradezco a Julio Quirós y Karolee García de la Fundación Luis Muñoz Marín en San Juan de Puerto Rico por facilitar el permiso de uso de las fotos de la Colección de Teodoro Vidal. Las hijas de Salvador Tió, Elsa Tió y Teresa Tió accedieron al uso de la foto de su padre con su nana y compartieron información valiosa. El Museo Smithsonian compartió el grabado de Luis Paret y Alcázar. Agradezco a José R. Alicea por permitirme incluir *Rescate* y a sus hijos por facilitar la comunicación. El Museo de Arte, Historia y Antropología de la Universidad de Puerto Rico en Río Piedras junto a Chakira Santiago y Jessica Valiente facilitaron la imagen digital. La Biblioteca del Congreso compartió la foto esteroscópica del 1900. La Biblioteca Nacional y el Archivo General de Puerto Rico facilitaron otras imágenes digitalizadas. Agradezco a La Fundación de las Artes Augusto Marín (FAAM) y a Ivelisse Marín por el permiso para incluir dos dibujos de su padre y facilitar la digitalización. Reconozco con agradecimiento a la sucesión Tufiño y a Pablo Tufiño por conceder el uso de la imagen *Goyita* de su padre Rafael Tufiño y al Instituto de Cultura Puertorriqueña por la digitalización. Gracias a Pablo Delano por el permiso para usar las fotos de su padre, Jack Delano de los años ochenta. La Biblioteca del Congreso, Columbia University y la Biblioteca Nacional se encargaron de las copias digitales. Antonio Martorell y el Museo de Arte de Puerto Rico autorizaron el uso de la imagen de su cartel. Por su parte, Daniel Lind-Ramos aprobó incluir *La partera* y facilitó la imagen digital. Agradezco a Teresa Canino, Glenda

Velázquez de Guaynabo y Vanessa Arjona de Toa Baja por acceder al uso de sus fotos. Gracias a Juan Sánchez por contestar mis preguntas y autorizar el uso de *Mujer Eterna*, así como a Arte Público Press por el dibujo de Nicholasa Mohr. Me siento honrada de poder comentar cada una de estas obras. Presenté mis esbozos iniciales en conferencias de Latin American Studies Association, Puerto Rican Studies Association, Afro-Cuban Artists Conference y Middle Atlantic Conference on Latin American Studies. Los editores de North Carolina University Press, así como *Revista Iberoamericana* y *Latin American Essays* aprobaron el uso de mis artículos previamente publicados. Agradezco a mis profesores de Rutgers University Carlos Narváez y Margo Persin por el respaldo cuando apenas empezaba a considerar este tema.

Mis abuelas Aida Díaz y Fermina Díaz junto a las niñeras de mi infancia Isabel y Rosa Isern *maternaron* nuestra tribu. Este libro recuerda y agradece su cariño y fidelidad.

Las vecinas de la Calle Neptuno de la urbanización El Verde de Caguas merecen mención especial por haber ejercido una crianza compartida que inspiró varias de mis ideas: Mary Benítez, Carmen (Bella) Rodríguez, Bruni Márquez, Gloria Anibarro, Carmen (Tató) Aponte, Silvia Galiano, Patria Santana, Teresa (Tere) Bunker, Gloria Casanova, Ina Marrero y "Chiqui" Nuñez. Similarmente Iraida Cacique, Claudia Fezzardi, Marcela Ruiz Zúñiga y Beatriz Oropeza *maternaron* mi hijo en una red de colaboración vital. A mis amigas Sofía Benítez y Gloria Cruz por el apoyo. A Norma Rodríguez por alentar y creer en mis proyectos a través de años de amistad.

Mi familia apoyó con paciencia un largo proceso que parecía no iba a terminar nunca. Agradezco infinitamente a mis padres Angel Guzmán y Myrna Zavala, catedráticos retirados de la Universidad de Puerto Rico en Río Piedras, por enseñarme el valor de los libros, a apreciar el arte y compartir el interés en la docencia. Gracias a ambos por criarme en Puerto Rico y por comentar parte del manuscrito. A mis hermanos Jorge, Antonio y especialmente a mi hermana Mildred quien compartió las historias de sus partos y ha creído en todos mis inventos. A Sandra Guillermety y mi primo Ariel Zavala por el entusiasmo. Finalmente, por recordarme lo que verdaderamente importa, gracias a mis sobrinos

Claudia, Gabriel, Nicolás, Dante y un sobrino segundo, Tiago que junto a mis sobrinas adoptivas Noheli, Nathalia y Nasheili ofrecen nuevas oportunidades de *maternar*.

Un agradecimiento especial a mi esposo John Hinshaw por las conversaciones en inglés y español, por sus críticas constructivas y por provocar con amor espacios para pensar y crear. John supo alentarme y ayudó a encontrar recursos necesarios. Agradezco la acogida de la familia Hinshaw; un verdadero regalo de apoyo y alegría. Gracias a nuestra adorada perrita Sofía por los juegos y caminatas que cuidaron mi salud física y mental.

Mi hijo Lucas es lo mejor que me ha pasado en esta vida y miro con esperanza el futuro gracias a él. Le agradezco inmensamente por traerme a este tema, a la experiencia de la maternidad sola y tanto amor. Lo que hemos vivido juntos dio a luz a la persona que soy hoy. Este libro es por y para él.

Introducción

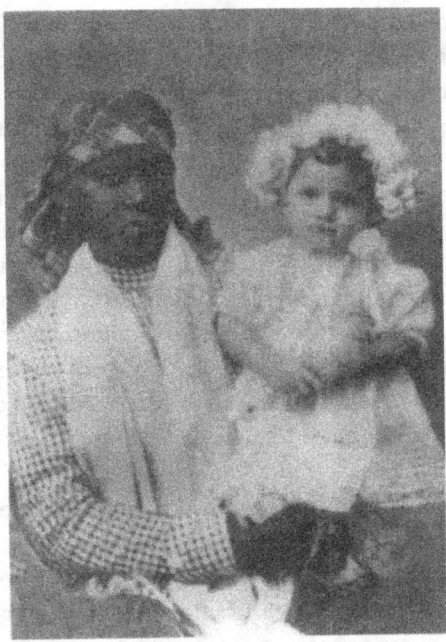

Fig. 1. Eleuteria Yeyé con Salvador Tió en brazos; 1912; Colección Teodoro Vidal, Fundación Luis Muñoz Marín, San Juan, Puerto Rico; fotografía. Cortesía Fundación Luis Muñoz Marín. Salvador Tió 190.

Las fotos de madres con hijos/as pretenden representar lazos familiares; pero a menudo esconden secretos que desestabilizan las definiciones tradicionales de la maternidad. A fines del siglo XIX y principios del XX, quienes comisionaban fotos de nanas negras con niños blancos determinaban la vestimenta, la pose y la composición; seguramente era poco lo que las mujeres retratadas podían agenciar. Los siguientes dos ejemplos del coleccionista, investigador y autor puertorriqueño Teodoro Vidal (1923-2016) revelan la imposición de roles domésticos a mujeres negras junto a la ambivalencia social ante

cuerpos considerados simultáneamente amenazantes y deseados. La presencia de niños blancos sugiere la posible perspectiva de las hijas e hijos no-biológicos. Estos y otros aspectos de maternidades no-tradicionales pueden permanecer inicialmente ocultos en la fotografía, pero un análisis profundo de la imagen y la narrativa descubre los secretos sepultados tras la superficie de la foto.

Maternidades puertorriqueñas se inserta en los estudios culturales estableciendo un diálogo entre imágenes visuales y narrativa literaria. Esta investigación interdisciplinaria examina formas en que la maternidad ha sido determinada por la esclavitud, el colonialismo, el sexismo, la religión y la migración junto a las diferencias de clase, raza y género y la manera en que artistas y escritores/as nos incitan a cuestionarla. Mi análisis adopta aproximaciones de crítica literaria, e historia del arte que teorizan sobre la maternidad o sobre aspectos relacionados a sus representaciones. Según el Diccionario de la Real Academia Española, *visibilizar* es hacer ver "lo que no puede verse a simple vista" es decir, lo que se oculta tras la mirada o imagen "como con los rayos X los cuerpos ocultos, o con el microscopio los microbios" (dle.rae.es). Este estudio demuestra que tras las variadas maneras de representar madres se visibilizan aspectos de la identidad nacional y de género, del sujeto representado o de quien tiene el poder de hacerlo. La interacción entre dibujos, pinturas, grabados y fotografías con cuentos, novelas y otros textos descriptivos permite ampliar las posibles significaciones y contradicciones que la (in)visibilidad del cuerpo materno representa en nuestra cultura a nivel nacional y transnacional.[1]

[1] Para mis publicaciones previas sobre estos temas ver: "Margharita Arlina Hamm y la construcción de un sujeto femenino puertorriqueño en 1898". *Latin American Essays*. Vol. 28. April 2015. pp. 24- 34. "Colaboración y resistencia entre leche y sangre en Cuba y Puerto Rico: las nodrizas en *Cecilia Valdés y Vecindarios excéntricos*". *Revista Iberoamericana* Vol. LXXXI, Núm. 250, enero-marzo 2015. pp. 217-232. "Milk and Blood: Rivaling and Familial ties in Eccentric Neighborhoods by Puerto Rican Writer Rosario Ferré". *The Intersectional Approach: Transforming the Academy through Race, Class and Gender*. Editado por Michele Tracy Berger and Kathleen Guidroz. UNC Press. Dic. 2009. pp. 278-289. "Visualizaciones de la maternidad: historias fracturadas por la migración y el colonialismo". *Proceedings of the TwentySeventh Annual Conference of the Middle Atlantic Council of Latin American Studies*, marzo 2006.

Las fotos de nanas negras

Estas fotos de nanas negras con niños blancos (fig. 1 y 2) pertenecen a la colección de Teodoro Vidal que custodia la Fundación Luis Muñoz Marín en Puerto Rico. Además de su trabajo como intelectual, coleccionista y autor, Vidal es reconocido por su colaboración con la gobernación de Luis Muñoz Marín (1898-1980) especialmente a través de su participación en la primera junta de directores del Instituto de Cultura Puertorriqueña en 1955. Probablemente debido a sus intervenciones para atesorar expresiones artísticas y fomentar el orgullo y la memoria nacional, llama la atención que Vidal aparentemente no dejó información adicional sobre estas fotos (especialmente la segunda), como nombres, lugares y fechas precisas. No obstante, la ubicación en un estudio, la vestimenta y la impresión en blanco y negro permiten aproximar la fecha en que se tomaron entre fines de siglo XIX y principios del XX.

La primera foto va acompañada de cierta información de los retratados, quizás por tratarse de un conocido escritor y su nana: "Salvador Tió al año de nacido en brazos de Eleuteria Yeyé, su querida Teya, personaje central de sus relatos". Salvador Tió Montes de Oca (1911-1989) fue un autor, periodista y humorista puertorriqueño defensor y crítico de nuestra cultura e idioma. Se desempeñó además en iniciativas culturales como la dirección de la Editorial de la Universidad de Puerto Rico, entre otras.[2] La foto de la nana aparece impresa en su libro *Por la cuesta del viento, Relatos de Navidad* publicado póstumamente por su hija, la poeta Elsa Tió. Además, una ilustración de José R. Alicea reproduce la imagen de Teya que acompaña uno de los cuentos. Comentaré brevemente esta imagen junto a dos cuentos que ejemplifican lo que WJT Mitchell llama un "giro pictórico o visual" subrayando la relación que puede existir entre lo verbal y lo visual (Perkowska 15). Según

[2] Entre sus publicaciones se encuentran: *A fuego lento: cien columnas de humor y una cornisa* y *Fracatán de tirabuzones* además de póstumamente publicados por su hija la poeta Elsa Tió *Desde el tuétano, Soy boricua porque soy, Por la cuesta del viento, Trópico en mi sangre* y *Lengua mayor: ensayo sobre el español de aquí y de allá.* Ver la Revista del Centro de Estudios Avanzados de Puerto Rico y el Caribe, #93 de agosto de 2012, homenaje a Tió. En la página 23 aparece la foto de la nana entre otras fotos de familia y de actividades profesionales del autor, aludiendo simbólicamente a la posible inclusión de la nana en la historia familiar/nacional.

Perkowska las "manifestaciones de intermedialidad" (33) entre fotografía y literatura que manifiestan más ampliamente el giro que apunta Mitchell evidencian nuevas intersecciones entre lo visual y lo escrito a través de diversas maneras en que ambas se relacionan, alejándose de la percepción de opuestos o simplemente que la palabra explica lo que la imagen ilustra o viceversa (33).[3] Esto acontece, por ejemplo, cuando Tió llama la atención con palabras a un aspecto visual en el cuento que las personas deben observar o imaginar y que puede ser la foto misma u otra imagen. Lo visual interactúa con lo leído y viceversa, pero va más allá del carácter meramente ilustrativo. La combinación entre autor/escritura y fotógrafo/ilustrador/imagen permite la inclusión del personaje de Teya, que por su género y ascendencia racial posiblemente sería excluido en otros contextos.

La ilustración de Alicea que introduce "Estampa de año nuevo" en *Por la cuesta del viento* sobrepone un rectángulo hacia un lado de una escena familiar de la que trata el cuento (26). La imagen a color en dicho rectángulo se acerca al rosto de Teya imitando la foto mencionada e ilustrada anteriormente (fig. 1) y eliminando al niño. No obstante, la voz narrativa en el relato incorpora al joven Tió, que aparece junto a otros familiares en la escena que sirve de trasfondo. Esta composición ubica a la mujer simultáneamente como parte del grupo y separada por el marco que la distingue, mostrando el espacio ambiguo que ocupan las mujeres como ella. El narrador menciona varias trabajadoras "que eran como de la familia, de tanto verlas y de tanto quererlas" incluyendo a "mi negra Teya, con su pañuelo de madrás y su rostro severo y melancólico" (Tió 28). Es posible que el autor se haya detenido a observar la foto para describir la nana con el turbante, mientras identifica la visibilidad y el contacto como componentes significativos para el afecto de cuerpos que rondan entre los márgenes de la familia. La foto solidifica la proximidad física que conecta a la mujer con el niño y encuadra a Teya en el marco de las labores de cuidar, relacionadas con la maternidad. No obstante, Tió también describe a Teya como "jefe supremo en su reino de especias y cazuelas" (30) extendiendo su ocupación a la de alimentar. Aunque el

[3] Ver la introducción de Perkowska para detalles y más información sobre fotografía y literatura.

cuento no está centrado en la niñera, la narración y la ilustración la ubican en el contexto familiar específicamente de la cocina, como una madre. En "El beso de Melchor" Eleuteria Yeyé o Teya tiene un rol determinante en el desenlace del cuento y en la vida del narrador de seis años, quien la llama nuevamente "mi negra Teya" cuyo "testimonio era irrefutable" (33). El uso del adjetivo posesivo para identificar personas en una relación de diferencia racial como esta (en la que la empleada da un servicio) alude al privilegio del niño, que intenta apropiarse de la nana discursivamente. Sin embargo, el cuento revela que simultáneamente funciona como señal de un lazo amoroso. Dentro de las complicadas relaciones que pueden darse entre empleadas domésticas negras y las familias a las que sirven, el autor subraya la preeminencia de Teya, de sus palabras y creencias ya que "tenía más importancia que un oráculo en Roma" (Tió 34). Esto demuestra que algunas relaciones entre niños y sirvientes incluyen tanto aspectos de desigualdad como amor y veneración. En el contexto de la víspera de reyes, las palabras de Teya ahondaban en detalles descriptivos que nadie más parecía saber de las tres majestades. Ella sabía "cual llevaba el oro y cual la mirra" y "quien se bajó primero del camello" (Tió 34). Además, Teya habla de Melchor, el rey negro como ella y con el que se identifica. Las descripciones de la nana tienen para el niño el poder indiscutible de una fotografía a principios de siglo, estimada como evidencia de la verdad. Por otro lado, la perspectiva de Teya solidifica el valor de la herencia racial y cultural negra.

Aquí no se perfila la sospecha, tensión y posibles celos que afloran en otros ejemplos entre nanas, nodrizas y madres biológicas, sino que ambas colaboran, confabulando un plan para asegurarle la existencia de los reyes al niño (Tió 35). No obstante, quien habla es Teya y advierte: "Eta noche verá si hay reyej o no hay reyej. Eta noche veráj..." (Tió 35). El diálogo imita la pronunciación coloquial que contrasta con la voz narrativa que representa al niño. No obstante, este es el relato de Salvador Tió; no tenemos el testimonio de la nana, por lo que siempre queda la pregunta: ¿qué contaría ella? La mañana de reyes Teya lleva al niño frente al espejo para ambos ver la prueba de que Melchor lo había visitado y besado en la frente, dejando una "mancha negra y redonda" (Tió 35) que aparece ilustrada también por Alicea (Tió 33). Esta imagen

ante el espejo solidifica visualmente la conexión con la nana y lo llena de alegría. Así ambos comparten una creencia y cultura que afirma la huella de la negritud en algunos cuerpos identificados como blancos. La nana queda adscrita a la tradición de reyes consolidada a través de un personaje como Melchor, y su perspectiva oral se enaltece, se celebra, se mantiene ya que beneficia o afirma la perspectiva infantil, que a su vez está de acuerdo con la madre biológica. Al final, el niño corre entusiasmado a mostrar a sus amigos no la bicicleta recién adquirida sino la señal en su frente que lo liga a una tradición tan "irrefutable" (Tió 33) como la relación con su nana.

El blog de historia de Annette Ramírez Díaz del 7 de julio del 2019 le adjudica la segunda imagen (fig. 2) al estudio de un fotógrafo de apellido Molina entre 1870 a 1900 y señala que está impresa en albúmina.[4]

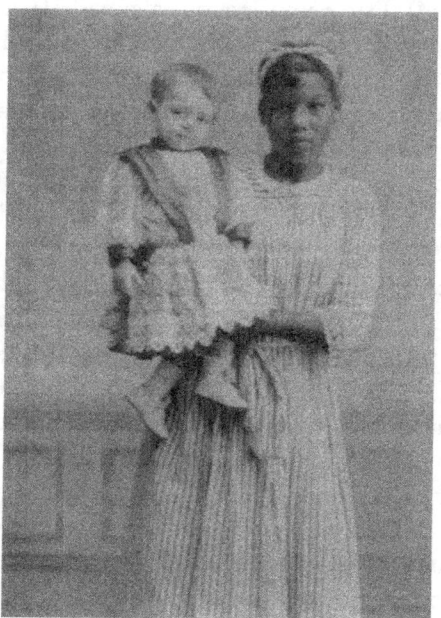

Fig. 2. Molina; Nana joven con niño blanco; 1870-1900; Colección Teodoro Vidal, Fundación Luis Muñoz Marín, San Juan, Puerto Rico; fotografía. Cortesía Fundación Luis Muñoz Marín. TV065.

[4] El blog identifica la impresión en albúmina, que incorporaba una base de huevos batidos y una placa de vidrio e impresión en papel. Esta técnica surge después del

Recordemos que la esclavitud se abolió en la isla en 1873, por lo que si la fecha es correcta la joven (o su familia) pudo haber estado esclavizada y/o recientemente liberada. Según Ramírez Díaz, para el 1894 algunas mujeres se anunciaban en el periódico *La Correspondencia de Puerto Rico* como "ama de cría a media leche" (vs a "toda leche") para emplearse a tiempo parcial o completo como nodrizas. El blog comenta el caso de Trinidad Fernández Carrera, una sanjuanera mulata casada de 20 años, cuyo oficio culmina en la muerte de su hijo biológico (Angel Julio) por raquitismo debido a deficiencias nutricionales. Este ejemplo muestra que a fines del siglo XIX algunas madres puertorriqueñas agenciaban su empleo como "amas de leche" a veces con un gran sacrificio personal. Además, revela que la investigación histórica puede proveer información sobre aspectos relacionados a la maternidad, como los concernientes a las nodrizas del siglo XIX. Aunque no queda claro si la foto corresponde o solamente ilustra la historia del blog, sospecho que se usa como ilustración.

La pose con un/a niño/a en brazos en las fotos anteriores sugiere que son las mujeres quienes realizan las labores relacionadas a la maternidad como cargar, alimentar, vestir y proteger. La foto de Eleuteria Yeyé y Salvador Tió (fig. 1) de los archivos ha sido recortada en las esquinas para darle una forma ovalada, lo que sugiere que quizás se intentó ubicar en un marco y/o en un álbum de familia. Esta inclusión sería significativa porque el álbum incorpora aspectos de la historia familiar/nacional que, como explico en adelante, no siempre ofrece espacio para maternidades no-biológicas. Sin embargo, el gesto de la mujer es revelador: se separa ligeramente del niño mientras enfrenta con seriedad el lente de la cámara. ¿Habrá querido ella distanciarse de un rol que posiblemente le resultaba pesado?

La vestimenta de las nanas es representativa de su condición como mujeres negras y de clase trabajadora en el Caribe. Eleuteria o Teya en la primera imagen lleva un turbante en la cabeza y un vestido de manga

daguerrotipo entre 1847 y 1900, permitiendo la impresión de detalles.Ver: <https://microhistoriasdepr.blogspot.com/2019/07/trinidad-fernandez-ama-de-criamedia.html?fbclid=IwAR3KQ1I64McntdeLLdw9ZsFMNgZlJK0YQXEn1jjmqSrY-c_XzTaLLj3soqs>.

larga, ambos impresos a cuadros. Tal parece que las telas impresas a cuadros o a rayas (en ambas fotos) se asocian a personas imaginadas distintas a la hegemonía blanca. La mujer está ataviada con un arete en la oreja y una tela blanca liviana colgada del cuello como la que llevaban las trabajadoras a fines de siglo.[5] El turbante era usado generalmente en el Caribe por la clase trabajadora y aflora en imágenes de identidades negras o mulatas. Por otro lado, el vestido de encaje del niño, las flores y cintas en la cabeza, le proveen un aire de delicadeza que contrasta con el de la mujer. Glory Robertson señala que la mayoría de las trabajadoras caribeñas no usaban el corset pero incorporaban los turbantes (113). Por otro lado, Osvaldo García y Delma Arrigoitía muestran la diversidad de telas y adornos en la vestimenta de la clase pudiente puertorriqueña, con el encaje y el corset como marcadores de clase social.[6]

Delma Arrigoitía describe la ropa de la joven en la segunda foto (fig. 2) como "ella vestida con sencillo algodón y el niño con encajes" (41). Esta distinción afirma que la vestimenta distinguía a las nanas de los niños en base a su percibida ascendencia racial y clase social. Otras fotos incluidas en los textos de Arrigoitía demuestran que para fines de siglo XIX las mujeres de clase pudiente usaban telas como estopilla con alforzas, encaje y tul brocado que combinaban con sombreros y joyas. La mayoría de las de clase acomodada posaban sentadas con las manos apoyadas en sillas elegantes, en una sombrilla, en un piano y en ocasiones aparecen de pie junto a un taburete que serviría de apoyo. Las manos forman parte de la pose y sugieren las labores pertinentes al género y clase social. En cambio, la nana más joven (fig. 2) viste un traje sencillo abotonado hasta el cuello, impreso a rayas y amarrado a la cintura con un cinturón de la misma tela. La manga del vestido llega hasta el codo y termina en un corto encaje. La joven lleva el pelo recogido con un lazo sobre la cabeza que subraya su juventud y al igual que el niño, mira más

[5] Ver las fotos del texto de Osvaldo García, donde mendigas y vendedoras de dulces llevan esta pieza (páginas 168-169). Es posible que responda a la moda o que haya sido usada como instrumento de trabajo.

[6] Ver los textos de Arrigoitía para ejemplos. En fotos del libro sobre Antonio Barceló (p.5) la mujer de clase alta viste elegantemente, sentada en una silla con elaborada decoración, en actitud relajada, con sus hijos.

allá de la cámara (algo o alguien fuera de la composición). Sus manos trabajadoras no descansan sobre sillas u otros artefactos sino que al igual que en la foto anterior, sostienen al niño blanco. El niño destaca por el vestido en encaje con una tela decorativa y contrastante sobre los hombros. Lleva zapatos cerrados con medias y gira sutilmente el cuerpo y la cabeza en dirección de la cámara y fotógrafo mientras sonríe. El niño aparenta estar relajado con los brazos caídos, mientras su nana aparece seria, alerta y rígida. El contraste en la expresión de sus rostros sugiere que lo que entretiene, calma, da seguridad y hace sonreír al niño —el contexto de la sesión fotográfica con sus implicaciones socioculturales— causa severidad en la joven.

Estas fotos de nanas negras con niños blancos visibilizan ideas predominantes sobre género, diferencia racial, edad y clase social a través de la ropa y los accesorios, mientras simultáneamente muestran y ocultan las concernientes a la maternidad. A pesar de que ser madre podía dignificar la imagen de algunas mujeres blancas, relegar estas labores a la nana revela que estos quehaceres eran considerados también extenuantes, por lo que para algunas era preferible asignarlos a una mujer negra, una identidad devaluada en la época. Además de lo previamente señalado sobre la vestimenta, la ropa como símbolo de la dignidad marcaba cuerpos blancos y negros diferentemente, ya que si una afropuertorriqueña exponía el cuerpo podía desatar ciertas ansiedades, como comento más adelante. Por otro lado, y según Robertson, para 1890 se consideraba indecente que una mujer mostrara las piernas, por lo que muy probablemente ambas nanas llevan falda larga. Mientras la mujer en la primera imagen aparenta mayor edad que la joven en la segunda foto, se transparenta la creencia de que para cuidar niños no importaba la edad sino el género y la ascendencia racial. Estas imágenes evidencian la solvencia de familias pudientes, quienes podían vestir y fotografiar a sus hijos y sirvientes. De este modo, ejemplifican la manera en la que un grupo social puede fotografiar a otro para visibilizarse a sí mismo, revelando sus propios gustos y prejuicios.

La fotografía y otras expresiones de artes visuales que representan mujeres negras con niños blancos aparecen en sociedades con un pasado

esclavista.[7] Las fotos de las nanas con niños blancos pueden hallarse en archivos privados de familias, de fotógrafos o en colecciones como la de Teodoro Vidal. No obstante, ni la Fundación Luis Muñoz Marín ni el Museo Smithsonian (instituciones que guardan parte de la colección Vidal) tenían información adicional sobre estas fotos. No obstante, estudios recientes como el de Kimberly Cleveland sobre Brasil y de Mathew Fox-Amato de Estados Unidos revelan que la accesibilidad del daguerrotipo —con la imagen impresa en metal desde mediados de siglo XIX— permitió imágenes como éstas (Fox-Amato 2).[8] En ocasiones los nombres y fechas se han perdido (Cleveland 99), pero las mujeres posan similarmente. Las nanas no aparecen haciendo el trabajo para el cual han sido empleadas por lo que no sabemos si eran niñeras o nodrizas, pero en ejemplos de pintura y escultura brasileñas se representa la nodriza lactando al bebé blanco (Cleveland 120, 122, 161, 162, 163) para concientizar sobre su legado y honrar el sacrificio de estas madres. Cleveland señala que las fotos de la era esclavista no eran pensadas para el álbum porque según Koutsoukos esas personas no eran consideradas parte de la familia sino posesiones, por lo que las imágenes estaban destinadas a un círculo reducido de espectadores (101). Fox-Amato puntualiza las contradicciones de que la pose imitara la Virgen María, mostrando simultáneamente subordinación y elevación (45-46). Además, las fotos mostraban tanto una persona como una propiedad mientras escondían los indicios de violencia, como las marcas corporales (Fox-Amato 47). Aparte de las divergencias posibles entre lugares, épocas y culturas, este tipo de foto se da generalmente en un contexto en el cual las mujeres no sonríen.[9]

[7] Ver el texto editado por Verene Sheperd, Bridge Brereton y Barbara Bailey además del de Mattew Fox-Amato sobre Estados Unidos y Kimberly Cleveland sobre Brazil. Aunque Teodoro Vidal no comenta las fotos de estas nanas, examina la tradición de talla en madera de la Virgen de Monserrate con el niño blanco como simbólica de la unión entre razas y culturas en su texto del 2003.

[8] El daguerrotipo, una invención francesa de Louis Daguerre popularizada para 1839, fue el primer método de impresión fotográfica en metal como plata o cobre. Requería largos periodos de exposición en los que las personas debían posar sin moverse.

[9] Ver ejemplos en las siguientes páginas de los libros de estos autores donde se ejemplifica el comentario de Cleveland: 76, 78, 79 y Fox-Amato 36, 42, 44.

Maternidades puertorriqueñas

Estas fotos de la colección Teodoro Vidal visibilizan intersecciones entre raza, clase y género mientras exponen la insuficiencia de información y de análisis sobre este tema.[10] En Puerto Rico carecemos de estudios sobre representaciones culturales de nuestras niñeras y nodrizas, por lo que estas omisiones nos urgen a indagar sobre las representaciones de las nanas reales y literarias que criaron a los puertorriqueños de ayer y de hoy.

Esclava de Puerto Rico de Luis Paret y Alcázar

Una de las más antiguas representaciones visuales de niñeras o nodrizas negras de Puerto Rico es del español Luis Paret y Alcázar (1746-1799).[11] Este grabado está basado en el dibujo de Paret que luego imprimió el también español Juan de la Cruz Cano y Olmedilla y forma parte de la colección de Teodoro Vidal que alberga el Museo Smithsonian en Washington, D.C. Esta obra es significativa ya que Paret y Alcázar traza la imagen durante su destierro a la isla entre 1776 a 1778 mientras reinaba Carlos III, cuando resulta ser maestro de nuestro José Campeche (1751-1809) y deja un legado en la historia del arte puertorriqueño. El exilio como penalidad posibilita la representación de esta mujer esclavizada, demostrando que los intercambios políticos, económicos y culturales con naciones imperiales generaron paradigmas utilizados para imaginar aspectos de nuestra identidad nacional.

Por otra parte, la imagen muestra que el desplazamiento puede provocar una mirada particular sobre sujetos considerados marginales. El tema de las nanas negras no es común en el repertorio de Paret y Alcázar, acostumbrado a retratos de aristócratas, paisajes y escenarios opulentos al estilo rococó o barroco tardío, por lo que llama la atención. El resultante

[10] Jorge Duany explica que la colección Vidal privilegia el mito de la gran familia, fundamentado en la mezcla de las raíces taína, africana y española (*Puerto Rican Nation* 139). Además, narra la frustrante decisión de Vidal de donar 3,200 piezas al Smithsonian. Duany apunta que la colección no tiene objetos representativos taínos, de la diáspora ni de la herencia africana, aunque incluye máscaras de vejigantes. Ver el capítulo del texto de Duany sobre este tema para detalles.

[11] Osiris Delgado (1957) explica que el dibujo original se reprodujo en un grabado de Juan de la Cruz Cano y Olmedilla (1734-1790) titulado "Esclava de Puerto Rico" (1778). Para más información ver el texto de Delgado.

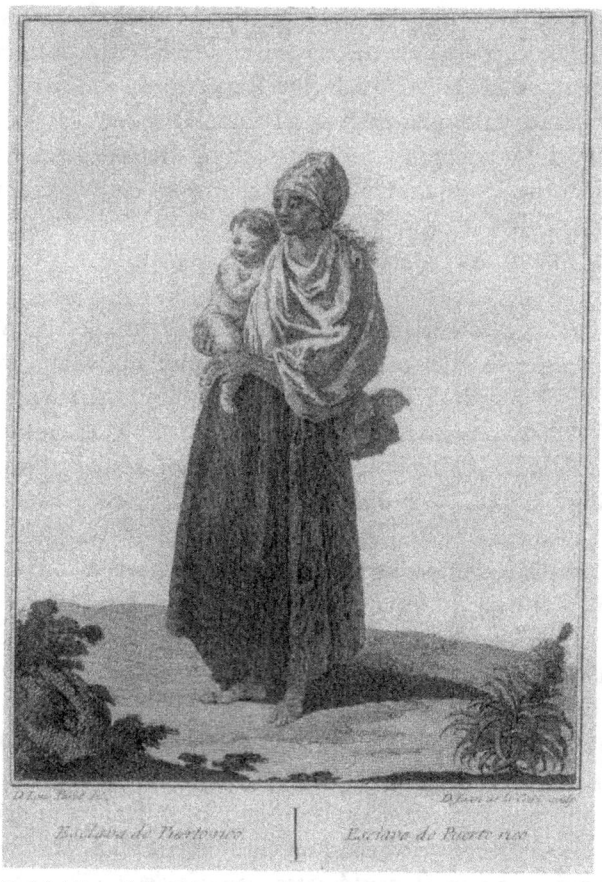

Fig. 3. Luis Paret y Alcázar, *Esclava de Puerto Rico;* 1778; Museo Smithsonian, Washington D.C., grabado. Cortesía Museo Smithsonian.

grabado despierta interrogantes sobre otras posibles representaciones de niñeras y/o nodrizas afropuertorriqueñas cerca del nacimiento del arte criollo.[12] La mujer del grabado "tiene un niño blanco al hombro y un

[12] Según Silvia Álvarez Curbelo con el mulato Campeche surge el arte criollo a través de una plástica enlazada con la historia nacional y citadina. René Taylor analiza aspectos de la vida, obra e influencias de Paret en Campeche. Para ambos ensayos ver la publicación de la Hermandad de Artistas Gráficos de Puerto Rico de 1998.

paño de listas cubriéndole la cabeza. A un lado, en el suelo, hay una mata de piña" (Delgado 307). Ella mira con aparente tristeza o cansancio hacia la misma dirección que el bebé; más allá del marco de la obra. La mujer viste falda larga y oscura con una especie de chal o pañuelo blanco que le cubre desde el cuello hasta la cintura. Esta tela blanca (simbólica de la leche) puede que se usara para cargar al niño y facilitar la lactancia con la proximidad al pecho y aparece en otras obras de arte alusivas a la lactancia. El turbante amarillo y rojo deja ver un mechón de pelo rizo a su espalda mientras sus manos cargan el niño y sus pies descalzos apuntan a la pobreza. El/la niño/a desnudo/a se apoya en el cuerpo negro que provee los cuidados y la alimentación sugiriendo la dependencia y la posible relación de afecto con la mujer. Este detalle es significativo porque demuestra que los medios como el dibujo y la pintura permiten ilustrar este contacto de manera distinta a la fotografía, que estaría más o menos restringida por la supervisión de la mirada familiar y/o del fotógrafo. Por ejemplo, en las fotos descritas anteriormente los niños no tocan a sus nanas.

Este grabado desata preguntas sobre la perspectiva del artista, la (in)visibilidad de las madres y nanas negras, mestizas o mulatas, el rol de los hijos/as de leche y el contexto sociocultural, mientras demuestra que estas primeras representaciones fueron concebidas por hombres blancos europeos. Aunque mujer y bebé contrastan en las categorías de raza, clase y quizás género, la perspectiva imperial/patriarcal los agrupa como sujetos subalternos que requieren supervisión. La nodriza y/o niñera afropuertorriqueña ha permanecido prácticamente invisibilizada en las artes visuales y en la historia de la isla; en pocas instancias se menciona esta práctica o se visibiliza su imagen. No obstante, la ficción narrativa la ha reclamado.

"Maternar" en Puerto Rico

Las nodrizas y madres negras aparecen en narrativa literaria de autores como Manuel A. Alonso ("La negrita y la vaquita de 1882), José Luis González ("La galería" de 1952) y Edwin Figueroa ("Aguinaldo negro" 1954) que ha examinado Marie Ramos Rosado. No obstante, la mujer

negra no se afirma como personaje principal en estos periodos (Ramos Rosado 350). La investigadora señala que es a partir de los setenta cuando se manifiesta en la literatura un mayor interés en lo afroantillano y en el feminismo en autores como Luis Rafael Sánchez, Carmelo Rodríguez Torres, Rosario Ferré y Ana Lydia Vega.[13] Según Rosado, aunque varios escritores intentan afirmar la negritud (356) no se presenta a las mujeres negras –madres o no– en "papeles liberadores" (350).

Por otro lado, Benigno Trigo identifica los esfuerzos de escritoras como su madre Rosario Ferré para cuestionar y revertir el matricidio inherente en la cultura patriarcal desde la perspectiva de la clase blanca y pudiente. Trigo analiza la imposibilidad de Ferré de narrar la pérdida de su madre y la necesidad de hacerlo en inglés con la publicación de la novela *Eccentric Neighborhoods* en 1998. Para la hija/escritora éste era un tema tabú por estar relacionado con lo abyecto, pero resulta vital para recuperar la voz e historia materna. En otros ejemplos, Catherine Marsh Kennerly apunta que Ana Lydia Vega rompe con el canon paternalista masculino a través de la maternidad y que otros ejemplos de maternidades subversivas aparecen más adelante con *Crímenes domésticos* de Vanessa Vilches, *Maternidad Imposible* de Irene Vilar (nieta de Lolita Lebrón) y *Las negras* de Yolanda Arroyo Pizarro. Mi intención es poner en práctica lo que sugiere Kennerly de "mirar/situarse desde la madre" (4) para mostrar que esta postura permite "cuestionar las nociones de identidad, género, sexualidad, raza y cultura" (4).

Maternidades puertorriqueñas compara representaciones de la maternidad en ejemplos de arte y literatura producidos en la isla y su diáspora para mostrar que el contexto transnacional amplía el marco de la experiencia materna. Este análisis adopta la perspectiva de estudios implicados en definiciones de la puertorriqueñidad que sobrepasan límites geográficos, raciales y de idioma como los de Juan Flores, Yolanda Martínez-San Miguel, Jorge Duany y Marisel Moreno entre otros. Un aspecto común a estos estudios es el cuestionamiento del mito de la

[13] A partir de los setenta revistas literarias como *Zona de carga y descarga* dirigidas por Rosario Ferré y Olga Nolla promueven la narrativa escrita por mujeres. A partir de los ochenta y noventa se expondrán rupturas, cuestionarán mitos y presentarán perspectivas de personajes considerados marginales (García-Calderón 1998, Caballero 1999, Moreno 2012).

gran familia, que según Juan G. Gelpí durante la generación del treinta privilegia la metáfora de la casa y la familia blanca (23). Subjetividades negras, indígenas, mujeres y aquellos que se identifican con identidades sexuales no binarias además de los inmigrantes no se incluían en este mito fundacional.

En la literatura, el arte y en la vida diaria, las maternidades —en plural por la diversidad de su práctica— exigen una serie de quehaceres por un periodo largo de la vida, si no toda la vida. El parto y la lactancia están anclados en el cuerpo de las mujeres, pero la práctica de cuidar a otros requiere acciones que pueden ser realizadas por otros/as. No obstante, en español carecemos de un verbo que acapare estas actividades, como sí se tiene en inglés *to mother-mothering*. Tenemos *desmadre*, que describe una situación caótica, carente de dirección o incluso la pérdida de moderación en el comportamiento. Tanto el cuidar (que alude a cierto orden) y el *desmadre* aunque aparentemente opuestos son integrales a la experiencia de la maternidad. Vanesa Vilches Norat abraza ambas posturas al analizar relatos autobiográficos en *De(s)madres o el rastro materno en las escrituras del yo* y explica la manera en que en ejemplos de *matergrafía* el relato y por tanto escritor/a regresamos a la madre como pretexto para la escritura. La madre es "la escucha del discurso autobiográfico" y "signo que cobija una multiplicidad de significaciones contradictorias" (Vilches Norat 15). La escritora demuestra que el signo madre puede presentarse excesivo y contradictorio, retando bordes limitantes y definitorios. Sin embargo, la idea predominante de la maternidad favorece el sexismo, el clasismo, la blancura y la heteronormatividad.

Elena Valdez cuestiona los límites definitorios de la maternidad tradicional puertorriqueña al identificar una maternidad *queer*. Valdez propone una maternidad alineada al concepto de Warner de lo raro u opuesto a lo "normal" que "abarca formas de ser madre que no se basan exclusivamente en la procreación" y "desequilibran el papel primordial de la capacidad de dar a luz" (202) en su análisis de la novela *Sirena Selena vestida de pena* de Mayra Santos Febres. La ensayista considera la maternidad desde lo *queer*, que implica descolonizar su conceptualización para "incorporar complejas dinámicas de género, raciales, étnicas y sexuales excluidas en la versión marianista de la maternidad" (Valdez

203). No obstante, y además de reconocer la abyección, el desmadre y lo opuesto a lo estimado 'normal' como parte de la experiencia materna, nos hace falta un verbo que acapare labores que pueden ser realizadas por personas con quienes puede que compartamos o no un vínculo sanguíneo. Los cuidados no siempre son realizados por madres biológicas (como sugieren las imágenes previas) o por mujeres, por lo que propongo el verbo *maternar* (continuando con el uso de la raíz *mater* en latín) para identificar el ejercicio de labores relacionadas al cuidado de otros. El diccionario de la Real Academia Española no incluye tal verbo, aunque se ha usado informalmente en el español hablado a fines del siglo XX, al igual que "paternar". El término "madre de crianza" expone la búsqueda de alternativas para identificar a otras que pueden criar como una madre y remite a prácticas antiguas en las que se compartían estos trabajos. Tanto el verbo *maternar* como este otro término apuntan a acciones que pueden ser compartidas y separadas del vínculo biológico; como ocurre cuando las hijas/os reconocen la contribución de sus nanas o nodrizas.

Compartir las labores de la maternidad no es una inclinación exclusivamente humana y mucho menos nueva, sino que varias especies de animales también han recurrido a esta práctica a través de miles de años en la cadena evolutiva (Hrdy 121). La antropóloga y primatóloga estadounidense Sarah Blaffer Hrdy ha estudiado este fenómeno y utiliza el término "alloparents" y "allomother" (*Mother Nature* 91) para identificar prácticas cooperativas que a veces incluyen la lactancia. Hrdy señala que los *allopadres* más importantes en la especie humana son parientes mayores con hijos que ya han pasado de su etapa reproductiva (121). Por otro lado, Patricia Hill Collins utiliza "othermother" (*Black Feminist* 205) para denominar a mujeres que ayudan en la crianza. La escritora señala que esta experiencia a veces comienza con niñas que ayudan con sus hermano/as y otros a niño/as en sus comunidades. Según Hill Collins esta colaboración contribuye a cultivar la conciencia y el activismo social entre las afrodescendientes.

Mientras que estos términos consideran la contribución de otras en la crianza, el verbo ofrecería la opción de reconocer a quienes *maternaron* independientemente del género enfocando en la acción y ayudaría a disipar el estereotipo de pasividad que se le adjudica en ocasiones a

algunas madres. Este estudio se limita a ejemplos en los que las mujeres (en el sentido tradicional de quienes han nacido y se identifican con la anatomía definida como el sexo femenino) aparecen representadas como madres. No obstante, en la medida en que otras personas *maternen* puede liberarse la madre biológica de la soledad que provoca el cautiverio de la maternidad (Lagarde 1997).

Mis maternidades

A mí me criaron una serie de mujeres en Caguas, Puerto Rico. Ellas demostraron que para ser madre no es necesario parir y que el aspecto biológico ni siquiera es requisito. Mi mamá, mis abuelas y dos primas de mi abuela (Isabel y Rosa Isern) nos *maternaron* (a mí, mis dos hermanos y hermana) mientras mi madre trabajaba y durante una época, realizaba estudios graduados. Fui la primera bebé que Isa cuidó, por lo que acaparé las atenciones de una mujer mayor sin hijos. Cuentan que aprendí a caminar un fin de semana cuando ella no estaba, pues no dejaba de cargarme. Rosa tenía dificultades de aprendizaje que le impidieron terminar la escuela elemental. Sin embargo, siempre notó mi interés en la fotografía y recordó mis bebidas favoritas para ofrecérmelas. Este libro no es suficiente, pero intenta honrar la memoria de estas hermanas.

Durante mi niñez y adolescencia, la mayoría de mis actividades requerían la interacción con mis pares. Durante estas etapas, las vecinas de la calle Neptuno en la urbanización El Verde de Caguas también velaron por nuestro bienestar y el de cada niño/a de aquella calle sin salida, en lo que imaginé una supervisión compartida. Quizás por estas razones visualicé la maternidad como un trabajo colaborativo de una comunidad de mujeres. Más tarde intenté recurrir a tal modelo como madre sola, con el excedente de estar estudiando en los Estados Unidos. Con la ayuda de varias amigas comprendí tanto el valor como las limitaciones de un modelo comunitario de la maternidad, mientras descubría los prejuicios que mi propia cultura guarda contra madres solas como fui yo.

Nací "de pie" sin que el médico recurriera a una cesárea en un hospital en Río Piedras en San Juan, Puerto Rico durante el apogeo de los partos medicalizados y la prevalencia del biberón. Mi mamá no lactó a ninguno

de sus cuatro hijos, pero supe que había alternativas para este aspecto del *maternar* ya que observé algunas tías que tuvieron opciones distintas. Cuando nació mi hijo Lucas por cesárea en el año 2000, una consultora especializada me instruyó y animó en el proceso de lactancia en un hospital de Nueva Jersey. Mi cesárea sin complicaciones fue muy distinta a la de mi amiga en Puerto Rico, a quien había acompañado en 1994 tras el nacimiento de su segunda hija. A mí me dieron medicamentos sin problemas, pero recuerdo mi batalla con las enfermeras para que atendieran a mi amiga luego de dicha cirugía. La expectativa de soportar dolor estoicamente junto a la actitud de dejadez de las enfermeras del hospital en ese caso me provocó una reflexión sobre lo que se espera de las madres puertorriqueñas: que aguanten el dolor porque el sacrificio es una parte integral a esa experiencia. Por otro lado, mi hermana parió en el 2013 sin apoyo del ginecólogo, pero el hospital cobró los servicios del médico.[14] Las contradicciones entre éstas y otras anécdotas junto a la falta de modelos sensatos y disponibles que abarquen una variedad de experiencias extendió mi interés por este estudio.

Mis abuelas vivieron maternidades muy distintas, con el acceso a la educación trazándoles rumbos divergentes en la vida. Mi abuela paterna, Fermina nació en el 1912 y fue madre de seis. Sólo mi tía más joven nació en el hospital. Sus primeros cinco partos fueron atendidos por mujeres como su propia abuela (mi tatarabuela), que era partera o comadrona. Abuela Fermina trabajó en la industria del tabaco, cuya producción estaba segregada por género, pero aprendió ambas secciones para poder trabajar todo el año. Todos sus hijos eventualmente emigraron, menos mi papá. Fui muy apegada a mi abuela materna Aida, quien nació en 1920 y fue maestra de inglés. Abuela Aida tuvo tres hijos y el tercero nació muerto en el hospital sofocado por el cordón umbilical. Toda su vida lamentó que no le permitieran ver ese último bebé, subrayando la necesidad de contemplar la criatura para el proceso de duelo y el conflicto que puede surgir como resultado de negarle el poder de decisión a las madres. Sus

[14] En su primer parto la epidural le costó a mi hermana cerca de $500.00. Sin embargo, en una cirugía de apendicitis (un caso de emergencia) el plan de salud cubrió todos los gastos de anestesia. Su segundo hijo nació sin tal medicamento y le ahorró $500 en el proceso.

otros dos hijos, estudiaron y se quedaron en Puerto Rico. Los aspectos posibles y los inimaginables de las experiencias de las nanas como las de las fotos de la colección Vidal, las de mis propias niñeras, de mi madre, mis abuelas, familiares, amigas y las propias resuenan en los ejemplos de este libro. Todas ellas me inspiraron y generaron preguntas, muchas que permanecen sin contestar. Las historias y representaciones de las madres reflejan que el contexto determina la forma en que las mujeres viven sus maternidades con implicaciones para futuras generaciones.

Perspectivas maternas y acercamientos teóricos

Magali García Ramis señala que en la cultura puertorriqueña el modelo impuesto a todas las madres es el de la Virgen María, uno imposible de imitar entre otras razones porque tiene que renunciar a "la parte carnal de su ser" (68) y quedar como "una sufrida madre" (*El tramo ancla* 69). García Ramis añade que en nuestra cultura se promueve una visión de la maternidad y de la Virgen María que esconde o limita el posible rol político-social de esa y de todas las maternidades (68-69). En las imágenes de la Virgen de la Providencia, la designada Patrona de Puerto Rico tiene el niño Jesús dormido sobre la falda. Su madre le toma la mano y centra su mirada en él. Debido a la influencia que esta figura ha tenido en nuestra cultura, la mirada materna y el contacto resultan significativos en otras interpretaciones que van acercándose o alejándose de tal modelo.

Por su parte, Silvia Tubert añade que "el ideal de la maternidad proporciona una medida común para todas las mujeres, que no da lugar a las posibles diferencias individuales con respecto a lo que se puede ser y desear" (10). Es decir, que debido a una configuración biológica (un cuerpo de "mujer") se nos impone un deber ser. Esta perspectiva predominante en sociedades patriarcales no da espacio para diferencias ni profundiza en el contexto que define la maternidad. Según Tubert la finalidad es "el control tanto de la sexualidad como de la fecundidad" (7). Por otro lado, para la socióloga Marcela Lagarde la maternidad no se centra en el aspecto biológico sino en un conjunto de hechos relacionados con la reproducción social y cultural en los cuales las mujeres

"crean y cuidan" (24) durante toda la vida y así definen la feminidad como un "complejo fenómeno sociocultural" (248). Según Lagarde los trabajos maternos pueden generalmente ser realizados por otros y aunque requieren tiempo y energía son desvalorizados; en su mayoría no generan reciprocidad ni gratitud (252). Además, es vital que las mujeres sean madres para sustentar a la nación, por lo cual ellas "deben mantenerse convencidas y satisfechas" (255) para seguir realizando ese rol a pesar de las dificultades. Esto explica la amenaza que representan las madres reales o representaciones culturales que no se ajustan al ideal, que cuestionan la maternidad convencional e institucionalizada, por lo cual se consideran perturbadoras. Otro punto significativo de Lagarde refiere a las denominadas comúnmente "madres solteras" y señala que:

> las que tienen hijos y no tienen cónyuge social son denominadas madres-solteras, porque es inconcebible la maternidad sin conyugalidad, porque sólo se acepta la maternidad como parte de dos instituciones: el matrimonio y la familia, de la cual es fundante. (415)

Por lo tanto, uso el término "madres solas" para denominar a las que hemos criado sin el acompañante tradicional. Es posible tener una maternidad feliz exenta de cónyuge, y la pareja resultante, madre e hijo/a constituye también una familia. No obstante las posibles variantes, es urgente reflexionar sobre la maternidad por ser "la expresión máxima de la diferencia biológica" (Lamas 27).

El análisis de prácticas relacionadas a la maternidad ilumina maneras en que el sexismo ha marcado históricamente a las mujeres, como al devaluar el trabajo de la crianza e ignorar (a veces) que desde la cuna se forma a los individuos y por lo tanto, a la nación. Adrienne Rich asegura que la maternidad ha permanecido "innombrada" en las historias oficiales como las de conquistas imperiales, pero tiene una historia y una ideología más fundamental que el tribalismo o el nacionalismo (33). Sin embargo, la maternidad emerge en ciertos momentos de las historias nacionales. Por ejemplo, Ann Stoler comenta que en el siglo XIX las autoridades de algunas naciones europeas se preocupaban por la posible influencia que podrían tener las nodrizas de diferente raza y nacionalidad en el carácter de los niños blancos que residían en sus colonias. El miedo

estaba arraigado a la idea de que el contacto con maternidades *otras* podía contaminar los valores de la clase media europea y debilitar la nación (*Race and the Education* 163). Por eso se propagó la idea de que "la historia de las naciones se determina no en el campo de batalla, sino en el centro de cuido infantil (guardería)" (*Race and the Education* 163) para reiterar que las madres biológicas eran quienes debían lactar y criar a sus propios hijos enlazando el rol social con el deber patriótico.[15] No obstante, podemos reinterpretar esta noción al repensar la historia nacional desde el *maternar* con el objetivo de –en lugar de exacerbar miedos– reconocer el valor de quien provee los cuidados, sea quien sea.

El aspecto teórico de la maternidad permite enlazar ideas feministas y análisis de escritoras de diversas nacionalidades, por lo que tomé conceptos de distintas fuentes en la medida que ayudaron a iluminar los textos y obras de arte seleccionadas.[16] En ocasiones, incluyo mis propias traducciones de los textos en inglés que aparecen citados al pie de página para facilitar la lectura en español. Un concepto que contribuyó a mi análisis estriba en la diferencia que traza la estadounidense Adrienne Rich entre la maternidad como institución y como experiencia. Esta divergencia facilitó identificar aspectos culturales que intentan silenciar la experiencia de algunas maternidades. Según Rich, la institución de la maternidad "apunta a asegurar que tal potencial –y todas las mujeres– se mantengan bajo el control masculino" (13) y sirve a los intereses del patriarcado a través de la religión, las prácticas sociales y el nacionalismo (13).[17] La maternidad institucionalizada ha separado a las mujeres de sus propios cuerpos y exonerado a los hombres de realizar las labores de *maternar* pero es clave para mantener los sistemas sociopolíticos bajo el patriarcado. Sin embargo, la experiencia de la maternidad es muy diversa e incluye lo que la institución intenta silenciar, como los sentimientos contradictorios, el sacrificio, la rabia, el aburrimiento y el dolor. Como

[15] "The history of nations is determined not in the battlefield, but in the nursery" (*Race and the Education* 163). Stoler señala que esta cita es de Kincaid (81) y Davin (29). Ver la p.163 de Stoler para detalles.
[16] Todas aquellas traducciones que no indiquen otra fuente corresponderán a mi autoría.
[17] "…aims at ensuring that that potential –and all women– shall remain under male control" (13).

se verá, las representaciones literarias y visuales que analizo en este texto navegan aspectos de la institución y de la experiencia. Por otro lado, la insistencia de la afroamericana Patricia Hill Collins en ubicar a la mujer negra en el centro del análisis ("Shifting" 58) es útil para considerar diferencias entre maternidades que algunos feminismos a veces no acaparan. El género entendido por la mexicana Marta Lamas como un apretado corset y su perspectiva "como una especie de filtro con el que interpretamos el mundo y como una especie de 'armadura' con la que constreñimos nuestra vida" (51) me ayudó a interpretar situaciones que aluden no sólo a determinantes de comportamiento pertinentes al género sino también a esta pieza de ropa íntima como metáfora de la condición femenina y/o materna.

Las descripciones literarias llaman la atención al cuerpo materno, que se transforma visiblemente con el embarazo y a través del ejercicio del *maternar*. Los textos que reproducen un "lenguaje visible" (114) según W.J.T. Mitchell alertan a los lectores a visualizar un sujeto que habla y mira como en los ejemplos de hijas/os cuyas historias están entrelazadas con las de sus madres, nanas o nodrizas. Este lenguaje visible llama la atención sobre los discursos y contextos en los que se ubican los sujetos. Los textos que describen una foto de familia convierten a los lectores en espectadores de imágenes a veces cotidianas, inventadas o descartadas para reconocer las limitaciones del álbum familiar, que atrapa a la madre en convencionalismos. Las palabras de las hijas intentan liberar a sus madres de la mirada que identifica Marianne Hirsch en dicho archivo, un documento de clase del cual prescinden varias de las narradoras puertorriqueñas. Aunque el álbum alberga y contextualiza personas y acontecimientos aceptados en la historia familiar y por extensión, la nacional, varias narradoras lo abandonan para apoyarse en fotos sueltas, que ellas mismas pueden imaginar y describir. La antropóloga puertorriqueña Hilda Lloréns reflexiona sobre la desconfianza en el álbum de familia en el contexto boricua al ilustrar maneras en que el colonialismo y la resistencia a su empuje han influido en representaciones de/por puertorriqueños en ejemplos de artes visuales. Lloréns expresa que la inexistencia de fotos de sus abuelos motivó su estudio sobre representaciones de sujetos estimados marginales, considerando la

importancia de la imaginación cuando no existe una cámara fotográfica (xvii-xix). En este contexto, la narrativa descriptiva elaborada por su madre resulta esencial para forjar la imagen de sus antepasados. Los artistas plásticos cuyas obras incluí han demostrado interés en la maternidad, un compromiso con la negritud y/o con la historia y cultura de Puerto Rico durante sus carreras. Comento ejemplos de dibujo, pintura, grabado y medio mixto de José R. Alicea, Augusto Marín, Antonio Martorell, Daniel Lind-Ramos, Rafael Tufiño, Juan Sánchez y Nicholasa Mohr. En artes visuales como la fotografía incluyo una imagen estereoscópica, así como fotos de la reportera Margherita Hamm, además de ejemplos de Jack Delano y de Teresa Canino. Para interpretar estas obras me apoyo en varias teorías que han iluminado mi estudio, principalmente las de Susan Sontag, Roland Barthes, W.J.T. Mitchell, Annette Kuhn y Marianne Hirsch, además de teorías feministas sobre la maternidad, algunas ya mencionadas. Comento los elementos formales de las obras ubicándolas en el trasfondo histórico-cultural que comparten con los textos literarios para elaborar en las posibles significaciones que afloran en la intersección entre el arte y la literatura. Este libro muestra que el diálogo entre lo visual y lo escrito expande las significaciones del verbo *maternar* y revela sus contradicciones en nuestra cultura. Mientras la tecnología digital se mueve aceleradamente hacia una mayor consideración de expresiones visuales, se populariza aún más la fotografía y se le resta valor a la lectura de libros, es crucial ejemplificar maneras en que ambas esferas dialogan como una propuesta para el futuro.

Inicialmente, mi expectativa fue revelar conexiones entre textos escritos y artes visuales producidos por mujeres, pero la mayoría de las obras de arte que encontré están realizadas por hombres. Por eso examino ejemplos de escritura de mujeres (a excepción de los cuentos de Salvador Tió ya mencionados y posiblemente los anuncios del periódico) y comparo con arte en su mayoría (con la excepción de Margherita Hamm, Teresa Canino y Nicholasa Mohr) realizadas por hombres. Es posible que si la maternidad se sigue considerando como pertinente al ámbito de las mujeres se espera que sean ellas quienes aborden el tema. Sin embargo, algunos hijos pintan, graban, retratan o dibujan la madre propia, la de sus hijos, otras madres o una madre simbólica para comentar

sobre aspectos de la historia personal y/o nacional. Esto demuestra que la maternidad es un signo preñado de significaciones. Para un proyecto futuro resta investigar representaciones de maternidades adoptivas y/o las pertenecientes al grupo LGBTQ por ejemplo, que no incluyo por ser un vasto e interesante campo que apenas comienzo a explorar. Reconozco que la experiencia de la maternidad usualmente incluye otras personas, pero como mencioné, la mayoría de los ejemplos en este libro presentan madres biológicas, demostrando que queda trabajo por hacer, como considerar una definición aún más inclusiva del *maternar*.

RESUMEN POR CAPÍTULOS

El grabado de José R. Alicea *Rescate* de 1973 abre el primer capítulo con la representación de una madre esclavizada. Comparo las implicaciones de este acercamiento con anuncios descriptivos de los periódicos *La Gaceta de Puerto Rico* y *El Fénix* que anunciaban la venta y fuga de personas esclavizadas en el siglo XIX. Al comparar estas descripciones con textos de escritoras como Beatriz Berrocal y Yolanda Arroyo Pizarro demuestro la manera en que el arte y la ficción literaria problematizan las descripciones de la era esclavista.

En una segunda parte, una foto confirma la centralidad de las mujeres afropuertorriqueñas en la familia y la nación mientras enlaza con el rol de niñeras y nodrizas en ejemplos de textos de Olga Nolla, Rosario Ferré e Ivonne Denis Rosario.

En el capítulo II analizo descripciones textuales y fotográficas de la periodista Margherita Hamm en 1898. Sus descripciones representan a las puertorriqueñas a través de estrictas categorías sociales, critican el empleo de nodrizas negras y examinan la vestimenta femenina (o su falta) hasta penetrar en la ropa interior. Demuestro que la manera en que el cuerpo femenino/materno es descrito, imaginado y fotografiado por la reportera revela las ambigüedades pertenecientes al discurso colonizador.

El capítulo III enfoca en ejemplos de descripciones de fotografía de familia en ejemplos de narrativa de escritoras en la isla y la diáspora. Esmeralda Santiago describe las transformaciones corporales de su madre/isla sin la intervención de la cámara. La protagonista de Magali

García Ramis elabora sobre fotos descartadas para narrar la experiencia de la clase media. La narradora del texto de Rosario Ferré crea su propio álbum al descubrir que su madre privilegia el de su hermano varón. En la diáspora, Judith Ortiz Cofer revela las dificultades y algunos silencios de la experiencia migratoria. Estas escritoras desconfían del álbum de familia y optan por crear "fotos textuales" (Mitchell 109) para exponer sus contradicciones.

El capítulo IV analiza las transformaciones de cuerpos maternos a partir del siglo XX con ejemplos de dibujo, fotografía, pintura y grabado. Los dibujos de Augusto Marín y las fotos de Jack Delano denuncian la pobreza, el colonialismo, la dependencia y el consumismo expuestos en cuerpos maternos. Daniel Lind-Ramos ubica el parto en manos de las parteras mientras la pintura de Rafael Tufiño identifica una madre mulata. En los setenta, un cartel de Antonio Martorell representa una madre con sus hijos enfrentando a la marina estadounidense. Finalmente, la fotografía de Teresa Canino visibiliza mujeres en el trabajo de parto en sus casas, con apoyo de parteras en el siglo XXI.

El capítulo V ofrece un vistazo a otras imágenes de/por madres puertorriqueñas en la diáspora. El artista Juan Sánchez visibiliza a su madre en un tributo que incluye fotografías en una obra en medio mixto. En Nueva York, Nicholasa Mohr narra la historia de su madre e ilustra la contradictoria tensión que ejerce la cultura sobre las jóvenes embarazadas con un dibujo de un abdomen transparente. Rosario Morales y Aurora Levins Morales visibilizan el feto, la placenta y las resonancias entre madre e hija para rebelarse contra la institución de la maternidad y reafirmar la conexión maternofilial.

Mi interés responde por un lado, a una inquietud personal que comenzó con la búsqueda en la expresión literaria y artística de una perspectiva materna y se ha extendido a otras historias de la maternidad y de las mujeres en Puerto Rico. En el ambiente sociocultural donde crecí, las madres son veneradas y respetadas a la misma vez que se les margina e ignora. Esta discrepancia, junto con la presencia de tabúes relacionados con el cuerpo embarazado y/o materno, despertaron mi interés en indagar sobre estas contradicciones. Esta inquietud se concretó con mi experiencia de la maternidad sola en Nueva Jersey, Pensilvania

e intermitentemente en Puerto Rico que me motivó a expandir sobre aspectos de mi tesis doctoral e indagar con nuevos acercamientos, textos, contextos e imágenes. El estudio de las fotos de las nanas de la colección Teodoro Vidal y el grabado de Luis Paret y Alcázar entreví las redes que han perpetuado su desconocimiento, pero su análisis destapa silencios que abarcan más allá de lo que tradicionalmente conlleva el *maternar*.

Capítulo I

Madres, niñeras y nodrizas afropuertorriqueñas en ejemplos de arte y literatura

> "*la niñera nos acompañaba a todas partes y no hacía ruido porque era india: como si tuviera algodones en las plantas de los pies, como los gatos ...*"
> —Olga Nolla, *La segunda hija*.

> "*En sueños, veo unos pechos grandes y abultados que cubren un rostro*" [...] "*Ella no dice nada, sólo susurra nanas...*"
> —Yvonne Denis Rosario, *Capá Prieto*.

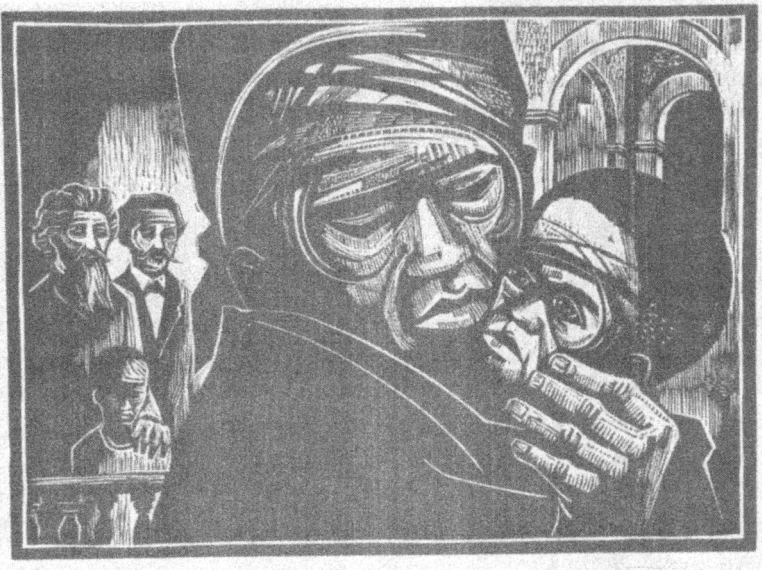

Fig. 1.1 José R. Alicea, *Rescate*, Portafolio 1er. Centenario de la Abolición de la Esclavitud, 1973; Museo de Historia, Antropología y Arte de la Universidad de Puerto Rico, Río Piedras, xilografía. Cortesía del artista y Museo de la Universidad de Puerto Rico.

El grabado de José R. Alicea, *Rescate* acerca al espectador/a al rostro de una madre esclavizada. A un lado los observan los padres de la patria,

autonomistas y abolicionistas, Dr. Ramón Emeterio Betances (1827-1898) (apoyando su mano en el hombro de otro niño) y Segundo Ruiz Belvis (1829-1867). Su presencia sugiere que ellos podrían aliviar la situación de la mujer. No obstante, el abatimiento en sus rostros, así como la distancia entre ellos y la madre, advierte que no es celebratorio el momento.[1]

El/la espectador/a puede elucubrar sobre los elementos estructurantes del grabado que configuran la perspectiva que el artista quiso privilegiar, como colocar a la madre en primer plano, convirtiéndola en protagonista. La mujer lleva un vestido o manto que le cubre hasta el cuello además de un turbante, destacando aún más el rostro. Su expresión y la del niño sugieren dolor, tristeza y ensimismamiento, dando la espalda a los "héroes". Hilda Lloréns anota que la escena ocurre en una iglesia, respondiendo a las "aguas de libertad" (166). Los abolicionistas pagaban por bebés sin bautizar, quienes podrían ser libres una vez realizado el rito católico (Lloréns 166). Sin embargo, para la madre que debe separarse de su hijo este es un momento complicado. Aunque podemos interpretar la obra y trazar conexiones con la historia de la isla, no contamos con varios textos autobiográficos de mujeres como la allí representada. No obstante, la madre negra es un eslabón fundamental de nuestra identidad nacional.

Benjamin Nistal-Moret señala que muchas mujeres esclavizadas contribuyeron de diversas maneras a exponer las injusticias de esta institución y eventualmente a debilitarla.[2] Las rebeliones, las fugas y las querellas ante autoridades coloniales que Nistal-Moret documenta son ejemplos de protestas realizadas por hombres y mujeres en el Puerto Rico del siglo XIX. Más notable para mi estudio enfocado en las madres es que los/las querellantes "fueron los primeros en exponer y denunciar la explotación sexual de la mujer esclava" (Nistal-Moret 23).

En *Rescate*, el acercamiento al rostro además de la composición remite conjuntamente a una tendencia de la pintura del siglo XVII y XVIII,

[1] J. A. Torres Martinó destaca el rol de la gráfica en la representación de la identidad con varios ejemplos. Ver su texto para más información.

[2] Ver el texto de Carmelo Rosario Natal que documenta la historia de Agripina, una esclava rebelde de Ponce. Para otros ejemplos de Alicea sobre maternidades ver: *Canción de Baquiné*, *La madre* y *Nana, nana, nana* entre otros de la serie "Baquiné".

parte de la iconografía representativa de la heroicidad. Según Angela Rosenthal y Agnes Lugo-Ortiz en pinturas del siglo XVII la tendencia predominante era ubicar al "héroe" en el primer plano y en el trasfondo se delineaba la figura de una persona esclavizada.[3] El retrato tradicional intentaría captar particularidades del sujeto, pero la esclavitud les robaba la identidad. Por esa razón en las pinturas analizadas por estas autoras los esclavizados ocupan un lugar casi invisible en el trasfondo o aparecen colocados hacia un lado de la composición mientras sus dueños son enaltecidos tanto por el espacio que ocupan como por el uso de la luz (Rosenthal y Lugo-Ortiz 3).[4] La composición de Alicea, aunque en otro medio como es el grabado, invierte este orden para privilegiar la figura de la madre.

Alicea, quien nació en 1928 en Ponce, usa el apellido materno. Trabajó en el Taller del Instituto de Cultura Puertorriqueña bajo la dirección del maestro Lorenzo Homar. Esta organización surge tras la iniciativa de don Ricardo Alegría en 1957 y albergó una gran serie de artistas y proyectos. Alicea aportó piezas de la estampa puertoriqueña con realismo social mediante una "obra de denuncia y/o de exhaltación de los valores autóctonos" (Torres Martinó 170) y hasta hoy día sigue creando arte en su estudio. La impresión en serie, parte del Portafolio del Centenario de la Abolición de la Esclavitud en Puerto Rico en 1973 permitió múltiples ejemplares para rescatar (como sugiere el título) a la madre esclavizada de la invisibilidad. La maternidad negra se repite en la obra de Alicea en varias representaciones del baquiné, un ritual de origen africano que marcaba la muerte de un bebé. Sus imágenes se basan en sus recuerdos y en la poesía de Luis Palés Matos (Alicea 15). Nelson Rivera señala que el dolor de la madre en estos grabados denuncia la pobreza, el colonialismo además de problemas sociales y políticos (Rivera 105).

En este capítulo analizo representaciones visuales y textuales de madres esclavizadas y afrodescendientes en dos escenarios principales y de manera comparativa. En la primera sección revisaré el lenguaje

[3] Para un ejemplo ver la pintura de José Campeche titulada Gobernador D. Miguel Antonio de Ustáriz (1792). Aparece en *Puerto Rico, Arte e Identidad*, p. 23.
[4] Véase la introducción de Rosenthal y Lugo-Ortiz, "Envisioning Slave Portraiture" (1-29) para ejemplos de esta tendencia.

empleado en descripciones de anuncios de venta y fuga de madres/ mujeres esclavizadas en el siglo XIX según el periódico. Muestro cómo las descripciones identifican la fertilidad, las habilidades domésticas y el buen carácter para aumentar el valor económico de algunas, mientras las descripciones fenotípicas, marcas corpóreas y el manejo de otros idiomas pretenden representar un sujeto de fácil identificación. Sin una imagen visual, las descripciones enfocan en estos aspectos para inventar un tipo. Comparo con ejemplos de narrativa de Beatriz Berrocal y Yolanda Arroyo Pizarro, donde las descripciones dan visibilidad a madres rebeldes para demostrar subjetividades que escapan y problematizan las representaciones predominantes en el periódico.

En la segunda parte del capítulo, una foto estereoscópica del 1900 introduce el tema de las niñeras y nodrizas. Comparo con ejemplos de la narrativa de Olga Nolla, Rosario Ferré e Yvonne Denis Rosario que revelan las dificultades que enfrentan las afrodescendientes, al margen de la familia tradicional, símbolo de la nación. No obstante, las hijas e hijos biológicos y/o de leche destapan secretos escondidos en manuscritos, fotos y sueños para desmantelar los mitos de su abolengo y cuestionar su percibida herencia racial. Este análisis ilumina el hecho expuesto en el grabado de Alicea: la contradicción que radica en reconocer o visibilizar la madre esclavizada, pero simultáneamente ignorar o desconocer su/ nuestra historia.[5]

[5] Existe un mito de que la esclavitud fue benigna en Puerto Rico, mientras varios historiadores subrayan las múltiples rebeliones. Por otro lado, el estudio de Mariano Negrón Portillo y Raúl Mayo Santana sobre la configuración de la familia esclavizada en San Juan a partir del 1840 y del auge de la caña revela familias con lazos no-biológicos (75). Por ejemplo, el censo de 1840 muestra que el 62% de los niños menores de 16 años vivían con una "madre de crianza" (91). Por otro lado, Félix Matos Rodríguez señala la escasa información (67). El censo no especifica las labores de las domésticas, por lo cual es imposible determinar cuáles cuidaban niños y cuáles/cuántas eran nodrizas. David M. Stark analiza la familia en el hato, donde –a diferencia de la plantación de azúcar– algunas pudieron vivir en parejas (49). Como se ve, los historiadores construyen elementos de nuestro pasado esclavista que los artistas visibilizan en sus obras mientras las escritoras le dan cuerpo y voz a personajes que pudieron haber vivido en estos escenarios.

Visibilidad en la historia y la ficción narrativa

Myriam J. A. Chancy compara narrativa contemporánea de escritoras de Cuba, la República Dominicana y Haití identificando la ficción narrativa y el arte caribeño como en una misión para llenar los vacíos que existen entre la historia y la memoria colectiva (x). Debido a la carencia de documentos históricos, estudios y/o testimonios enfocados en las mujeres de periodos como el de la esclavitud, la ficción literaria ofrece un espacio único para reconstruir los silencios y omisiones de la historia oficial. Como se verá, los/las historiadores/as construyen elementos de nuestro pasado esclavista que los artistas visibilizan en sus obras mientras las escritoras le dan cuerpo y voz a personajes que pudieron haber vivido en estos escenarios. En el espacio de la ficción y el arte encontramos a los sujetos invisibilizados de nuestra historia caribeña: es donde las mujeres esclavizadas relatan y reclaman sus experiencias. Similar al caso puertorriqueño, la negritud en las otras islas se cataloga como desviada y por eso es castigada y muchas veces excluída del discurso representativo de la nación (Chancy xvii). Consciente de la omisión histórica e invisibilidad Yolanda Arroyo Pizarro dedica la novela *Las negras* a "los historiadores, por habernos dejado afuera. Aquí estamos de nuevo ... cuerpo presente, color vigente, declinándonos a ser invisibles ... rehusándonos a ser borradas" (np). La escritora subraya la visibilidad como respuesta al silencio histórico de cuerpos que ratifican las historias de las mujeres.

Durante la era esclavista, el color de piel y otros signos de la etnicidad tuvieron un rol protagónico en un sistema en el cual, simultáneamente, se supervisaba y se invisibilizaba a las mujeres.[6] Estas eran vigiladas constantemente mientras trabajaban en el campo por ejemplo, pero en el espacio doméstico no debían llamar la atención; era preferible que fueran invisibles mientras servían a sus amos y/o cuidaban a sus hijos. Así, las africanas que fueron secuestradas y traídas a Puerto Rico se convierten en las protagonistas de textos en los que el cuerpo femenino es simultáneamente huella del abuso opresor e instrumento de rebelión.

[6] Para ejemplos de dibujos de marcas tribales, cicatrices y adornos corporales basados en descripciones de cartas oficiales y anuncios de fuga en Puerto Rico entre 1770 a 1870 ver las ilustraciones del artista Jaime Romano en el texto de Benjamín Nistal-Moret.

Yolanda Arroyo Pizarro nació en Guaynabo, Puerto Rico en 1970 y se ha destacado en la escritura de poesía y la narrativa además del activismo comunitario y la enseñanza. En el 2004 publicó su primer libro de cuentos y en su obra abundan temas relacionados a la experiencia de la afrodescendencia, la maternidad, y la comunidad LGBTQ. Ha ganado varios premios y ha sido publicada internacionalmente. Algunos títulos son: *Ojos de luna, Violeta, Caparazones* y *Las negras*. *Las negras* comienza con el rapto en África y el cruce del Atlántico. Desde la traumática travesía en barco, Arroyo Pizarro establece el protagonismo tanto del aspecto visual del cuerpo de las mujeres como el lenguaje desde la mirada de una africana que observa a otra e interpreta sus marcas tribales. Este "lenguaje visible", según W.J.T. Mitchell, nos ayuda a "ver" gestos, descripciones y figuras (Mitchell 114). Por ejemplo, "Una de las mujeres tiene orejeras y un pendiente en la nariz. No es de la casta de Wanwe y ni siquiera habla su idioma" (Arroyo Pizarro 25). La visibilidad y consecuente lectura de las marcas y adornos corporales descritos por una narradora omnisciente identifica la diversidad étnica en las orejeras, el pendiente e incluso el idioma como signos de pertenencia a un grupo o tribu.

Además, Wanwe interpreta el gesto de intento de escape de la mujer como indicativo de astucia, destreza y valentía; una lectura imposible desde la perspectiva de los traficantes o de las autoridades coloniales: "Sin que nadie lo note, de manera silenciosa, desamarra con astucia las sogas de sus extremidades, y acto seguido se lanza de la canoa" (Arroyo Pizarro 26). Para honrar e identificarse con esta mujer, Wanwe desea marcarla con una especie de tatuaje, un signo visual perteneciente a su cultura: "Quisiera pintar la frente, cortar con marcas de hierro la piel de los hombros para marcar a esa mujer hermana en su pasaje" (27). Estas marcas afirman la cultura africana en la ficción literaria, pero desaparecen en ejemplos de anuncios del periódico del siglo XIX, donde no se describe a una mujer, o una hermana sino un objeto de intercambio. Esto demuestra que el lenguaje que apunta a lo visual depende de la perspectiva de su autor/a y de quien mira e interpreta.

Se venden madres: anuncios de periódico en el siglo XIX

> ANUNCIO.
>
> Quien quisiere comprar una negra recién parida como de 18 años de edad, que sabe lavar, y sin tachas, ocurra á la casa de Madama Nero, que vive frente del Sr. D. Andrés Vizcarrondo, quien está encargada de su venta en precio de 400 pesos, libres de alcabala y alcabala, pues de primera compra costó 500 pesos fuertes.
>
> DE PUERTO-RICO.

Fig. 1.2. Anuncio de venta de recién parida; *La Gaceta de Puerto Rico*; Núm. 49; miércoles 20 de junio de 1821; p. 4. Biblioteca de la Universidad de Puerto Rico, Río Piedras, microfilm.

> ANUNCIOS.
>
> Quien quisiere comprar una negra joven, con un hijo de cuatro meses, que sabe labar y tiene principios de cocinera, en esta Imprenta impondrán.—3

Fig. 1.3. Anuncio de venta de negra joven con hijo; *La Gaceta de Puerto Rico*; lunes 25 de octubre de 1830; p. 4. Biblioteca de la Universidad de Puerto Rico, Río Piedras, microfilm.

> Quien quisiere comprar una negra inglesa con una hija de dos años y medio y otra al pecho, en cantidad de 480 ps., ocurra á esta oficina donde impondrán.

Fig. 1.4. Anuncio de venta de negra inglesa con hija; *La Gaceta de Puerto Rico* Vol. 12. Núm. 262; caja 18; miércoles 2 de noviembre de 1831; p. 4. Instituto de Cultura-Archivo General de Puerto Rico, San Juan.

> De venta.
>
> ¹ Una negrita como de 14 años de edad, propia para el servicio á manos de las señoras y al propósito para cuidar niños.—La persona que la interesa puede acercarse á la casa de la viuda de D. Salvador Gonzalez, calle de la Fortaleza, núm. 63, donde impondrán. 2

Fig. 1.5. Anuncio de venta de negrita como de 14 años; *La Gaceta de Puerto Rico* Vol. 18, Núm. 144; sábado 1 de diciembre de 1849; p. 4; Biblioteca de la Universidad de Puerto Rico, Río Piedras, microfilm.

> **Se vende**
> una negra de edad de veinte años, con una hija de ocho meses, propia para jornal: su precio 400 pesos. El que se interese, puede ocurrir á este establecimiento donde le impondrán. Su dueño desea su realizacion por tener que marchar á la Península. 2
>
> ---
>
> **De venta.**
> Una mulata como de 16 años de edad, fuerte y sana: tiene principios de cocina, y ajil para el trabajo doméstico: su precio 300 pesos.—En esta imprenta informarán. 5

Fig. 1.6. Anuncio de venta de una negra y una mulata; *La Gaceta de Puerto Rico* p. 4; Biblioteca de la Universidad de Puerto Rico, Río Piedras, microfilm.

En periódicos del siglo XIX como *La Gaceta de Puerto Rico* y *El Fénix: periódico local, instructivo, mercantil y de avisos* aparecen anuncios de la venta y la fuga de mujeres esclavizadas. Estas descripciones enfocan en aspectos físicos y de carácter que delinean las maternidades según la perspectiva colonial. Los breves textos como los aquí ejemplificados exceden el propósito descriptivo para (a través de la repetición de ciertos atributos en varios ejemplares) crear un tipo referencial, marcando cuerpos silenciados con rasgos identificatorios.

*La Gacet*a se publicaba tres veces por semana a partir del 1806. Incluía noticias locales e internacionales, ventas de diversos artículos, así como la llegada y salida de embarcaciones. En ocasiones, algunos aspectos de las descripciones de personas se asemejan a las de muebles y animales también a la venta ya que aparecen en la misma sección y enfocan en atributos semejantes, como el tamaño y el color, como explico en adelante. Un ejemplo de una fuga en *El Fénix*, un periódico de Ponce, describe la mujer de manera distinta a las madres disponibles para la venta.[7]

Estos anuncios de *La Gaceta* y *El Fenix* comprendidos entre los años 1821 y 1856 notifican la disponibilidad de madres/y niñas para la venta durante la demanda de mano de obra para la industria azucarera. Significativamente, el ejemplo de la "recién parida" (fig. 1.2) no menciona

[7] Ejemplos de ambos periódicos pueden encontrarse en la Universidad de Puerto Rico en Río Piedras, la Biblioteca Nacional de Puerto Rico y la Biblioteca del Congreso de EE.UU. Ver además: <https://enciclopediapr.org/content/periodicos-siglo-xix/> para información adicional.

al hijo/a. Es posible que haya muerto o se lo hayan quitado. Estos textos no profundizan en la descripción física, sino que designan el carácter de las madres como dóciles, obedientes, "sin tacha" (fig. 1.2) o "sin vicios conocidos" (como anotan otros ejemplos no impresos aquí), es decir "buenas". Se exalta la salud y juventud (con edades entre los 14, 16, 18, 20 y en otros ejemplos hasta de 40 años). Estas características eran deseadas en una nodriza africana, ya que se creía que un cuerpo saludable y robusto daba mejor leche y que las cualidades positivas del carácter podían heredarse también a través de este preciado alimento (Cleveland 85). Aunque estos ejemplos no mencionan la lactancia, estas mujeres tenían el potencial de convertirse en madres y nodrizas. Es notable que la lactancia de una mujer africana es deseada y simultáneamente invisibilizada en la cultura.

Varios ejemplos anteriores acentúan las habilidades domésticas como la de "labar" (fig. 1.2, 1.3) y se sugieren lugares de trabajo como el campo, la guardería o el hogar porque según bell hooks las mujeres se mercadeaban como madres, cocineras, nodrizas o sirvientas (20). No se trata de un sujeto sino de un "tipo"; un cuerpo con capacidad de trabajo físico y reproductivo sin voz ni poder de decidir. Esta relación entre cuerpo, maternidad y esclavitud en el contexto de las colonias inglesas ha sido analizada por Jennifer L. Morgan, quien muestra través de imágenes visuales y textos del siglo XVI de qué manera las autoridades esclavistas y coloniales (masculinas) se inventaron a las mujeres africanas: exagerando su capacidad para el trabajo, distorsionando sus cuerpos en múltiples ilustraciones, engrandeciendo su capacidad para la reproducción y aumentando su tolerancia para sobrellevar el dolor del parto (Morgan 31). Las africanas en las colonias españolas no se libraron de las repercusiones de estas ideas, que ayudaron a configurar mujeres que parían fácilmente, sin ayuda y sin dolor. Esa fuerza física las hacía perfectas para sobrellevar el trabajo forzado y reproductivo donde quiera que la esclavitud las transportara. El trabajo físico y el reproductivo, beneficiaba a sus dueños y formó la base sobre la que se construyeron imperios (Morgan 13). Por otra parte, la lactancia aparece también en estas fantasías de cuerpos maternos negros o mestizos. Según muestra Morgan, las ilustraciones inverosímiles de mujeres africanas con un seno sobre el hombro y un hijo

mamando a sus espaldas mientras trabajan o realizan otras actividades (34) son la base de las expectativas que se tendrán para madres y nodrizas esclavizadas en el Caribe, que debían balancear el trabajo materno y el impuesto adicionalmente en las colonias.

La omisión del bebé en el anuncio 1.2 simboliza parte del drama oculto de violencia, separación y muerte. No obstante, la historiadora Digna Castañeda apunta que en Cuba, para 1842, se estableció una ley que exigía que se vendiera el bebé con su madre bajo ciertas circunstancias: "Cuando el amo del esclavo varón compra a la mujer, también debe comprar junto con ella a los niños menores de tres años, basándose en el derecho de que hasta esta edad los niños sean amamantados y cuidados" (148).[8] Estas leyes no garantizaban el bienestar de la familia esclavizada, ya que como muestra Castañeda eran continuamente separadas por la venta y las mujeres violadas sin consecuencia. No obstante, dichas leyes intentaban asegurar que el producto que acrecentaba la riqueza de los amos —el bebé— sobreviviera.

Llama la atención la participación de la mujer blanca en algunos ejemplos (fig. 1.2 y 1.5) y la imprenta del periódico como agentes de estas transacciones. De acuerdo con Hilary Beckles, la imagen de las mujeres blancas se construyó como "muy frágil" para ejecutar ciertas labores en el trópico, incluso para la lactancia de sus propios hijos (133). Sin embargo, eran capaces de negociar la venta de otras. Castañeda anota la multiplicidad de labores centradas en los cuerpos de las africanas y luego criollas en Cuba en la casa de los amos, en la plantación y en su choza:

> Eran también la base de los hogares (de sus amos) porque amamantaron a los niños, alimentaron a los adultos, cosieron sus ropas, cuidaron a los enfermos e incluso, como se ha documentado, con frecuencia fueron forzadas a satisfacer las necesidades sexuales de sus amos (153)[9]

[8] "When the master of the male slave husband buys the woman, he should also buy along with her, the children who are under three years old, based on the right that up to this age the children should be breast-fed and nurtured" (148).

[9] "They were also the foundation of their (their master's) households, because they breast-fed the children, fed the adults, sewed their clothes, took care of them when they were ill, and were even —as has been related— frequently forced to satisfy the sexual needs of their masters" (153).

Castañeda ubica a la mujer negra en el centro de la sociedad decimonónica caribeña, pero no es hasta la elaboración de un enfoque histórico social retrospectivo y feminista que se identifica esa aportación. En la época que les tocó vivir, la mayoría de estas mujeres estaban silenciadas e invisibilizadas, valoradas por su "laboriosidad" (léase su fecundidad) y otras habilidades. El cuerpo "bueno" o "productivo" de las negras estaba marcado por la potencial o evidente maternidad, es decir, por sus úteros y su capacidad reproductiva, mientras se ubicaba la negritud en el eslabón más bajo de la escala social.

María del Carmen Baerga ilumina el concepto de raza en el Puerto Rico decimonónico con un detallado estudio y nos recuerda que esta construcción social debe ser analizada tomando en cuenta el contexto de la época. Así, la "calidad" y pureza de sangre se usaban para identificar la condición social e incluía elementos como el linaje, el honor, los principios morales y religiosidad, entre otros (29). Los descendientes de personas esclavizadas o negras, ubicados en el renglón más bajo, se relacionaban con "la ausencia de educación y modales, los trabajos 'viles' o manuales, la infidelidad o impureza de sangre, la vagancia, el concubinato y el mal comportamiento. Todas estas características se entendían como indicadores de negritud" (Baerga 284). De manera que en los anuncios de venta era imprescindible subrayar el potencial para el trabajo y buena conducta ya que por el color de piel y la condición de esclavitud las mujeres "se consideraban sexualmente sospechosas y de mala reputación, independientemente de su comportamiento" (Baerga 175). El honor y respetabilidad en el siglo XIX dependían de un complicado sistema que incluía la clase social y el género, la descendencia y el comportamiento, donde el color era considerado un "signo engañoso" (Baerga 278). Los anuncios de venta enfatizan los conocimientos, habilidades, experiencia y buen carácter para contrarrestar la evidente negritud mientras apuntan la edad y seleccionadas características físicas. Las afropuertorriqueñas esclavizadas eran simultáneamente devaluadas por su color, pero valorizadas por su capacidad de parir, criar y amamantar porque "el útero es para la raza lo que el corazón es para el individuo: es el órgano para la circulación de la especie" (Baerga 24).

La fertilidad, la maternidad y la posibilidad de amamantar acrecentaban la valía de las mujeres escavizadas. Aunque no todos estos anuncios incluyen su precio, los más altos se asignan a las que evidenciaban estas características. El ejemplo de la madre inglesa con una hija de dos años y medio y otra al pecho (fig. 1.4) tiene el precio más alto de 480 pesos, en noviembre de 1831. Sería considerada "buena" madre y nodriza por la evidencia de tener dos hijas, quizás por eso no hace falta abundar sobre labores domésticas; estas no se mencionan. La recién parida de 18 años (fig. 1.2) se vende por 400 pesos y se mencionan además sus habilidades domésticas. Es el mismo precio de la del anuncio de 20 años con su hija de 8 meses (fig. 1.6), quien se estima buena para "jornal" o trabajo del campo. Las potenciales nodrizas tienen los más altos precios, infiero que por el valor adicional de la leche, aunque ésta no se menciona. Según el estudio de Sued Badillo y Lopez Cantos sobre la esclavitud puertorriqueña, el precio dependía de varios factores (no se menciona la maternidad ni la lactancia en dicho estudio) como "la edad, el sexo, la condición física, el carácter y el origen" (105). En varios ejemplos de *La Gaceta* se sabe o se estima la edad entre 13 y 40 años. Cuatro pueden amamantar (tienen bebés) y cuatro saben lavar, planchar o cocinar. Así se destacan las habilidades de las "buenas": pueden tener hijos y dar leche, tiene buen carácter y pueden realizar las labores domésticas. El sistema esclavista dependía de cuerpos saludables y productivos como los de estas madres, pero sin fotos era imprescindible marcar sus cuerpos con características "atractivas". Por eso las marcas tribales desaparecen y se sustituyen por los hijos, elaborando para ellas una nueva identidad.

La comparación con anuncios de personas fugadas ilumina sobre la representación de las marcas corporales. Los ejemplos siguientes utilizan descripciones distintas a las anteriores y subrayan una dicotomía entre personas buenas y malas.

En fuga y marcadas

> Quien supiere el paradero de una negra bozal de edad como de 23 años con varias rayas e´ la cara, un dedo menos en la mano izquierda y pronuncia muy poco el castellano, lo avisará en esta oficina que será recompensado.

Fig. 1.7. Anuncio de fuga de negra bozal; La Gaceta de Puerto Rico Vol. 4, Núm. 5; sábado 8 de enero de1823; p. 4; Biblioteca de la Universidad de Puerto Rico, Río Piedras, microfilm.

Fig. 1.8. Anuncio de fuga de mulata Eliza; El Fénix: periódico local, mercantil y de avisos Núm. 75; sábado 19 de noviembre de 1856; p. 8; Biblioteca de la Universidad de Puerto Rico, Río Piedras, microfilm.

Estos ejemplos de anuncios de fugas describen cuerpos distintos a los que aparecen en anuncios de ventas subrayando la manera en que se manipuló la descripción física para categorizar en binarismos, como malas y buenas. Aunque no sabemos si son descripciones de madres, evidencian la manera en que se configura un sujeto distinto dependiendo del objetivo del anuncio. Las fugadas no se describen con cualidades positivas de carácter ni se subraya su potencial para el trabajo. Sin embargo, las marcas corporales tribales y/o resultado de los castigos afloran evidentemente en sus cuerpos. Esta es otra manera en que las palabras crean cuerpos que son concebidos defectuosos o amenazantes. Tal parece que representar una madre rebelde o de difícil carácter era imposible ya que no se mencionan marcas por castigos, cicatrices o mutilaciones en los cuerpos maternos. Tampoco se representa una madre o posible nodriza como "demasiado africana" o con marcas tribales, que no se mencionan en anuncios de

venta. En los ejemplos anteriores ninguna madre o nodriza se identifica como "negra bozal". Estos eran los más rebeldes; los que más se resistían a ser subyugados según la documentación histórica (Nistal-Moret 12).[10] El texto de Benjamin Nistal Moret incluye ilustraciones de cuerpos con marcas corporales basadas en anuncios de sujetos esclavizados fugados o cimarrones con dibujos al carbón del artista Jaime Romano. Nistal Moret señala que entre 1810 al 1840 (la mayoría de los anuncios de los ejemplos anteriores) estas personas fueron traídas directamente de África o eran hijas de una generación esclavizada (12). Estaban "muy estrechamente vinculados a las formas ancestrales de su cultura madre y, por lo tanto, estaban más propensos a resistir violentamente la esclavitud" (Moret 12). Los dibujos de Romano visibilizan tatuajes tribales que el periódico usaba para identificar, perseguir y capturar. Esas marcas eran como las que Wanwe –la protagonista de *Las Negras* de Yolanda Arroyo Pizarro– desea plasmar en la mujer que observa en el barco porque para su comunidad indican su procedencia o su etnia. Lejos de la admiración que profesa Wanwe por la mujer, en el periódico figuran cuerpos estimados como problemáticos y/o de carácter cuestionable. Las mujeres fugadas tienen "rayas en la cara", "un dedo menos" o exhiben signos de enfermedades como "una gran erisipela".[11] La mutilación era otro castigo (Sued Badillo y López Cantos 162) y la erisipela una inflamación que marcaba la piel en rojo. El carácter de las mujeres fugadas se describe como: "pronuncia muy poco el castellano" y otra es "muy intrusa". Es decir, no están bien adaptadas a la isla o tienen mal comportamiento. Estas "marcas" justifican y facilitan la captura. Sin embargo, la mulata

[10] Guillermo A. Baralt documenta la participación de mujeres en la planificación y ejecución de revueltas en la isla, así como las que denuncian para obtener dinero y/o la libertad (40). Los bozales, venían directamente de África, y participaron frecuentemente en las sublevaciones. En una lista de rebeldes de Bayamón hay 28 hombres y una mujer: Marcelina (Baralt 29). En Luquillo, Petrona anunciaba la liberación cuando la arrestan (40). En 1826 en un baile de bomba en Ponce, Ambrosia, Baha, Cuacua y Esperanza planificaban escapar (Baralt 48). Los castigos incluían ejecuciones públicas, cárcel, latigazos, el cepo o el destierro (48). Los bozales costaban menos porque no estaban ambientados y desconocían las labores requeridas (Badillo y López Cantos 105).

[11] El diccionario digital de la Real Academia Española define la erisipela como: "Inflamación microbiana de la dermis, caracterizada por el color rojo y comúnmente acompañada de fiebre" <https://dle.rae.es/>.

fugada Eliza (fig. 1.8) es la única mujer que se identifica con nombre propio y quien tiene cierta movilidad. Eliza reta autoridades y cruza fronteras entre pueblos aún con enfermedades como la mencionada erisipela. Por otro lado la identificada como bozal (fig. 1.7) es descrita con una voz y lenguaje propio; su pronunciación demuestra que ha practicado poco el español. Estos textos demuestran la vigilancia y categorización de autoridades coloniales y dueña/os no sólo bajo conceptos de raza y género pero en cuanto a dimensión, marcas corporales, salud/enfermedad, manejo de idiomas y capacidad de movimiento. Poseer un nombre como Eliza y el desafío de tener una voz en la bozal son elementos considerados peligrosos. Resultan amenazantes porque individualizan; confirman que son personas.

Jennifer L. Morgan señala que en el contexto esclavista el parto debería considerarse similar a la escena más evocada de violencia, el castigo bajo el látigo o el carimbo (105): "El parto, entonces, debe colocarse junto a la escena de violencia y brutalidad más omnipresentemente evocada por el filo del látigo o del marcaje con hierro de un esclavo" (105).[12] Si el parto es considerado como otro castigo como los azotes, los hijos en los anuncios de venta representan la marca o evidencia corporal; como una cicatriz que determina el valor de la mujer. En los siguientes ejemplos de narrativa las madres describen la marca de los castigos conectando la visibilidad del cuerpo con sus voces anteriormente silenciadas.

Madres rebeldes en la narrativa de Beatriz Berrocal y Yolanda Arroyo Pizarro

Tanto los anuncios del periódico como otros documentos históricos y estadísticas como el censo son evidencia del complicado rompecabezas que representó la esclavitud caribeña.[13] Las artes visuales y la ficción

[12] "Childbirth, then, needs to stand alongside the more ubiquitously evoked scene of violence and brutality at the end of a slaveowner's lash or branding iron" (105).

[13] Para un estudio que analiza el censo de 1872 y años anteriores consultar el de Mariano Negrón Portillo y Raúl Mayo Santana. Para el documento legal que justifica la abolición ver el texto de Segundo Ruiz Belvis, Jose Julián Acosta y Francisco Mariano Quiñones. Este fue presentado en Madrid en 1867 y la abolición ocurre en 1873.

literaria son herramientas para reconstruir este pasado en tanto conforman un espacio que permite imaginar y reflexionar sobre estos temas. La complejidad implicada en la relación de la madre negra con el bebé negro y el bebé blanco escapan la documentación "oficial" ya que se alejan de las concepciones tradicionales de la maternidad. No obstante, el estudio de la maternidad esclavizada provee un espacio para examinar la complejidad de relaciones que pueden o no ser obligatorias, biológicas y/o afectivas.[14]

Barbara Bush subraya la contribución de las mujeres en el espacio doméstico, cuidando y alimentando hijos ajenos mientras Rosalyn Terborg-Penn argumenta que la narrativa antiesclavista debe ser analizada a través de un lente que tome en cuenta teorías feministas pertientes a la cultura africana (5). Aparte de Brazil, fue en el Caribe donde hubo mayor número de personas esclavizadas y por un tiempo más largo (Terborg-Penn 4). Un ejemplo es Puerto Rico, donde la abolición no ocurre hasta 1873. En ese tiempo se delinearon estrategias de sobrevivencia como la creación de redes femeninas de apoyo: instancias en las que se reestructuran conexiones familiares y se redefinen las relaciones en el hogar. Beatriz Berrocal ejemplifica algunas de estas estrategias a través del personaje de Lucila en *Memorias de Lucila: Una esclava rebelde* donde la protagonista rememora aspectos de su vida anclados en la maternidad y la comunidad mientras está encarcelada. Esta es la primera novela de esta autora quien también es poeta. Obtuvo el tercer lugar en el certamen de Literatura y Periodismo del Ateneo de 1997.

Luego de ser violada por el amo, Lucila recuerda cuando perdió su bebé debido a los castigos que sufrió estando embarazada y cómo otra mujer esclavizada le ayudó: "Toña me puso algunos sinapismos y se pasó el día sobándome la barriga pero no hubo forma..." (Berrocal 65). En este contexto tanto las relaciones personales como la maternidad son redefinidas. El hijo del amo resultado de una violación no es apreciado de la misma forma que la hija de Taso, el joven que Lucila ama y cuya bebé

[14] Zaira Rivera Casellas analiza varios ejemplos de textos que desde la ficción permiten acceso a la esclavitud caribeña. Dos ejemplos de Cuba son Cecilia Valdés de Cirilo Villaverde y la autobiografía de Juan Francisco Manzano.

espera en la cárcel: "Mi hija nacerá pronto. Sé que es una niña porque la libertad es mujer" (Berrocal 93). La hija representa un eslabón crucial en la cadena de relaciones de resistencia, pero Lucila también recuerda ejemplos de "pequeñas rebeliones" de las empleadas domésticas como: "… dejar caer los platos, sazonarles mal la comida, mancharles la ropa. En otras palabras, hacerlos sentir bien inseguros…" (104). Según Lucila, una manera efectiva de perturbar a los amos era usar la lengua africana: "Esto los aterroriza" (Berrocal 104). Las distintas lenguas y culturas africanas que interaccionaron en el Caribe se revelan no solo en la ficción literaria, sino que aparecen una y otra vez en los anuncios de ventas y de fugas como los anteriormente señalados.

Otra autora que nos invita a indagar sobre la época esclavista a través de aspectos de las vidas de mujeres es Yolanda Arroyo Pizarro. Ejemplos de experiencias relacionadas con maternidades esclavizadas aparecen en sus relatos de *Las negras*[15] y en "Los amamantados" de *Palenque*. "Matronas" (*Las Negras*) trata específicamente sobre madres y parteras. Arroyo Pizarro también narra en primera persona los últimos días de la vida de una mujer encarcelada. En su introspección narrativa, Ndizi incluye tanto su niñez africana como su presente puertorriqueño. Así conocemos que (similar a algunas fugadas del periódico) domina varias lenguas africanas además de español y francés, que ha intentado escapar varias veces, que burla a guardias y monjes y que por eso ha sido identificada como "Negra Sediciosa e Insurrecta en los tablones públicos" (Arroyo Pizarro 80). La niñez de Ndizi en África se desenvuelve en compañía de otras mujeres: su madre, otras cazadoras y las niñas con las que compartía rituales de la adolescencia colaboran en el desarrollo de su identidad. En la cárcel y en compañía de otras mujeres rememora las aportaciones recibidas en esa comunidad.

Ndizi forma parte de un ejército de comadronas que afixian o envenenan bebés para salvarlos de la esclavitud y entrenan cuidando niños blancos:

[15] *Las Negras* incluye tres textos narrativos: "Wanwe", "Matronas" y "Saeta". Enfoco en "Matronas" ya que trata específicamente la maternidad, al igual que "Los amamantados" de *Palenque*.

> Curandera, yerbera, sobadora, comadrona. He impersonado todas las faenas de una esclava doméstica para acercarme primero a los niños blancos recién nacidos [...] Los he puesto a mamarme los senos hasta que sale leche, para convertirme en su nodriza. (Arroyo Pizarro 87)

Mientras las madres en *La Gaceta* serían obligadas a lactar los niños blancos, en *Las negras* las nodrizas tienen cierto poder como grupo. Las *Matronas* de Arroyo Pizarro refutan el esterotipo de mansedumbre y con el cuerpo mismo desarrollan su revolución. Matos Rodríguez documenta que en San Juan, para la segunda mitad del siglo XIX, las lavanderas, sirvientas, cocineras y "otras" empleadas domésticas aparecen agrupadas en documentos oficiales (65).[16] En "otras" se incluyen las niñeras y nodrizas. No obstante, Arroyo Pizarro las identifica fuera de los cuidados, armando una rebelión desde el seno de la casa patriarcal, desde una trinchera junto a la cuna para atacar el futuro económico de sus amos. En este contexto el aborto e infanticidio les devuelve el control, aunque sea para matar a sus propios hijos y así liberarlos. No obstante, y aún con la oportunidad de rebelarse, tanto Ndizi como las matronas reconocen la imposibilidad de escapar con vida: "concluimos que lo mejor es morir antes que humillarnos al opresor" (Arroyo Pizarro 75). Justo antes de morir en la horca Ndizi confiesa su secreto a un cura, y ofrece los detalles:

> Los ahogo en el balde de recolectar placentas, padrecito. Presiono sus negras gargantitas con mis dedos y los sofoco. O les afixio con sus cordones umbilicales, incluso maniobrando antes que salgan del vientre. La madre no se da cuenta, o lo prefiere, o lo ha pedido... suplicando en lengua desconocida para el blanco [...] Si no puedo hacerlo durante el parto, más tarde les doy de comer frutos contaminados con sangre de mujeres con el tétano de las cadenas. O recojo diarreas expulsadas con pujos de disentería y las mezclo en las comidas y purés. A veces coloco el mejunje sobre el pezón de mis tetas y los lacto. O deposito casaba sin humedecer cerca de sus amígdalas y obstruyo las narices. (Arroyo Pizarro 93)

[16] Es difícil determinar cuántas niñeras o nodrizas había en un centro urbano como San Juan. Ver el texto de matos Rodríguez para detalles (65-67).

El embarazo forzado como otro castigo resultado de las violaciones define la experiencia de las esclavizadas tanto en textos históricos como en la ficción narrativa, pero aquí ellas elaboran una respuesta a tal agresión. La confesión de Ndizi no articula un posible arrepentimiento como el esperado en el rito católico, sino que afirma un poder compartido con otras mujeres.

Otra labor relacionada con la maternidad es la de las nodrizas, como la que protagoniza el cuento *Los amamantados* de Yolanda Arroyo Pizarro. Petra es la nodriza del "señorito" Jonás, quien es mayor de edad pero sigue deseando la leche de quien lo amamantó de niño. Lo que antes podía significar apego y nutrición se convierte en una imagen sexualizada, racializada, perturbadora —¿realista?— tanto de la condición de la maternidad esclavizada como de los amos amamantados e inmaduros. Hilary Beckles señala las consecuencias de dicha relación para la clase alta y la creencia en la posibilidad de una masculinidad "defectuosa" como resultado (135). Según Beckles, la sociedad esclavista establece que la mujer negra y su presencia en el hogar blanco es un factor de corrupción para la masculinidad y obstáculo para su óptimo desarrollo (135). La cultura machista predominante asegura que los hombres son incapaces de resistirse a las negras y como consecuencia, tener una nodriza "de ninguna manera era propicio para el cultivo adecuado de la virilidad blanca y el refinamiento de un caballero" (Beckles 135).[17] Es decir, que la nodriza era simultáneamente el sustento de la masculinidad blanca y su perdición.

No obstante, Petra es la nodriza de Jonás y de sus primos gemelos. Aunque su cuerpo se considera amenazante, se desea su leche saludable: "La ama desea que sus sobrinos crezcan y se desarrollen con tan buena disposición y tan buen talante corporal, como lo habían logrado con el adolescente hacendado" (Arroyo Pizarro 28). Petra es incapaz de detener los avances sexuales del joven Jonás, excerbados por los mitos que circulan en la sociedad machista y racista, divulgados entre hombres. En la escuela otro joven que: "Dice mi padre que las negras están aquí sólo para ser

[17] "in no way was it conducive to the proper cultivation of white manhood and the refinement of a gentleman" (15).

montadas. Se disfrutan mejor que las blancas. Jonás Cartagena reacciona sorprendido, y ya no es el mismo" (Arroyo Pizarro 26). La maternidad y la violencia sexual, como las marcas del carimbo, son determinantes en las vidas de las mujeres esclavizadas en los escritos de ambas autoras, quienes visibilizan el drama latente, oculto tras los anuncios de *La Gaceta*. Mientras en el periódico ser madre era una marca visual significativa para los traficantes, con Petra vemos que su victimización revela el carácter de los amos, como un espejo.

Según Terborg-Penn el acceso a una comunidad de apoyo entre mujeres era un importante valor africano (5) y en efecto, en *Matronas* la rebelión a través del embarazo y la maternidad se da con los nexos que tejen las mujeres. En lugar de ofrecer o cuidar el producto deseado –la leche o los bebés– utilizan la sangre, diarreas y placentas para exterminar. La rebelión se da a través del cuerpo y el grupo, elementos necesarios también para mantener el sistema esclavista. Sin embargo, el aislamiento en la casa y la imposibilidad de relacionarse con una comunidad distingue la victimización de Petra. Incluso Lucila, la protagonista de Berrocal, tiene un vínculo imaginario con la autora, ya que señala escribirá sobre ella, simbolizando la libertad futura a través de la escritura y de su hija. No obstante, la rebelión es relativa ya que tanto Lucila como Ndizi están condenadas a morir mostrando la imposibilidad de salir con vida de este sistema para las madres. Berrocal escribe sobre Lucila y Arroyo Pizarro sobre Ndizi quien regresa espiritualmente a África. En ambos casos las escritoras confabulan con sus protagonistas la libertad.

En la próxima sección una niñera y/o nodriza afrodescendiente en ejemplos literarios referentes al siglo XX visibiliza las limitaciones de su inclusión y mobilidad social.[18] Se verá que hijas e hijos a veces reconocen o imaginan a quienes los *maternaron* a través del cuido y la leche.

[18] Eileen Suárez Findlay estudió el periodo alrededor de la abolición hasta las primeras décadas del siglo XX (1870-1920) y muestra la dificultad del proyecto de integración social específicamente entre mujeres. Estrictas categorías dominaban las relaciones personales, fundadas en la supervisión y la apariencia (23) como en la vestimenta y comportamiento. Aunque muchas mujeres burlaron o cuestionaron este sistema, las relaciones entre géneros eran más inmutables que las raciales; "los buenos modales, una vida respetable y un vestido estilizado podían "blanquear" a una persona" (Suárez Findlay 23).

Centradas e (in)visibles:
Empleadas domésticas afrodescendientes

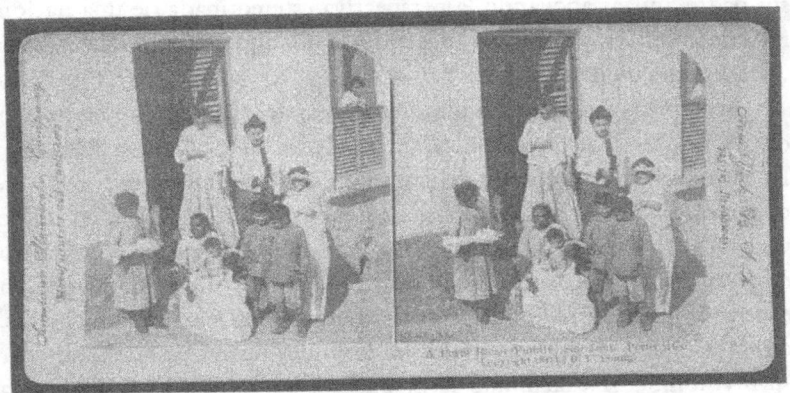

Fig.1.9. American Stereoscopic Company; *A Porto Rican Family, San Juan Porto Rico*; 1900; División de impresiones y fotografías, Biblioteca del Congreso de Estados Unidos, Washington D.C., foto estereoscópica. Cortesía de la Biblioteca del Congreso de Estados Unidos LC-USZ62-11715.

Esta es una foto estereoscópica de San Juan en el 1900 del American Stereoscopic Company de los archivos de la Biblioteca del Congreso en Washington D.C.[19] La fotografía estereoscópica presenta dos imágenes similares lado a lado que, al ser vistas por un aparato como el estereoscopio, añaden profundidad y realismo a la imagen. Los hermanos alemanes William and Frederick Langenheim fundaron dicha compañía en Filadelfia donde trabajaron hasta 1865 cuando se mudaron a la ciudad de Nueva York. Jorge Luis Crespo Armáiz analizó ejemplos de fotos estereoscópicas incluyendo la fig. 1.9 (70), pero no comenta sobre la significación de la centralidad de la mujer negra representada. No obstante, el autor señala lo problemático de que se utilizaran dichas imágenes en escuelas estadounidenses (21). Su estudio sugiere que con escaso contexto, estas fotos posiblemente ayudaron a consolidar visualmente una imagen hegemónica de la nación estadounidense

[19] Ver el libro de Jorge Luis Crespo Armáiz, página 70. El autor apunta: "Miradas encontradas. Tomada desde una posición de poder, la fotografía colonial incluye, excluye, denota y connota" (71). Para la American Stereocopic Comapany ver: <https://hsp.org/blogs/question-week/pair-brothers-founded-american-stereoscopic-company-philadelphia-what-was-their>.

mientras afirmaban estereotipos de otredades poco conocidas. Llama la atención en este ejemplo de Puerto Rico que el título designa una familia sin padre, quizás apoyando la perspectiva estereotipada de una nación falta de hombres, y por lo tanto, estimada por algunos como defectuosa (Thompson, *Imperial* 57).

El empleo de mujeres afrodescendientes para el cuido y alimentación de niños de clase media/alta se ha dado en el Caribe hispano, Latinoamérica y otras partes del mundo. Estas costumbres se evalúan en ejemplos de ficción literaria, especialmente narradas desde el punto de vista de las hijas/os. La foto (fig. 1.9) captura un momento espontáneo entre mujeres y niños sin la artificialidad de la pose, con la mujer negra en el centro.[20] Esta centralidad remite al argumento de Patricia Hill Collins, que nos urge a centrar el análisis en la mujer negra, ya que mantener su invisibilidad ha facilitado la inequidad. La composición sugiere la elevación y devaluación simultánea de la trabajadora doméstica con la mujer negra en el centro como señalando que es parte integral del grupo, que simultáneamente incluye y excluye como señala Crespo Armáiz.[21] La afropuertorriqueña conecta al grupo a través de la leche, el cuido u otras tareas, en roles supervisados por las blancas, evidenciando las jerarquías que estructuran las relaciones familiares entre mujeres. Puede notarse la mujer que está de pie y detrás quien la observa en actitud de supervisión.

La mujer negra lleva un vestido largo como las demás y sujeta con confianza el bebé –blanco, desnudo, vulnerable, dependiente– por un brazo mientras mira hacia otro lado, se ríe y charla con una niña. Esta estampa visibiliza una relación que por no ser de sangre pasó a ser esencialmente invisible en nuestra cultura. No obstante, Mariano Negrón Portillo y Raúl Mayo Santana notan formas alternas de crianza en el censo de 1872 en áreas urbanas como San Juan, como la convivencia

[20] Félix V. Matos Rodríguez señala que la historia de las trabajadoras domésticas ha sido olvidada a pesar de que su aportación ha sido central a los procesos económicos y sociales durante la segunda mitad del siglo XIX (184). En enclaves urbanos lavaban ropa, cocinaban, planchaban, limpiaban y supervisaban niños, enfermos y ancianos (190).

[21] Para un acercamiento similar a daguerrotipos de familias en las plantaciones del sur de los EE.UU. ver el texto de Mathew Fox-Amato. Su análisis identifica fotos que ubican a una mujer negra cerca de la entrada de la casa (46) y concluye que esto no indica ni su inclusión social ni que se consideraran humanas (68).

de adultos y niños que no necesariamente eran parientes de sangre. La familia tradicional de padres e hijos biológicos era "muy rara" (104) según estos autores. En la foto el grupo incluye tres mujeres blancas vestidas con trajes o faldas largas y peinadas con moños altos. La vestimenta, postura y color de piel las diferencian de la mujer negra, la única que permanece sentada. Hay también tres niños de pie: dos varones y una niña. Los varones llevan lo que asemeja un uniforme a rayas mientras que la niña lleva un vestido y carga una bandeja, simbolizando la división de género tradicional en la que la fémina es quien sirve. La imagen esconde tensiones posibles, pero algunas se visibilizan en ejemplos de ficción literaria que analizo a continuación.

Manuscritos y fotos: madre, casa y cuerpo en Olga Nolla, Rosario Ferré e Yvonne Denis Rosario

Ann Morris y Margaret Dunn señalan que para las mujeres caribeñas la madre y madre patria están entrelazadas (113). Los siguientes ejemplos de narrativa de las escritoras Olga Nolla, Rosarió Ferré e Yvonne Denis Rosario ejemplifican esta relación cuando una madre muerta, ausente o distante representa un pasado que las hijas desean conocer, narrar o recuperar. No obstante, este proceso les exige considerar la historia de una niñera o nodriza en sus familias.

Ann Laura Stoler analiza las relaciones coloniales (europeas) y las representaciones de las trabajadoras domésticas incluyendo ejemplos de fotografía de los siglos XIX y XX. En *Race and the Education of Desire* Stoler señala los peligros que se creía provenían de las conexiones cercanas entre los niños de clase media/alta y las niñeras o nodrizas, como el miedo al contagio por medio del cuido, la lactancia y la posibilidad de sujetos y/o naciones débiles o defectuosos como resultado (154). El "terror" al "contacto racial y lingüístico" aparece también según Julio Ramos en ejemplos literarios caribeños (24). Estos miedos crean barreras en las relaciones afectivas entre mujeres. Jossiana Arroyo trata el tema de la nana en la novelística de Gilberto Freyre en Brasil y anota que "como ya han visto en detalle Ann L. Stoler y Julio Ramos, las nanas negras,

como cuerpos representativos de la ansiedad de la mezcla racial, son figuras problemáticas para las sociedades coloniales y esclavistas" (148). En la novela de Olga Nolla *La segunda hija* la ausencia de la madre y su búsqueda es punto de partida para la narración. Nolla (1938-2001) se distinguío como poeta, cuentista y narradora.[22] Tanto en esa novela, como en *El manuscrito de Miramar* también de Nolla, el deseo de conocer la historia materna requiere que las hijas se envuelvan en un proceso de investigación. Ya sea indagando acerca de la madre a través de entrevistas a distintas personas en *La segunda hija*, o a través de la lectura de un manuscrito escondido y olvidado en *El manuscrito de Miramar*, la hija debe esforzarse para descubrir una historia que ha sido silenciada. Estos procesos se desarrollan desde la diáspora en Boston y Connecticut respectivamente. En *La segunda hija* la madre abandona a los cuatro hijos del primer matrimonio, se divorcia dos veces y opta por una pareja más joven. La segunda hija del primer matrimonio regresa a Puerto Rico después de diez años en Boston y recuerda sus vivencias frente a la casa de su niñez en Lajas. Lo que recuerda es la ausencia: "No veo a Mami, la busco, la buscamos por toda la casa, corro por los pasillos llamándola y me duele el corazón porque no la encuentro" (Nolla 1). La relación con la madre, que según Luce Irigaray, Marianne Hirsh y Adrienne Rich representa una historia que necesita ser contada, aquí narra ausencias, abandono, deseo, silencio y expectativas no realizadas. La hija intenta recobrar la relación con la madre y articular el dolor de esta pérdida:

> Yo me pasaba buscándola por toda la casa. Ahora que no estaba la buscaba y antes, cuando estaba, no la buscaba. El que no estuviera me hacía sentir mal, me daban ganas de llorar. (Nolla 25)

Luce Irigaray señala que la labor de la hija debe ser liberarse, junto a su madre, de las imposiciones del patriarcado. Sin embargo, la protagonista carece del lenguaje para remendar esa ruptura. Esto se evidencia en la incongruencia entre sus acciones, sentimientos y palabras: "Mami, mami,

[22] Junto a su prima, la escritora Rosario Ferré, Nolla creó la Revista Literaria *Zona de carga y descarga* en 1972 que abrió paso a tendencias feministas. Entre otras de sus publicaciones figuran por ejemplo *Porque nos queremos tanto* y *El Castillo de la memoria*.

qué bueno verte, pienso. Pero digo: 'Esmeralda, cómo estás, que linda es la nena'" y "Mami, mami, quiero decir. Quiero abrazarla y consolarla, decirle que la amo. Pero no puedo. Cumplo con visitarla. Ese ha sido el acuerdo del divorcio" (27).

El deseo de volver a la madre está simbolizado en la mirada en la casa de la infancia. Gastón Bachelard relaciona los espacios cerrados como casas, cajas, nidos, caracoles e incluso armarios con espacios de intimidad a los que el individuo a veces desea regresar. Bachelard considera como caracterísica materna de la casa (7) la capacidad de proteger, cerrar, crear seguridad e intimidad. Nolla señala que: "esos espacios nos pertenecen para siempre. Yo conozco esa casa como si fuera mi propio cuerpo, cuarto por cuarto, losa por losa, persiana por persiana" (46).

La relación casa-madre-cuerpo se afirma en espacios que simbolizan un instante de la conexión "cuerpo a cuerpo" con la madre que identifica Irigaray está prohibida por el patriarcado (39). Sin embargo, la conexión con la madre se imposibilita y se sustituye por la búsqueda de una pareja heterosexual, experimentando el constante vacío emocional de sentirse "pequeña y repetida" (Nolla 94). La protagonista queda desilusionada, intentando recuperar el modelo –con las connotaciones obvias de clase y raza– de "una casa tan blanca como la que tenía su familia en Jayuya" (Nolla 91).

EL MANUSCRITO ESCONDIDO DE OLGA NOLLA

En otra novela de Nolla, *El manuscrito de Miramar*, la hija tiene acceso a la historia materna a través de un texto escondido, escrito por su madre antes de morir. La novela comienza cuando la hija adulta regresa de los EE.UU. para recobrar el cofre que contiene el manuscrito tras la muerte de la madre. Mientras María Isabel lee el manuscrito que revela el secreto de su madre adúltera que aborta el hijo de su amante, descubre que la imagen de la familia con la que creció no era la que ella imaginaba. El manuscrito contiene una versión distinta de la historia familiar que incluye la mención de una niñera que "no hacía ruido porque era india" (1).

Mientras la hija lee la historia secreta de su madre, medita y reconstruye la propia. La materna aparece escrita en primera persona y en itálicas, intercalada con el texto que responde a la historia de la hija. Entre ambas se destacan ecos, resonancias y paralelismos que habían permanecido ocultos pero también emergen preguntas de la hija que cuestionan la perspectiva clasista de la madre: "Aquella señora, que había vivido tan protegida toda su vida, ¿qué podía saber de las motivaciones de los muchachos del residencial público Manuel A. Pérez?" (126). La hija ha crecido con una imagen de su madre moldeada por la institución de la maternidad, pero lee sobre la experiencia (Rich 1) para cuestionar el modelo impuesto. La maternidad institucionalizada presenta una fachada engañosa mientras la experiencia contiene lo que la cultura patriarcal intenta controlar, como otros intereses de las mujeres y el aborto, por ejemplo, que aparecen en esta novela.[23] Si la foto de familia guarda "los recursos, los pretextos de la memoria; los recordatorios del pasado que permanecen en el presente" (Kuhn 4), el manuscrito narra lo que la foto excluye; los secretos.[24] Al finalizar la lectura, la hija, María Isabel, quema el manuscrito como su madre hubiera querido y siente los efectos en su cuerpo, su vientre:[25] "sintió como si sus propias entrañas se consumieran en el fuego" (203). La hija manifiesta la urgencia de ser cubierta y/o penetrada por el texto/cuerpo materno en búsqueda de un contacto que según Irigaray está prohibido en el patriarcado:

> –Mami, Mami [...]– dijo María Isabel muy suavemente, y sintió un deseo incontrolable de cubrirse con aquellas cenizas, de embarrarse la cara y el cuerpo con ellas, de comérselas y mascarlas y tragarlas y metérselas dentro de su vientre y de su piel para que fueran parte inseparable de ella. (Nolla 203)

[23] Me refiero a la diferencia que traza Adrienne Rich entre la maternidad como institución y como experiencia (13). Esta última carece de representación en la cultura. Nolla articula esta dualidad entre madre e hija cuando Sonia señala que: *"Fue como si ella hubiera nacido para hacer lo que yo no pude hacer y, a la inversa, yo hice lo que ella no pudo: conservar mi matrimonio"* (énfasis en el texto) (141).

[24] "the prompts, the pretexts of memory; the reminders of the past that remain in the present" (4).

[25] Al final de la novela ella "da a luz" la historia de su madre al comenzar a reescribir el manuscrito con el que comienza la novela misma.

En este ejemplo el regreso a la madre se materializa simbólicamente a través de la lectura y el contacto cuerpo-texto, madre e hija. Más adelante María Isabel sueña con la búsqueda a su madre y sufre una caída. Al despertarse, su antebrazo tiene una herida real, producto de la caída en el sueño. Entonces "lo único que deseaba en aquél momento era volver a leer el manuscrito de su madre. Pero ya no existía, ella misma lo había quemado aquella tarde, y luego había restregado las cenizas sobre su propia piel" (211). Para recuperar esa voz/cuerpo materno ella comienza a escribir repitiendo las palabras con las que inicia la novela, simbolizando el retorno al origen, a la madre.[26] Sólo al desenmascarar la maternidad institucionalizada es que la hija –quien es también madre y abuela entonces– puede escribir con una voz que articula la dualidad entre ambas. No obstante, esta conexión se facilita con la labor de una niñera que permanece en el trasfondo de la historia.

LAS NIÑERAS DE OLGA NOLLA

Adrienne Rich señala que la niñera negra sin hijos es también madre y que algunas hijas tienen la opción de identificarse con la nana, una artista o una maestra. Como consecuencia muchas de las grandes madres no han sido biológicas (Rich 252). Por otro lado, Caroline Rody señala que las hijas de la ficción caribeña encuentran inspiración, conocimiento y amor en encuentros transhistóricos y transculturales con otras mujeres (Rody 125). Estas "otras madres" (13) según Hill Collins mantienen la estructura familiar.

Sin embargo, en *La segunda hija* la niñera permanece silenciada: "nos acompañaba a todas partes y no hacía ruido porque era india: como si tuviera algodones en las plantas de los pies, como los gatos" (1). Cuando en su adultez la protagonista intenta repetir el modelo de familia (aunque disfuncional) de su niñez, describe una niñera "uniformada" que cuida sus hijos y "los llama para que se cambien de ropa, para que prueben la

[26] La narración circular se evidencia con la oración que finaliza la novela. Es la misma con la que comienza: "En el año 2025, la casa de los Gómez Sabater en el área de Miramar en Santurce, y que había permanecido abandonada por más de una década..." (211).

merienda, para que no se ensucien, para que no pisen las flores del jardín, para que no caigan en la piscina" (Nolla 93). Prevalece la distancia, la subordinación y el silencio con la niñera, bajo el estereotipo indígena.[27] En *El Manuscrito*, Toña es la niñera negra que aparece en el entierro de Sonia, la madre. Mary Ann Gosser Esquilín demuestra en su artículo que las nanas se mantienen marginadas a pesar de que escritoras como Nolla y Ferré llaman la atención sobre asuntos de género en sus novelas (61). Esto se debe a que las historias de las nanas afrocaribeñas las escriben otras mujeres. A Toña se le conoce con el diminutivo de su apodo *Toñita* y se relaciona con la oralidad en lugar de la escritura según Gosser Esquilín (53). Estoy de acuerdo en que el apodo o diminutivo apunta hacia la desvalorización de estos personajes (como en el caso de Toña, Miña y Maíta más adelante) pero simultáneamente pueden considerarse muestras de cariño y familiaridad, como los que tenemos hacia madres y abuelas. Toña narra el capítulo trece en primera persona donde aparece en el entierro de Sonia para cuestionar unas relaciones familiares que ella conoce bien. Un ejemplo es lo que señala acerca del hermano de Sonia: "me asombró que alabara tanto a doña Sonia; nunca me habían parecido particularmente unidos" y "me parece raro un cura aquí porque doña Sonia nunca iba a la iglesia" (Nolla 172). Toña conoce *otra* parte de la historia; sin embargo, al igual que la narradora desconoce el secreto de la aventura amorosa y el consecuente aborto de Sonia. Es decir que cada una (Sonia, María Isabel y Toña) guarda un pedazo del rompecabezas que compone una más completa historia materno-isleña.

Toña aparece pocas veces y se mueve en el trasfondo de la novela hasta que Sonia muere. Su testimonio en primera persona no está incluido en el manuscrito y por lo tanto no está disponible para la hija. Sin embargo, señala: "Sentí que tenía una deuda con la señora y por eso he venido a este entierro de gente rica donde una pobre prieta como yo parece una cucaracha en baile de gallinas" (Nolla 166). Toña siente un compromiso con Sonia porque trabajó para ella y le ayudó a criar o *maternar* a sus hijos, pero la lectura revela que para Sonia, Toña era sólo una empleada.

[27] Ruth Behar recuerda en "Daughter of Caro" (*Daughters of Calibán*) a su niñera negra en Cuba (112-120).

Ella recuerda la ocasión en la que salió embarazada de su novio y Sonia se aseguró de que él se casara con ella, pero después la despide, perpetuando patrones de conducta clasistas. Este comportamiento remite a instancias en las que la clase alta procuró fomentar en las puertorriqueñas de las "perturbadoras y racialmente fluídas clases sociales populares a casarse y 'estabilizar' sus familias y el orden social" (Suárez Findlay10).

Adrienne Rich advierte que una conexión profunda entre mujeres está prohibida por el patriarcado y aún más si sobrepasa barreras de raza y clase (252). Sin embargo, en *El manuscrito*, Toña comenta cómo María Isabel e incluso su hermano Antonio ignoran las diferencias sociales para identificar una maternidad no-biológica: "Él viene y me abraza sin importarle que yo sea vieja y pobre, sin importarle lo que diga la gente [...] Mis dos niños blancos agradecen que yo los haya cuidado" (167). Así se sugiere la posibilidad de un cambio del modelo social a través de los hijos, pero aún dentro de los parámetros tradicionales ya que la niñera continúa en un papel secundario.

Toña añade información de un pasado prematerno, prehistórico a la historia de la madre-casa-isla:

> Antes, cuando yo era niña, las casas de Miramar, las del lado norte de la Ponce de León, terminaban en los mangles, en la laguna [...] Ya los patios de las casas no llegan hasta el agua. Llegan hasta una carretera de cuatro carriles, una especie de autopista con jardines en el medio y a los lados. (Nolla 167-68)

Esa "prehistoria" de la madre/isla no aparece en el manuscrito de Sonia.

Estos textos revelan los secretos de la familia como el aborto, las relaciones extramaritales, y el manejo de diferencias de clase y raza. Sugieren que la casa-cuerpo materno es incapaz de proveer la seguridad e intimidad que se espera cuando está fundada en una mentira o en una historia incompleta. La perspectiva de la niñera revela que la negritud y/o el mestizaje resulta esencial porque en la medida en que esta parte de la historia permanece escondida, impide que se dé lo que describe Carolyn Rody: una relación transcultural o transhistórica significativa entre mujeres (9).

La nodriza en *Vecindarios excéntricos* de Rosario Ferré

Ivonne Knibiehler señala que "la leche humana no es solamente una secreción biológica: también 'segrega' representaciones imaginarias y relaciones sociales" (95). Estas relaciones cuando involucran a una nodriza dependen del contacto corporal, el cual requiere la separación de los hijos biológicos. Como se verá, los lazos que se generan transgreden reglas sociales prestablecidas como las de clase y raza. Además la nodriza crea alianzas afectivas y provee un modelo de mujer que la madre biológica usualmente desaprueba. Desde su posición de madre alternativa, la nodriza aporta una perspectiva distinta de la acción narrativa y/o de la historia nacional.

Rosario Ferré Ramírez de Arellano nació en Ponce en 1938 y murió en el 2016. Es una de las más reconocidas escritoras de la isla y cofundadora de la revista literaria *Zona de carga y descarga* junto a su prima Olga Nolla en los años setenta. Publicó en inglés y español principalmente cuentos, novelas y ensayos como *Papeles de Pandora*, *Fábulas de la garza desangrada* y *Maldito Amor*, entre muchos otros.

La novela *Vecindarios excéntricos* explora la dificultad de cultivar una relación cercana tanto con la madre como con la nodriza.[28] Miña es la nodriza de Clarissa, la madre de la narradora (Elvira) en la historia de una familia privilegiada y puertorriqueña del siglo XX. Al poco tiempo de nacida Clarissa desarrolla fiebre reumática por una picada de mosquito. Su madre biológica, Valeria, no quiere lactarla porque "sus nervios estaban desechos y no podía ocuparse de ella" (116). Además "los pezones se oscurecerían como los de las mulatas, lo que le daba terror [...]" (Ferré 117). Los prejuicios de raza y clase en una sociedad patriarcal se manifiestan en esa aprehensión de parecerse a la otra. Además, según Elvira las mujeres de clase alta tenían una agenda definida y una constitución física supuestamente débil.

[28] Para una perspectiva histórica sobre la lactancia, ver los textos de Valerie Fildes y Marilyn Yalom. Fildes señala que los textos históricos no mencionan la lactancia como una labor exclusivamente femenina y bien pagada en algunos casos. En los textos históricos sobre la mujer puertorriqueña que revisé, tampoco se mencionan aspectos específicos de esta práctica.

En aquella época las señoras puertorriqueñas no amamantaban a sus hijos. Estaban elegantemente vestidas a toda hora y acompañaban a sus maridos a los convites sociales. Sus deberes se limitaban a mecerlos en la cuna y a arrullarlos con tonadillas de antaño. Abuela Valeria estaba muy orgullosa de sus pechos, que eran blancos como el alabastro y del tamaño perfecto, con pezones tan delicados como botones de rosa. (Ferré 117)

La lactancia no era una labor propia de la clase social de Valeria porque limitaba sus deberes de mujer y esposa y era una tarea mejor asumida por una mujer robusta como una esclavizada o mujer "de color".

Según Stoler los sirvientes y las niñeras representan un peligro por su potencial para influenciar a los menores y por consecuencia el futuro de la nación: "Se pensaba que el bebé absorbía las caraterísticas de personalidad de su nodriza cuando bebía su sangre blanqueada" (145).[29] La amenaza del contagio a través de la leche se extiende a los cuidados que podrían también dañar a los niños. Se concebía entonces un tipo de contagio no solo físico sino también afectivo (112). Julio Ramos identifica este miedo al contacto en los discursos nacionales, ya que la mezcla racial podría destruir el poder asociado con la blancura y las nodrizas amenazan con desarticular esos bordes rígidos (25). Cleveland (98-94), Stoler (112) y Ramos (25) describen la contradictoria dependencia de mujeres imaginadas amenazantes pero utilizadas en labores que requerían la cercanía de un cuerpo considerado despreciable. Por eso se mantiene la nodriza a distancia y bajo medidas de supervisión.[30]

En esta novela las primeras descripciones de Miña Besosa se dan desde el punto de vista del patriarca, destacando la diferencia de raza, clase y género, elementos que definen una nodriza. Se le describe como mitad taína, mitad negra jelofe y de clase pobre (116).[31] Álvaro la elige al verla embarazada por quinta vez, notando las redoncedes de su

[29] "A baby was thought to absorb the "personality traits" of his nurse when he drank her "whitened blood" (145).
[30] Este aspecto sobre las nodrizas en el Caribe y en Sur América ha sido estudiado ampliamente por Julio Ramos. Valerie Fildes identifica este legado de los colonizadores y señala que aún con estas creencias de contagio era común tener nodrizas africanas e indígenas (Fildes 128).
[31] Sued Badillo y López Cantos señalan que los africanos jelofes provenían de pueblos musulmanes de Senegal y tenían reputación de rebeldes, incorregibles e inadaptables (182).

cuerpo, que describe con alusiones a frutas. Según Sued Badillo y López Cantos los jelofes remiten a la "primera rebelión de América", en Santo Domingo en 1522, aunque hubo otra en Puerto Rico en 1514 (182). Estos historiadores analizan documentos que prohibían la importación de personas de este grupo a San Juan por "bulliciosos y belicosos" (188). La configuración racial de esta nodriza conlleva una mitad taína con el estereotipo de pasividad y otra jelofe con esta otra herencia considerada amenazante. Además Álvaro reconoce que "sus cuatro hijos eran los más saludables de Camarones, gracias a su leche abundante" (Ferré 116). Álvaro mira a una mujer humilde pero ve beneficio propio, abundancia, sexualidad y fertilidad. Cuando el cuerpo taíno y africano de Miña se pone en contacto con Clarissa, la niña blanca, la imagen resultante alude y simultáneamente cuestiona la manera en que la identidad racial ha sido representada tradicionalmente en Puerto Rico.

El símbolo que más se ha utilizado para describir la herencia racial y cultural de los puertorriqueños fue diseñado por el Intituto de Cultura puertorriqueña, el cual se estableció en 1955. El emblema identifica las tres raíces raciales que según el antropólogo Ricardo Alegría (1921-2011) configuran el mestizaje racial y cultural en la isla.[32] Sin embargo, este emblema excluye al cuerpo femenino. En *Vecindarios excéntricos* las raíces raciales africana y taína representadas por Miña alimentan a la niña (que en el emblema nacional representaría la vertiente española). La conexión a través de cuerpos de mujeres y por la leche en lugar de la sangre propone una alternativa al modelo tradicional pero mantiene la dinámica de explotación en la cual los "blancos" se beneficiaron del trabajo de los taínos y africanos. Otras descripciones de Miña afirman su identificación con grupos marginados o indígenas y con la naturaleza. Tiene una cotorra como mascota, a veces lleva un sarape mexicano y es descrita como primitiva: "parecía que estuviera hecha de madera" (126) y "tenía una mirada de águila posada sobre los pómulos altos" (Ferré 126).

[32] El emblema del Instituto de Cultura representa a un español vestido a manera del siglo XV con un libro de gramática en la mano. A sus espaldas se distinguen tres cruces representativas del catolicismo. Al lado derecho aparece un taíno quien lleva un cemí y una mazorca de maíz. Al otro extremo, el africano lleva un machete y un tambor. Hay una máscara de vejigante a sus pies y una planta de azúcar. Véase el portal del Instituto de Cultura.

Aunque sus labores como nodriza, niñera y lavandera la mantienen encasillada en ocupaciones tradicionalmente asignadas a mujeres, la nodriza de esta novela señala limitaciones adicionales relacionadas con su género. Miña comprende que la falta de educación formal le impide obtener ciertos privilegios que tiene la familia a la que sirve. Clarissa favorece el derecho al voto para mujeres con grado universitario pero su nodriza le aclara que *todas* deben tenerlo y le pide que le enseñe a leer y a escribir. Miña está consciente de los prejuicios de género, critica el trato privilegiado que recibe el varón y reúsa a colaborar con ello. Ella demuestra que no es pasiva ni ignorante pero ejercer influencia en Clarissa (su hija de leche) es el único recurso que encuentra para provocar cambios. Luego de aprender a escribir Miña le regala a Clarissa su retrato firmado "Miña Besosa" en un intento símbólico de obtener visibilidad e insertase en la historia familiar. Sin embargo, la imagen no es incluída en el álbum de familia o en otros los espacios donde se identifican los miembros "oficiales"'.

Cuando la nodriza llega a la casa, le salva la vida a Clarissa atando la bebé a su cuerpo y cubriéndola de hojas medicinales. Pero Valeria, la madre biológica, prefiere seguir los consejos médicos, señalando que "Hoy, todos los manuales de instrucción afirman que es más saludable dejar que los bebés lloren a cargarlos en brazos" y "Si se acostumbran al sacrificio de pequeños, sufrirán menos de grandes" (Ferré 119). Valeria reemplaza al padre por el médico o experto en sicología (representado por los manuales de crianza) como recurso de autoridad patriarcal. En ese sentido, las tensiones con Miña se agravan porque Valeria defiende el poder patriarcal.

Ann Stoler señala que la nodriza representa una amenaza debido a la diferencia cultural y de idioma (161). El concepto de "mamar la lengua materna" tiene raíz en la cultura española donde se creía que el lenguaje podía ser filtrado en la leche.[33] Sin embargo, la narración de Ferré subraya el trauma que sucede al terminar abruptamente la lactancia. Al

[33] Ver el estudio de Emilie L. Bergmann que profundiza en esta idea, que asumía que la leche era de cierta forma como la sangre para transmitir herencias incluso culturales. La cultura que se preocupaba por la pureza de sangre también lo hacía por la leche.

ser separada de su nodriza, Clarissa retrocede en su desarrollo, mostrando comportamientos primitivos. Deja de hablar y después de llorar por 36 horas "se comió todo el potaje con las manos y vació el tazón con la lengua. Cuando teminó, se hizo caca y pis sobre el piso como si fuera un animalito" (Ferré 119). Entonces Valeria y Álvaro deciden que Miña puede regresar aunque con límites definidos: "Le dieron órdenes de que bajo ningún concepto se acercara a la muchachita, so pena de perder su empleo" (Ferré 120). Este nuevo rol de lavandera le da acceso a los secretos de la familia, como cuenta Elvira:

> Estoy segura de que por eso sabía tantos de nuestros secretos: porque estaba a cargo de nuestra ropa interior. Siempre adivinaba cuando había un niño en camino porque sabía si abuelo Álvaro y abuela Valeria habían hecho el amor. También sabía cuando no lo hacían y las cosas entre ellos andaban tensas. No se le hacía difícil adivinar cuando había huelga en la central porque abuelo Álvaro en seguida amanecía con diarrea. Se enteró antes que Valeria cuando mis tías se hicieron señoritas y cuando Alejandro empezó a soñar con mujeres, porque en la mañana se despertaba con el pajama todo pegajoso de semen y parecía que le había caído encima un chubasco. (Ferré 127)

Miña guardaba una bola hecha de residuos de jabones usados que conservaba los olores de la familia y funciona como la leche, manteniendo la cohesión familiar: "Y sobre todos los perfumes reinaba el olor de Miña, que mantenía unidos todos aquellos fragmentos" (Ferré 127). Elvira encuentra la bola de jabón, o sea, descubre el "secreto" de Miña pero mantiene esta información oculta y no reconoce completamente el mérito de la labor de la nodriza en la familia.

Patricia Hill Collins insiste en colocar a la madre negra en el centro del análisis para desarrollar el "pensamiento feminista negro" (*Black Feminist* 16)[34] en torno a la maternidad. Así, podemos ver que en *Vecindarios excéntricos* las necesidades de Miña y de sus hijos pasan a un segundo lugar para privilegiar a la otra familia. Sus sentimientos, sus sacrificios y las condiciones en las que debe vivir su familia no son considerados ni siquiera por Urbano, su esposo. Hay solamente una mención de su sufrimiento como madre: "Miña empezó a llorar y siguió

[34] "Black feminist thought" (16).

así toda la noche. Se le rompía el corazón nada más que de pensar que tendría que dejar al bebé con su hermana para que lo cuidara" (Ferré 117). Frances Aparicio ha analizado las implicaciones clasistas evidentes en el sueño al final de la novela de Ferré, donde se concretiza la incapacidad de considerar las luchas de otros sectores poblacionales, como los inmigrantes. En el sueño de Elvira varias mujeres de la familia son arrastradas por el río mientras ella observa desde el interior de un carro junto a su madre, ambas "perfectamente quietas dentro del Pontiac" y "sin pronunciar una palabra" (Ferré 448). Clarissa saca un dólar por la ventana para recibir ayuda de los campesinos, en lo que Aparicio interpreta como "el cierre de los límites necesarios para la protección de su privilegio económico y social" (159).[35]

Miña no aparece en esta escena final, ni en el árbol genealógico al principio del texto. Esto afirma su marginalización y evidencia el privilegio del modelo biológico o de sangre de la familia. No obstante, la inclusión (parcial) de Miña se da a través de la leche y en la relación entre nodriza e hija de leche, donde introduce algunas ideas de cambios sociales. Clarissa lleva el sarape de Miña antes de su boda y durante sus estudios universitarios, cuando "se pasaba las noches estudiando en la biblioteca, envuelta en el sarape mexicano de Miña" (147). Durante su enfermedad, Elvira cubre los pies de Clarissa con "el viejo sarape de lana color arcoiris que Miña le había regalado" (Ferré 438). Miña sigue siendo el soporte afectivo de las mujeres a las que sirvió con límites en otros ámbitos sociales y así Ferré muestra que la ansiedad por el contacto subsiste en la sociedad del siglo XX.

La relación entre la madre e hija biológica se limita debido a la dificultad para establecer lazos afectivos de Clarissa. Esto ocurre a raíz del destete abrupto o su trauma cuando pequeña. Tenía "una astilla de hielo" en el corazón y "se le hacía muy difícil querer a la gente" (Ferré 122). Antes de la boda, Miña la aconseja y como resultado "pronto la astilla de hielo que llevaba en el corazón empezó a derretirse" (182). Sin embargo, la "astilla" se mantiene entre Clarissa y su hija, sugiriendo que

[35] "the closing of class boundaries necessary for the protection of their economic and social privilege" (159).

los conflictos raciales y clasistas se heredan de generación en generación por vía maternofilial.

La nodriza influye en el desarrollo de la subjetividad de la hija de leche manipulando algunos límites. El derecho a la educación para todas y el sufragio –logros feministas del siglo XX– se discuten entre nodriza e hija de leche, pero las que se benefician finalmente no son mujeres como Miña, quien se mantiene en un lugar subordinado. Si la inclusión de identidades marginadas corresponde a las blancas y/o criollas, en *Vecindarios excéntricos* este proyecto avanza un poco pero falla en la inclusión completa (Feijoo 19).[36] No es Clarissa sino su hija Elvira quien tiene la voz narrativa y quien también guarda el secreto de Miña. Ella goza de privilegios como la educación, el derecho a divorciarse y de vivir independientemente pero hereda una historia familiar/nacional con los legados de la esclavitud, la colonización y el machismo. Por eso olvida incluir a Miña cuando construye su álbum de recuerdos y en el sueño final para mantener las estructuras preestablecidas.

SECRETOS DE FAMILIA, MANUSCRITOS Y FOTOS: IVONNE DENIS ROSARIO

Los secretos de familia aparecen muchas veces en sueños en la ficción narrativa, demostrando que "lo reprimido siempre regresa" (7) según Kuhn. Las amnesias u olvidos ayudan a crear un sentido de pertenencia –aunque frágil y ambivalente– a una clase, familia, nación y a un grupo étnico dominante (Kuhn 7). Este es uno de los recursos que utiliza la cuentista y poeta Yvonne Denis Rosario en las historias ficcionalizadas sobre personajes afropuertorriqueños de *Capá Prieto*. El cuento "Ama de leche" muestra la centralidad la nodriza, quien además lavaba, cocinaba y planchaba. La mujer de clase alta dependía de la otra para aliviar su trabajo y para solidificar su posición social. No obstante, estas transacciones debían permanecer en secreto:

[36] Gladys Feijoo señala que en la novela cubana *Cecilia Valdés* "la construcción de la patria nueva queda en el relato como tarea de las futuras generaciones" (19) y que esto ocurrirá "a partir del reconocimeinto y validación de los orígenes mestizos" (21).

Los servicios de amamantar se solicitaban bajo estricta confianza y en secreto por las familias adineradas. Era vedado comentar, que a una mujer de alta sociedad le escaseara tan vital producto para un recién nacido y que una esclava la sustituyera en algo tan íntimo. Para una mujer recién parida era vergonzoso no poder dar leche. (Denis Rosario 33)

El cuento comienza con los sueños recurrentes del narrador, en lugar de al fin de la narración como en el ejemplo de Ferré. El hombre confiesa que las imágenes de un bebé mamando de su nodriza han perseguido a todos los varones de su familia. En el sueño una mujer negra con pañoleta blanca canta nanas y "no dice nada" (31) mientras lo alimenta. Este cuento tiene en común con la novela de Nolla el hallazgo de un manuscrito escondido en los cimientos de la casa: los secretos de la familia. Además, comparte con el cuento "Los amamantados" de Arroyo Pizarro la centralidad de la nodriza negra. En el ejemplo de Ferré como en los de Nolla y Denis Rosario estos descubrimientos ocurren tras una muerte y sugieren que algo o alguien debe quebrarse o desaparecer para abrir espacio a una nueva subjetividad.

Maíta o Josefa Osorio Villarán (quien a diferencia de varias de las nanas anteriores tiene nombre y apellidos) es la nodriza del cuento que ocurre en el siglo XIX. Como en la novela de Ferré aquí también se efectúa un destete abrupto (en este caso debido a la abolición de la esclavitud) y un eventual retorno a la casa de los amos pero por iniciativa de la nodriza misma. Tanto el hijo de leche, sus descendientes y la misma Maíta, tienen sueños recurrentes en los que se revive el deseo por el contacto que requiere la lactancia.[37] Este deseo ahora implica ambos lados de una relación fundamentada en el contacto corporal.

El ingeniero y los obreros que remodelaban la casa en San Juan encuentran unas "fotos en en blanco y negro, viejas" (Denis Rosario 39) y un manuscrito donde afirma el amor por su Nana, que mantuvo en secreto. El narrador –Richard Gorrión,[38] de familia de banqueros– se

[37] A diferencia de los ejemplos anteriores la nodriza tiene un hijo, Pío y una hija, Felícita, quien no desaparece (como todos los hijos de nodrizas en ejemplos anteriores) sino que va a la escuela y aprende a leer y a escribir.
[38] El nombre y profesión se asemejan a Richard Carrión, presidente del Banco Popular de Puerto Rico.

apresura a investigar porque estos artefactos representan los secretos de su familia. El trabajo de memoria requiere, según Kuhn, la interpretación de fragmentos como pueden ser las fotos. Estas imágenes que no aparecen impresas para los lectores son fotos textuales según Mitchell, que evidencian un vacío que la escritora quiere representar. El narrador descubre que el hermano de su bisabuelo escribió el manuscrito y guardó las fotos que lo acompañan. En el manuscrito, José Dolores Gorrión llama "madre" a Maíta después de muerta, eliminando la división entre la madre biológica y de leche o insinuando que hay otro secreto oculto. ¿Habrá sido Maíta su madre biológica? En las fotos ve "a nuestra madre, Maíta, ubicada en su espacio, conservaba el turbante que llevaba siempre" (Denis Rosario 40). Quizás el bisabuelo sugiere el secreto de una amante o posible violación en la base estructural de la familia. Admite también que Felícita (hija de Maíta) era su "hermana" pero que él la deseaba, apuntando inclinaciones incestuosas. La familia ha sido fundamentada sobre el deseo, la violencia, la opresión y el olvido histórico de las mujeres negras pero el narrador se sorprende ante el descubrimiento: "Nuestra historia ha sido documentada por tantos historiadores, ¿cómo quedaba algo sin saberse?" (Denis Rosario 37). No obstante, las fotos del funeral de Maíta evidencian la pobreza y el asombro de los negros retratados, un grupo social que ha sido base de la casa, la familia y la nación. El narrador concluye que el sueño que persigue a generaciones de hombres de su familia responde a esta gran deuda de reconocer a su "madre", la esclavizada que los amamantaba, cuidaba y amaba.

CONCLUSIONES

El grabado de José R. Alicea *Rescate* de 1973 invita a acercarnos y ponderar sobre la subjetividad de la maternidad puertorriqueña esclavizada. Durante la era esclavista se anunciaba la venta de mujeres/madres en periódicos como *La Gaceta de Puerto Rico* con descripciones para identificarlas. En los ejemplos ya mencionados las madres que se destacan como buenas y trabajadoras se describen como pasivas y se venden junto a sus hijos o se menciona un parto reciente para indicar el

potencial como nodriza y su fertilidad. Las fugitivas (con un ejemplo de *El Fénix*) ostentan tatuajes étnicos, cicatrices o partes corporales mutiladas implícitamente advirtiendo sobre su carácter cuestionable con una marca visible. En términos usados en el siglo XIX, estos tildados de rebeldes eran de mala "calidad" (Baerga 122). El resultante binarismo entre las buenas o aceptables (madres fértiles, dóciles) y malas o repudiables (fugadas, inadaptadas con cuerpos marcados y sin hijos) fundamenta y precede los estereotipos que más adelante se manifiestan en la fotografía. Ser infértil, rebelde o exhibir características muy africanas eran aspectos devaluados en ideas que persisten hasta hoy día en nuestra cultura.

La esclavitud sentó las bases para el establecimiento de patrones de subordinación y de control reproductivo de mujeres africanas y/o afrodescendientes bajo un sistema patriarcal clasista y racista. En tal sistema las mujeres negras *maternaban* a los hijos de la clase alta/blanca. Por eso, tanto Berrocal, Arroyo Pizarro y Denis Rosario visibilizan a madres, parteras, niñeras y nodrizas afropuertorriqueñas y/o indígenas centrando en ellas su narrativa. Ndizi manifiesta valores traídos de Africa como la independencia, la relación con la madre, el aprecio de su cultura, el apoyo comunitario y la valentía guerrillera. Por otro lado, Petra –la nodriza del cuento de Arroyo Pizarro– permanece aislada, es asediada sexualmente y silenciada, lo que sugiere que el sujeto subalterno requiere de una comunidad de aliados/as o se pierde en la violencia de una sexualidad degradada como la de Jonás Cartagena. La obscenidad del gesto de Jonás al acercarse a Petra –quien no ofrece resistencia– identifica la perversión de tal sistema. Las lágrimas del joven mientras agrede sexualmente a su nodriza testifican que todos/as resultan de alguna manera lastimados.

La foto de 1900 ubica a la mujer afrodescendiente en el centro del grupo y visibiliza simbólicamente la dependencia que la familia tiene en su trabajo. Sin embargo, la imagen no garantiza que se le haya reconocido esa aportación en la sociedad. En el siglo XX y en ejemplos de textos literarios las empleadas domésticas negras y mulatas aparecen como parte de narrativas familiares narradas desde el punto de vista de hijas de leche, sus narradoras y otros descendientes como un sobrino biznieto. Es significativo el intento de las narradoras y narrador de

79

revisar esas relaciones demostrando los esfuerzos de las nanas, niñeras y nodrizas de crear alianzas. Para quienes han recibido esos cuidados, el contacto con las que crían o amamantan es una parte esencial de su crecimiento hasta el punto de que un destete abrupto causa un trauma generacional como en la novela de Ferré y el cuento de Denis Rosario. Las/los descendientes que narran evalúan o descubren estas relaciones afectivas y consideran o exponen la resistencia de generaciones anteriores de incorporar a estas *otras madres* en la configuración familiar. El cuido y la leche se manifiestan como vehículos para establecer relaciones afectivas, pero no son valorizados en la cultura, resultando en una parcial y ambigua inclusión.

Los secretos de las familias en estas narrativas que se esconden en las historias/cuerpos de las nodrizas incluyen el abandono de los hijos, las relaciones ilícitas, el aborto y la mezcla racial a través del contacto o la leche para las protagonistas femeninas. En el caso del narrador masculino, se esconde la mezcla racial, la posible violación y el deseo incestuoso. En *Vecindarios excéntricos* la nodriza, mitad taína y mitad negra expone algunos de los conflictos inherentes a la imaginada fantasía nacional de una familia patriarcal, blanca y pudiente mientras funciona como hilo conector en la familia. La exclusión de la nodriza afecta la identidad de la hija de leche quien hereda el trauma del destete según cuenta su propia hija. Similar a la propuesta de Nolla, el cuento de Denis Rosario insiste también en que la casa/familia pudiente mantiene en secreto el legado de la mujer afrodescendiente sobre la cual se ha construido. El manuscrito y las fotos escondidas en los cimientos apuntan a que la brecha podría achicarse con una narrativa/historia que incluya o se centre en esas mujeres. La foto de Maíta muerta visibiliza la imposibilidad de un espacio para ella en la familia/nación, mientras los sueños recurrentes expresan el reclamo por reconocer tanto su cuerpo como su voz. A pesar de que estos ejemplos visibilizan lo que era invisible en el periódico del siglo XIX –una maternidad negra/mestiza en la base de la familia y la sociedad– las niñeras y nodrizas permanecen en lucha por un espacio que reconozca sus contribuciones.

Capítulo II

Margherita Arlina Hamm y la maternidad puertorriqueña en el '98

> *"La guerra simbólica empezó en torno a 1898, pero no ha cesado aún".*
> —Arcadio Díaz Quiñones, *El arte de bregar.*

Fig.2.1. Margherita Hamm; *Porto Rican Laundries*; *Porto Rico and the West Indies*; Neely; 1899; p. entre 194-195, fotografía. Cortesía Biblioteca Nacional, San Juan, Puerto Rico.

Las lavanderas de Porto Rico son todas instituciones al aire libre, el poder siendo suplido por mestizas musculosas o mujeres de color. La vestimenta de las lavanderas es muy simple, consistiendo de un pañuelo o turbante atado sobre la cabeza para cubrir casi todo el pelo, y un vestido que va desde el cuello hasta casi los tobillos.[1]

[1] "The laundries of Porto Rico are all open-air institutions, the power being supplied by muscular half-breds or colored women. The dress of the washerwomen is very simple, consisting of a handkerchief or bandana tied over the head so as to cover nearly all the hair, and a gown which comes from the neck nearly to the ankles" (194).

Esta foto presenta una lavandera sentada de medio lado que se voltea mirando la cámara con expresión de incomodidad. Frente a ella se identifican unos textiles o ropa en el suelo, una serie de recipientes metálicos y más allá arbustos que confirman que se encuentra al aire libre. La imagen resulta particularmente significativa por ser la única de una mujer puertorriqueña sola incluida por la reportera y fotógrafa Margherita Arlina Hamm en su libro *Porto Rico and the West Indies* de 1899. En la mayoría de las fotos en este texto, las personas aparecen posando en grupo y miran de frente a la cámara, evidenciando la cooperación con el/la fotógrafo/a: "Para lograr que estas personas posen, el fotógrafo ha tenido que ganar su confianza, ha tenido que hacerse 'amigo' de ellos" (Sontag 38).² No obstante, el gesto de la lavandera sugiere que no hubo tal pacto o amistad.

La descripción de Hamm que acompaña la foto enlaza ideas sobre mestizaje, clase social, trabajo manual, género y nacionalidad. Hamm no incluye esta imagen en el capítulo sobre mujeres que comento a continuación sino en uno titulado "Oportunidades de negocios" (185), lo que sugiere que visualiza a esta mujer y el producto de sus labores como disponibles para la explotación y necesarios para el comercio. La descripción de su vestimenta subraya que ni su cuerpo ni su pelo están expuestos, evitando la ansiedad que la visibilidad de estos elementos podía incitar en algunas viajeras, como explico más adelante. Además, la lavandera no resulta amenazante porque realiza un trabajo manual en el lugar que le correspondía según la escala social de la época. Aunque la esclavitud se abolió en Puerto Rico en 1873, la descripción de las mujeres trabajadoras como mestizas musculosas responde a una ficción que sostuvo su sometimiento hasta mucho después (Morgan 13). Según Libia González esta foto "contrapone la visión del pasado sobre la mujer campesina, generalmente considerada endeble, solitaria y retraída" (284). González añade que la imagen rompe con las estereotipadas por lentes

² En esta cita Sontag se refiere a la fotografía de Diane Arbus, específicamente de personas en poses frontales, pero puede aplicarse a otras imágenes, como en este caso. "To get these people to pose, the photographer has had to gain their confidence, has had to become "friends" with them" (38).

masculinos que sugieren debilidad y pasividad.³ La lavandera realiza un trabajo duro por lo que "acentúa el carácter trabajador de las mujeres" (González 284). Sin embargo, resta añadir que en el rostro de la mujer se percibe la amenaza representada por la cámara y la fotógrafa, ya que la lavandera parece molesta ante la intrusión de Hamm.⁴ Si el pacto entre fotógrafa y lavandera no existió, entonces se produce otra dinámica que Sontag describe como un acto depredador: "Fotografiar personas es violarlas, al verlas como ellas nunca se ven a sí mismas, al tener conocimiento sobre ellas que ellas nunca podrán tener; cambia la gente en objetos que pueden ser poseídos simbólicamente" (14).⁵ En este sentido la foto evidencia una agresión (Sontag 7) entre mujeres.

En este capítulo exploro la relación entre los sujetos implicados en el discurso de representación primordialmente de las madres y de algunas mujeres puertorriqueñas que Hamm observa y retrata con palabras y con la cámara en 1898. Aunque Hamm describe a muchas puertorriqueñas como bellas, exóticas e interesantes (Thompson 52-53), quiero indagar en un aspecto que no se ha estudiado a cabalidad: sus descripciones de maternidades. Analizo el discurso que aflora desde la mirada de la mujer colonizadora que circula entre la imagen visual de la fotografía y el texto descriptivo para profundizar en la percepción de prácticas relacionadas a la maternidad. La imagen resultante transparenta una ideología creada desde afuera que difiere de la de los escritores masculinos porque irrumpe o sorprende —como en esta foto— en espacios privados femeninos tanto sociales como corporales que estaban vedados para otros. Analizo los comentarios de Hamm sobre las mujeres en la medida en que arrojan luz sobre su percepción de maternidades puertorriqueñas. Como señala

[3] González se refiere a los de "Dinwiddie, Ingle Burton y otros" (284).
[4] La edición que revisé no especifica si Hamm tomaba sus propias fotos. Sin embargo, Lanny Thompson señala que Hamm aparece como fotógrafa en *Photographic Views of Our New Possessions* y asume que ella tomó las incluídas en *Porto Rico and the West Indies* (Thompson, *Imperial* 82). Libia M. González afirma que Hamm era "una de las fotógrafas de mayor renombre en los círculos editoriales norteamericanos para la época" (283). Por lo tanto, asumo que ella también tomó esta foto. Ver su capítulo para detalles.
[5] "To photograph people is to violate them, by seeing them as they never see themselves, by having knowledge of them they can never have; it turns people into objects that can be symbolically possessed" (14).

Arcadio Díaz Quiñones en el epígrafe de este capítulo, las interpretaciones que se desprenden de la mirada externa y extrañada que imponen los discursos generados desde la cultura que domina, configuran una guerra de símbolos de representación del sujeto puertorriqueño que aún podría estar en curso.

Una guía para mi análisis es la teoría poscolonial, específicamente el discurso del orientalismo, una línea de pensamiento con la cual el occidente crea una imagen del oriente como exótico, inferior, necesitado y carente de civilización. Edward Said señala que "Orientalismo es un estilo occidental para dominar, reestructurar y tener autoridad sobre el oriente" (3).[6] La resultante proyección de desigualdad y la contrastante imagen de los colonizadores (*the West*) como superiores, racionales y en control, permea en los textos estadounidenses del 98. Esta perspectiva impide acercamientos precisos, en parte por la insistencia en dividir y categorizar a unos como racionales/científicos y a los otros como irracionales/emocionales. Said provee ejemplos en los cuales las mujeres permanecen silenciadas porque el escritor tenía el poder de representarlas así, por lo cual es crucial prestar atención al contexto, objetivos y creencias de quien escribe y/o porta la cámara fotográfica. Mary Louisse Pratt analiza maneras en que escritores y viajeros categorizaban sus observaciones creando una especie de mapa con el cual los lectores interpretaban comunidades distintas a las de ellos (7). Estas interacciones basadas en cruces de miradas son "zonas de contacto" (Pratt 6) donde ocurren los encuentros coloniales. En sus ejemplos, algunos observadores describían a las mujeres de otros países notando diferencias en la ropa, el cuerpo y los embarazos (164). En particular y según González, en las fotos del 98 se asume que las madres son quienes cargan niños (285). Mi lectura se nutre también de teorías alusivas al género y a la maternidad que facilitan indagar en la perspectiva de Hamm.

La periodista Margherita Arlina Hamm (1871-1907) visitó Puerto Rico después de la guerra hispano-cubanoamericana y describió la vista del pueblo de Coamo: "[...] muchos de los árboles tienen flores

[6] "Orientalism is a Western style for dominating, restructuring, and having authority over the Orient" (3).

de colores brillantes que cuando florecen la vasta ladera parece un chal indígena gigantesco tejido con infinita paciencia con hilos de seda de miles de colores" (*Porto Rico* 19).[7] Es obvio que la espectadora se deleita en la belleza del paisaje puertorriqueño. Sin embargo, es notable también que Hamm revela una mirada hacia el sujeto colonizado (simbolizado en el paisaje) a través del vínculo histórico de la conquista del oeste de los Estados Unidos. Hamm se refiere a quienes confeccionaron el chal con una identificación genérica al referirse a "indios" y sus características estereotipadas. Su mirada coincide con la empresa imperialista en las ideas de superioridad, racismo, y deseo de dominar. *Porto Rico and the West Indies* articula la perspectiva de una mirada privilegiada que ubica a la escritora en una posición superior al paisaje observado desde arriba y a distancia. El resultado es una descripción de Coamo y de las puertorriqueñas desde un punto de vista colonial que reafirma la dominación.

A fines del siglo XIX y principios del XX proliferaron los fotógrafos y escritores estadounidenses que visitaron Puerto Rico para documentar lo que allí había.[8] Algunos ejemplos son *Our Islands and their people as seen with Camera and Pencil* de William S. Bryan de 1899, *Down in Porto Rico with a Kodak* de James Dewell de 1898, *Our New Possessions, Four Books in One* de Trumbull White de 1898 y *Porto Rico: Its Conditions and Possibilities* de William Dinwiddie publicado en 1899. El resultado, de acuerdo con Lanny Thompson, fueron "alrededor de 50 libros" (*Nuestra isla* 4) que contribuyeron a forjar una imagen del territorio y sujeto

[7] "[...] so many of the trees have brightly colored blossoms that when they are in bloom the vast slope seems like a giant Indian shawl woven with infinite patience from a thousand silken-colored threads"(19).

[8] Para estudios acerca de las publicaciones sobre Puerto Rico en esta época ver a Lanny Thompson, Arcadio Díaz Quiñones, Jorge Duany, Kelvin A. Santiago-Vallés, Libia Gonzáles, Gervasio García, Edgardo y Rodríguez Juliá, por ejemplo. El desarrollo de la cámara Kodak portátil (disponible desde el 1888) facilitó el despliegue visual de la guerra tanto en Puerto Rico como en Cuba y las Filipinas. Según Díaz Quiñones, esta cámara se vendía por siete dólares en aquella época (*El arte* 210). Para estudios sobre la fotografía del 98 ver también a Lanny Thompson, Arcadio Díaz Quiñones, Jorge Duany, Kelvin A. Santiago-Valles, Libia Gonzáles, Mirna Trauger y Edgardo Rodríguez Juliá.

puertorriqueño desde la extranjeridad.⁹ Este perfil creado a través de fotos y palabras marca futuras interpretaciones de la identidad puertorriqueña y contribuye a lo que Díaz Quiñones describe como la "enorme e insólita visibilidad", "iconografía y documentación visual" (*El arte* 210) que se le dio a Puerto Rico y a los puertorriqueños a partir del '98.

MARGHERITA ARLINA HAMM

Margherita Arlina Hamm (1867-1907) nació en New Brunswick, Canadá, y llegó a Boston a fines de los 1880 a trabajar como reportera del *Boston Herald*. En 1890 se mudó a Nueva York y de ahí en adelante vivió y viajó por los EE.UU. como corresponsal de varios periódicos estadounidenses.¹⁰ Estaba en Corea cuando estalló la guerra y aprovechó para escribir sobre el incidente y denominarse a sí misma la primera corresponsal de guerra. Alice Fahs la describe como una mujer afanada en promocionarse a sí misma, segura de su perspectiva sobre otros países y que no dudaba en presentarse como una autoridad (254-255). No obstante, Fahs pone en contexto las luchas de las reporteras por conseguir trabajo, ser reconocidas, encontrar una voz

Fig. 2.2. *Margherita Arlina Hamm*; 1899; Biblioteca Nacional de Puerto Rico, fotografía. Cortesía Biblioteca Nacional, San Juan, Puerto Rico.

⁹ Para una lista abarcadora de estos libros, ver la que incluye Lanny Thompson en *Nuestra isla y su gente*.

¹⁰ Para más información ver: Hamm, Margherita Arlina en *Notable American Women: 1607-1950*. Alice Fahs comienza y termina su libro con comentarios sobre Hamm y otras reporteras resaltando tanto los aciertos como las limitaciones que tuvieron para asegurarse un espacio indisputable en la prensa.

propia y crear un espacio nuevo en el trabajo periodístico y viajando a otros países. Fahs clasifica a estas pioneras de expansionistas, ya que simultáneamente ocuparon nuevos territorios en la esfera pública mientras que con su escritura trazaron mapas a tono con la empresa imperialista, tanto en influencia política, económica, como cultural de los territorios.[11]

Esta foto (fig. 2.2) de Hamm la ubica en la clase media/alta que –a diferencia de la lavandera– podía posar en la solemnidad de un estudio. La pose imita el retrato pintado (que antecede la invención de la cámara) con el rostro iluminado con luz artificial. Este ambiente presenta un sujeto aislado en un espacio neutral donde se destaca su rostro. Peinada con moño y vestida con ropa elegante y oscura que le cubre hasta el cuello, la joven mira directamente a la cámara con seriedad, seguridad y familiaridad. El texto que acompaña la foto la identifica por su trabajo como escritora e inspectora en "Porto Rico" afirmando su profesionalismo y entrada hacia espacios tradicionalmente masculinos.

Hamm viajó al Caribe a partir de la guerra hispano-cubanoamericana. En Cuba se desempeñó como enfermera voluntaria con la Guardia Nacional y visitó también Filipinas (Fahs 251). Escribió libros sobre viajes y gente famosa de EE.UU. donde además defendió el sufragio femenino.[12] Se casó por primera vez con quien fuera vicecónsul estadounidense de China en 1893, matrimonio que terminó en el 1901. A pocos días de este divorcio se casó con un joven compañero periodista y murió de pulmonía en 1907 (Fahs 124). Una parte considerable de las publicaciones sobre Hamm la identifican como una mujer progresista, moderna y adelantada a su época (González 283, Fahs 258). Por ejemplo, viaja, escribe, publica, incluso se divorcia y se vuelve a casar con un hombre más joven que ella,

[11] Alice Fahs compara el trabajo de Hamm con el de otras reporteras y la describe como emprendedora, competitiva y feminista (255-258). Coincido con la apreciación de Fahs que describe tanto a una intrépida mujer como una portadora de la visión de supremacía blanca de la cual no se supo desprender (271). Esta perspectiva se revela especialmente en sus descripciones de las madres de Puerto Rico.

[12] Véase el capítulo de Libia González *La ilusión del paraíso: fotografía y relatos de viajeros sobre Puerto Rico, 1898-1900*. Maureen E. Montgomery señala que a partir de 1890 en Nueva York se criticaba a las mujeres blancas sufragistas por el abandono del rol doméstico (*Displaying* 4).

actividades que no eran comunes para las mujeres de fin de siglo. Libia M. González la ubica entre las fotógrafas más renombradas que mostró aspectos de Puerto Rico como la "presencia negra" (297), la mezcla racial, y que muestra una "aparente solidaridad con las mujeres" (284) en el asunto de la moral al compararlas con los hombres. Alice Fahs apunta que Hamm visitó Corea y escribió sobre la guerra, cruzando así la línea más infranqueable de género en el periodismo de la época (2). No obstante, esto ocurre gracias a una práctica muy tradicional, la del matrimonio. Su esposo, el escritor William Fales resulta ser cónsul de China, lo que facilitó este viaje y la eventual oportunidad de declararse corresponsal de guerra.

De particular interés para este estudio son segmentos de su libro *Porto Rico and the West Indies* y el capítulo V de *America's New Possessions and Spheres of Influence* titulado "Porto Rico –The Carib Eden". Aunque Hamm es reconocida como una de las primeras mujeres periodistas de la guerra, en *Geographic Literature* se reseñó su libro apuntando errores de contenido como equivocaciones geológicas y la mención de los Caribes en lugar de los taínos. A pesar de tales imprecisiones, sus textos aportan descripciones de aspectos de la vida en la isla relativos a las mujeres. Por ejemplo, además de señalar algunas costumbres sociales, describe los colores y textiles de los vestidos de la época (Hamm 123-27). También menciona los materiales empleados en la manufactura de abanicos y zapatos (134-5), así como los tipos de peines (123). En adelante muestro la manera en que sus descripciones revelan sus ideas sobre género y diferencia racial las cuales dictan su percepción de la maternidad.

El afán de documentación en el '98 pone en evidencia lo que señala Arcadio Díaz Quiñones; un momento en el que la isla y sus habitantes permanecen bajo el foco de atención. Esto se demuestra en textos como *Porto Rico and the West Indies*, que tiene un formato similar a los de Trumbull White, William S. Bryan y James Dewell en la inclusión de narrativa descriptiva junto a imágenes fotográficas.[13] Sin

[13] *Porto Rico and the West Indies* incluye generalmente los mismos temas que los otras publicaciones del 98. Figuran por ejemplo, la geografía, sugerencias de cómo viajar por la isla, la flora y fauna incluyendo la vida marina, la comida, el clima, la gente y la historia. En las fotos predominan los paisajes y edificaciones, y en pocas de ellas hay grupos de personas.

embargo, al describir y fotografiar varios de estos autores muchas veces crean interpretaciones estereotípicas. Los textos de Hamm además de haber sido escritos por una mujer, destacan por su interés particular en las mujeres, que revela a través de descripciones y fotos de cuerpos observados, descritos, alabados, criticados y finalmente "inventados".[14] En cuatro de las treinta fotos incluidas en *Porto Rico and the West Indies* aparecen mujeres. En tres ocasiones estas figuran en grupos familiares o frente a casas y a cierta distancia. Las fotos de mujeres frente a domicilios subrayan el ámbito que era tradicionalmente aceptable para ellas.[15] En dos de estas cuatro fotos las mujeres están frente a humildes y debilitadas casas de madera y en una imagen, las que visiblemente pertenecen a la clase alta/media, comparten en una terraza. Estas imágenes afirman que las mujeres estaban divididas por la clase social pero compartían espacios asignados por su género: la casa y la familia. La foto de la lavandera en el capítulo XIX se distingue por la cercanía de la cámara y la mujer solitaria, separada del grupo familiar. Sin embargo, aunque no aparecen tan frecuentemente en las fotografías, Hamm describe a las féminas con palabras. Así, la mirada predominante en el '98 que Díaz Quiñones define como "otra forma de invasión o espionaje" (*El arte* 219) se cuela en espacios que los escritores masculinos ignoraban, consideraban irrelevantes o vedados, como la sala de la casa y la vestimenta para examinar hasta la ropa interior. Por otro lado, el texto se asemeja a los escritos por hombres en la comparación sistemática de la realidad puertorriqueña con la de otros países (Estados Unidos y Europa, por ejemplo) donde lo puertorriqueño es muchas veces –aunque no siempre– inferior.

[14] Jorge Duany cita a Joanna C. Scherer: "La fotografía fue usada extensamente en el esfuerzo colonial para categorizar, definir, dominar y a veces inventar, al Otro"; "Photography was used extensively in the colonial effort o categorize, define, dominate and sometimes invent, an Other" (Duany 89).
[15] Las fotos son "A Porto Rican House Party Representing Social Life" en *The Woman's World*, "Typical Native Farmers" en el capítulo XVIII o *Minor Agricultural Industries* y "Rosario St. Yauco" en el capítulo XX titulado *The West Indies*. La lavandera se incluye en el cap. XIX o *Business Opportunities*.

THE WOMAN'S WORLD O EL MUNDO DE LAS MUJERES

Hamm encontró un Puerto Rico parcialmente inmerso en la pobreza y con una clase alta criolla que al menos en parte acogió la "llegada" estadounidense.[16] La población isleña era racialmente mixta, hablaba español, vestía muchas veces ropa liviana apropiada para el trópico y contaba con una numerosa clase trabajadora. La mitad de las parejas convivían sin casarse, lo que muchos visitantes interpretaron como indicativo de inmoralidad rampante (Nazario Velasco 159-161). Era una sociedad políticamente volátil y dividida por los conflictos con España, que se hicieron sentir antes y después de la guerra.[17]

La reportera comienza el capítulo "El mundo de las mujeres"/"The Woman's World" dirigiéndose (quizás irónicamente) a un posible lector masculino (121).[18] Hamm le pide que no lea este capítulo sino que lo evite, ya que asume que el lector desconoce casi totalmente, no tendrá interés o posiblemente carezca de entendimiento sobre estas materias. Este gesto apunta a la falta de importancia que se le concedía a estos temas, la molestia de la autora y su deseo de retar nociones preconcebidas de género a través de la escritura. Su comentario puede interpretarse también como una estrategia para crear curiosidad en torno a temas en los que tradicionalmente los hombres no se adentraban. No obstante,

[16] Me refiero a la novela *La Llegada (Crónica con "ficción")* de José Luis González. Para ejemplos de análisis sobre este texto revisar los de Arcadio Díaz Quiñones, Magdalena Perkowska y Mirna Trauger, entre otros.

[17] Hay varias publicaciones sobre la guerra y la sociedad del '98. Para algunos ejemplos véanse autores como: Fernando Picó, Silvia Alvarez Curbelo, Mary Frances Gallart y Carmen I. Raffucci, Eileen Suárez Findlay, Arcadio Díaz Quiñones, Jorge Duany y Luis Martínez Fernández.

[18] Alice Fahs documenta la irrupción de reporteras estadounidenses en zonas tradicionalmente reservadas para hombres a partir de 1891. Estas oportunidades se dieron gracias a mujeres como Hamm, quien comienza a trabajar a los dieciséis años. Los periódicos las encajaban en secciones como "La página de la mujer"/"The Woman's Page" donde las columnas de consejos, entrevistas, artículos sobre moda y decoración facilitaron viajes además del activismo político (Fahs 1). Hamm hizo pública su irritación: "si yo fuera reportera de la página de la cocina escribiría tales recetas que quienes me leen para cocinar se envenenarían y sería posible para mí dedicar espacio para otra cosa"/"if I were a cookery page reporter I would write such recipes that those who read to cook would poison themselves and make it possible for me to devote space to something else" (Fahs 63). Sin embargo, su capítulo "para/sobre mujeres" presenta un gesto similar al que criticaba en los periódicos.

al eliminar al supuesto lector masculino se dirige específicamente a las lectoras estadounidenses. La diferencia de clase entre mujeres se hace evidente en la vestimenta, los lugares frecuentados y las labores diarias, por ejemplo. Algunas actividades como asistir al teatro y a restaurantes eran exclusivas de la clase alta, especialmente en áreas urbanas como San Juan y Ponce. Ella observa y describe —retrata en palabras— detalles de esos cuerpos para organizarlos en categorías. Un ejemplo surge al comentar sobre aquellas que montaban bicicleta, actividad que ocurría tanto en Puerto Rico como en Nueva York, pero Hamm comenta sobre la falta de ejercicio y el efecto negativo en algunas puertorriqueñas añadiendo que este deporte probablemente no resultaría muy popular en la isla porque requiere mucho esfuerzo. Su comentario revela lo que estima como la ociosidad de las puertorriqueñas: "Requiere demasiada energía e industria de parte de las ciclistas" (134).[19] Esta afirmación cataloga a varias mujeres de clase media/alta como perezosas, indicando una predisposición negativa, al menos en cuanto al ejercicio se refiere.

Hamm ofrece descripciones de las mujeres de la época con detalles sobre las costumbres, la moda, los pasatiempos y las labores pero generaliza; no se refiere a casos particulares. La mayor parte de las veces las agrupa de acuerdo a su clase social o color de piel sin hacer distinciones ni usar nombres propios para identificarlas, sino los pronombres "ellas"/"ella" o categorías amplias como "las mujeres, muchas damas puertorriquenas" o "mujer puertorriquena" por ejemplo.[20] Michael H. Hunt describe la ideología predominante en la época señalando que el poder económico estadounidense por sí solo no explica el empuje de la invasión y de otras empresas imperialistas, sino que responde a otras convicciones (15). Estas corrientes de pensamiento que circulaban en los Estados Unidos predisponen a la escritora y repercuten en su interpretación de lo que ve. Hunt plantea que el concepto esencial que sustenta el imperialismo es la actitud hacia los otros, determinada por una sólida jerarquía racial que establecía la supremacía anglosajona y que era cultivada en la escuela,

[19] "It requires too much energy and industry from the riders" (134).
[20] "They, she, the women, many Porto Rican ladies, Porto Rican woman".

en los hogares y lugares de trabajo por ricos y pobres (20). Según Hunt, la forma de probar la superioridad anglo era fácil, consistía en "[...] reducir otros pueblos y naciones a términos fácilmente comprensibles y familiares. No requería más que una comprensión de polaridades y características superficiales fáciles de entender" (20).[21] Así mismo, Hamm simplifica y moldea aspectos de la comunidad que observa para concretar la jerarquía que la ubicaba en una posición superior. Sin embargo, a pesar de que se imagina superior por su raza y nacionalidad, como mujer seguía ocupando un lugar secundario por su género.

Moda y accesorios

Margherita Hamm identifica aspectos atractivos de las puertorriqueñas en la ropa, los accesorios, el maquillaje y la variedad de texturas de pelo y peinados. Además, señala lo que ella cree debía mejorarse al anotar aspectos menos atractivos. Lanny Thompson ha analizado la manera en que varios autores de la época incorporan nociones de belleza y fealdad en discursos que mantienen una clara diferencia de género y equiparan lo bello con la civilización y el progreso, mientras asocian lo feo con el atraso. Thompson traza paralelismos entre las descripciones de mujeres de Cuba, Puerto Rico, Hawai'i y las Filipinas y la política colonizadora que se desplegó allí (*Imperial* 31).[22] Por ejemplo, en Puerto Rico predominaban las descripciones de mujeres bellas que incluían las de raza mixta o no blancas, pero divididas por clase social, con la percepción

[21] "... reducing other peoples and nations to readily comprehensible and familiar terms. It required no more than an understanding of easily grasped polarities and superficial characteristics" (20). Maureen Montgomery interpreta esta perspectiva con la teoría de la evolución: "los anglosajones blancos protestantes desplegaron un discurso de civilización imbuído con el darwinismo social para afirmar sus reclamos al poder y definir la identidad nacional en términos de su propia raza y clase";"WASPS deployed a discourse of civilization imbued with social Darwinism in order to affirm their claims to power and define national identity in terms of their own race and class" (71).

[22] Según Thompson, los libros de la época como los ya mencionados se apoyaron en la fotografía para crear un discurso que buscaba definir los habitantes de las islas como sujetos coloniales. Además, sentaron las bases para establecer relaciones políticas, económicas y culturales con los EE.UU. (*Imperial* 31).

de la clase alta como débil y pasiva (Thompson, *Imperial* 248).[23] Por su parte, Hamm está de acuerdo con Bryan (autor de *Our Islands and their People*) en que la modernización de la isla debía transformar los roles de las mujeres (Thompson, *Imperial* 52). Ya que muchas no tenían acceso a la educación, a ciertas profesiones y espacios públicos, la autora establece que la situación podría mejorar con la ayuda de los Estados Unidos.

Según Martínez Fernández, el énfasis en el maquillaje, el cuerpo y la ropa es común en sociedades esclavistas (51). Tanto en su ejemplo de Cuba como en el sur de los EE.UU., algunas mujeres competían por la atención de los hombres blancos causando resentimiento y celos (41). Aunque Hamm parece identificar esta dinámica no todos sus comentarios resultan negativos y estereotípicos. Mientras desaprueba la mezcla racial (a veces) en el seno familiar considerándola un signo de la falta de moral, describe el atractivo de los distintos colores de piel, así como las texturas y colores del cabello. No sólo comenta sobre la belleza de algunas mujeres, sino que alaba aspectos sociales como la hospitalidad, la habilidad para entretener en fiestas, la solidaridad y alegría que observa en los hogares puertorriqueños (94-95).

Hamm distingue atractivas piezas de ropa, accesorios y peinados. Aunque no los visibiliza en sus fotos ofrece detalladas descripciones y expresa admiración por ejemplo, por las mantillas de encaje de distintas calidades en la clase pudiente (123). Elogia también los turbantes de las trabajadoras, las sandalias y zapatos de algunas y hasta los pies de las puertorriqueñas (124). Unos pies bien formados, según Hamm, es una de las pocas características del atractivo físico que las estadounidenses no poseen y las puertorriqueñas sí (127). La reportera exalta el pelo, describe distintas texturas y colores además del saludable cuero cabelludo, carente de caspa (123). Los cepillos y peines se describen detalladamente incluyendo el material y las distintas formas de los diseños (123). Las puertorriqueñas —cuando están bien arregladas y vestidas— son hermosas.

[23] Las aristócratas en ejemplos de fotos de Olivares (Thompson 50) representan la civilización (fotos de estudio, con un libro y una columna griega) evidentes en la composición, la pose y la ropa, mientras las de clase trabajadora aparecen agrupadas informalmente con comentarios que enfocan en su ocupación manual.

Además, utilizan accesorios bonitos y exóticos como abanicos de todo tipo y material, pantallas/aretes grandes, medias y parasoles. No obstante, al indagar bajo la superficie y escudriñar en espacios vedados al ojo de la cámara como aspectos relacionados al ejercicio de la maternidad y a piezas de ropa interior, la opinión de Hamm resulta menos favorecedora.

Costumbres, cultura y maternidades deficientes

Hamm describe efectos negativos de la maternidad según los observa en las puertorriqueñas. De esta manera crea un retrato al negativo de las madres estadounidenses quienes serían lo contrario, es decir, capaces, con buen juicio, con cuerpos blancos, bellos y fuertes; por lo tanto preparados para enfrentar la maternidad:

> El esfuerzo de la vida matrimonial, y especialmente la maternidad, viene con una fuerza aplastante y resulta en envejecimiento prematuro y decadencia. En las jóvenes esposas inglesas y estadounidenses el matrimonio generalmente trae un incremento en salud, belleza y una más alta feminidad; pero en las puertorriqueñas sus consecuencias inherentes son arrugas, canas y una expresión de cansancio y pérdida de esperanza. (Hamm 122)[24]

Según Hamm, las madres puertorriqueñas tenían una gran desventaja frente a las de otros países que residía y se reflejaba en sus cuerpos. Su argumento no solo expone la ideología jerárquica ahora aplicada a los cuerpos femeninos, sino que implica que el buen ejercicio de la maternidad sería más favorable o preferible para las mujeres en países "desarrollados" o "civilizados" (blancos). El argumento de una maternidad superior y blanca apoya la idea de otra maternidad "fuera de control" de color oscuro. Con este comentario Hamm adelanta la idea de una posible sobrepoblación mestiza o afrodescendiente como amenazante que será ·vidente más tarde en el siglo XX. Lo que la escritora interpreta a través

"The strain of married life, and especially motherhood, comes with crushing force, and results in premature aging and decay. With young English and American wives matrimony usually brings increased health, beauty, and a higher womanhood; but with the Porto Ricans its concomitants are wrinkles, gray hairs, and an expression of weariness and loss of hope" (122).

del pelo canoso y las arrugas (ambas señales de la edad y tensión) es una maternidad deficiente, que coincide con la idea de *los pobres necesitados de civilización*:

> Las "personas superiores" hablaban inglés o algún idioma similar; abrazaban la influencia edificante del cristianismo protestante y gracias a su laboriosidad, disfrutaban de abundancia material. Los pueblos inferiores eran lamentablemente deficientes en cada una de esas áreas. (Hunt 19)[25]

De acuerdo con esta cita, las puertorriqueñas eran inferiores o deficientes ya que su primer idioma no era inglés, tenían un nivel considerable de pobreza y en su mayoría eran católicas. Hamm aplica esta categorización a sus observaciones de muchas de las mujeres sugiriendo que era preferible que las puertorriqueñas no tuvieran hijos —por su propio bien—, ya que sus cuerpos no eran tan capaces como las mujeres de otros países de manejar las dificultades que conlleva la maternidad.

Silvia Tubert y Patricia Hill Collins demuestran que la maternidad, lejos de ser meramente un evento biológico, debe analizarse en su contexto social, que define su ejercicio. Es obvio, por ejemplo, que la experiencia de una madre esclavizada difiere de la de una libre y privilegiada, debido a factores de raza y clase que rodean a ambas. La simple condición biológica o de género no iguala la experiencia. No obstante, al ignorar estas diferencias, Hamm se adhiere a la idea de la maternidad como un acto biológico centrado en el cuerpo. Por otro lado, Jennifer L. Morgan profundiza en las diferencias asignadas a los cuerpos indígenas y africanos en el llamado Nuevo Mundo y afirma que el concepto de raza enraizado firmemente en lo biológico pertenece a la mentalidad de fines de siglo XVIII y principios del XIX. Esta perspectiva imaginaba a las africanas como fuertes y capaces de aguantar el trabajo arduo, tanto en los proyectos de empresas capitalistas como en el proceso reproductivo y del parto. Entonces puede interpretarse que Hamm preferiría (ya que según ella las puertorriqueñas no estaban capacitadas para ser buenas madres) que

[25] "'Superior peoples' thus spoke English or some language akin to it, embraced the uplifting influence of Protestant Christianity, and thanks to their industry enjoyed material abundance. Those toward the bottom were woefully deficient in each of these areas" (19).

sirvieran como mano de obra produciendo *otros* bienes para el imperio, como café, azúcar y tabaco. Como parte de sus observaciones sobre prácticas relacionadas con la maternidad Hamm destaca el uso de las nodrizas en Puerto Rico. Aunque en los Estados Unidos y Europa también se empleaban nodrizas para la lactancia, Hamm nuevamente enfatiza en las diferencias entre ambos países: "Si bien las madres no lactan a sus hijos más que sus primas estadounidenses, [...] el empleo de nodrizas es mucho mayor allá que aquí" (132).[26] La escritora identifica en el uso de nodrizas un factor que acerca y a la vez distancia ambos grupos hasta considerarlos como "primas", pero nunca "hermanas" ya que la utilización de las nodrizas en el Caribe era otra práctica cuestionable.[27] Su perspectiva revela la creencia generalizada de que las nodrizas negras proveían leche nutritiva, pero simultáneamente podían transmitir enfermedades y hasta malos hábitos. Según Cleveland, para 1870 en Brasil se alertaba sobre posibles consecuencias negativas de salud al usar nodrizas (85). Por eso era necesario mantenerlas bajo supervisión para evitar enfermedades y otros problemas. La mirada de Hamm no sólo advierte la amenaza a la salud, sino que añade el legado de la esclavitud como una herencia también transmitible en la leche. La alimentación a través de una nodriza africana o afrodescendiente requiere el contacto de la negritud con la blancura, un temor latente y de consecuencias inciertas (enfermedades menos conocidas), pero definitivamente nefastas para el/la lactante, según ella. Su lectura de esos cuerpos señala el peligro/miedo de que la experiencia histórica esclavista (y la negritud) pudiera dañar a los nuevos colonizados:

> No se puede recomendar la práctica de emplear nodrizas. Años de esclavitud, y hay que confesarlo, el vicio y la deshonra, han dañado la calidad física de la clase que abastece a las nodrizas, y en numerosos casos, la corrupción y las tendencias poco saludables de la mujer deben transmitirse al niño adoptivo. Parece probable a la luz de los descubrimientos recientes que no solo se

[26] "While mothers do not nurse their children more than their American cousins, [...] the employment of wet nurses is much greater there than here" (132).

[27] Jorge Duany nota que la designación de "primos" añade al distanciamiento que prevalece en las fotografías de puertorriqueños de la colección de Underwood & Underwood en el siglo XIX. Véase *Puerto Rican Nation on the Move* (106).

transmiten de esta manera los gérmenes y enfermedades específicas de tipo común, sino también los gérmenes de otros males menos conocidos, como el cáncer, la epilepsia, la lepra, la elefantiasis y el beriberi. (132)[28]

Las puertorriqueñas de clase alta o media alta podían emplear una nodriza y aliviar la carga que según Hamm, afecta negativamente sus cuerpos. Sin embargo, el empleo de una nodriza negra trae consecuencias negativas adicionales, como la posible enfermedad y una herencia manchada por la esclavitud. Estos comentarios revelan la ambivalencia hacia las africanas y/o mujeres pobres, que eran deseadas por su leche u otros servicios, pero simultáneamente temidas y rechazadas por su negritud. Pero además de supervisar estas prácticas relacionadas a la crianza, la mirada de Hamm penetra en otros aspectos vedados para la cámara y/o inaccesibles para los reporteros masculinos, como los contornos del cuerpo, su limpieza y la ropa interior femenina.

LA IMPOSIBILIDAD DEL CUERPO ADECUADO: DESNUDEZ Y SUCIEDAD

La mirada de Hamm que describe el paisaje de Coamo citada anteriormente, supervisa también los cuerpos femeninos mientras identifica aspectos que califica de aceptables o repudiables. Algunos elementos bonitos son el pelo, los pies, los accesorios y tonos de piel. Los repudiables incluyen las dimensiones, la falta de aseo, las líneas de expresión de la cara (o arrugas), algunas piezas de ropa y algunos gestos y costumbres. Luis Martínez Fernández describe una situación similar en Cuba durante el siglo XIX, donde las viajeras/os eran incapaces de entender el comportamiento de las mujeres de clase alta cubana debido a encontrarse en un contexto cultural muy distinto (37). Algunas viajeras, como las esposas de oficiales estadounidenses ostentaban privilegios que

[28] "The practice of employing wet nurses cannot be commended. Ages of slavery, and it must be confessed, vice and shame, have injured the physical quality of the class which supplies wet nurses, and in numerous instances the taints and unhealthful tendencies of the woman must be transmitted to the foster-child. It seems probable in the light of recent discoveries that not only specific germs and sicknesses of the commoner type are carried in this manner, but also the germs of other less understood maladies, such as cancer, leprosy epilepsy, elephantiasis and beriberi" (132).

les garantizaban una mirada esencialmente supervisora hacia las isleñas (53). Esto a pesar de que en círculos sociales como los que conocía Hamm en Nueva York, ellas mismas serían blanco de miradas controladoras, según describe Montgomery. Un objetivo de esta mirada, tanto en Nueva York como en Puerto Rico, era recordar a las mujeres de clase alta que la línea que las separaba de las mujeres sin reputación era muy fina. La vestimenta, los modales y la limpieza eran indicativos de la calidad moral y fácilmente podían arruinarse.

Un tema recurrente en la literatura de los viajeros/as de fines de siglo XIX en los textos ya mencionados es la suciedad en las nuevas colonias, relacionada frecuentemente a la administración española, la cual se caracteriza en decadencia. A través de los textos, fotos y caricaturas de la época, se reafirmó la construcción de una imagen de lo español como sucio, degradante, ineficiente y perezoso, como han documentado Thompson y Duany entre otros. Por otro lado, la nación estadounidense se identificaba a sí misma con la productividad, la civilización y la blancura, además de la limpieza física y sanguínea. Esta diferencia entre suciedad y limpieza se transparenta en el comentario de Hamm al describir los barcos estadounidenses como "escrupulosamente limpios" (37) mientras un barco español está "notablemente en necesidad de jabón, arena y agua, y muchas veces de desinfectantes" (37). Hamm aplica nociones similares de limpieza y suciedad en los cuerpos, donde las mujeres resultan más o menos limpias de acuerdo con su clase social: "El jabón no se usa tanto como en las razas [de zonas] más frías [...] No debe suponerse que las mujeres son descuidadas; al contrario, las de la clase media se bañan todos los días y las más ricas dos y tres veces al día" (122).[29]

Diaz Quiñones (222), Duany (106, 111), González (283) y Thompson (142) notan que los escritores y fotógrafos estadounidenses establecieron la desnudez de los niños y la pobreza como evidencia de la falta de civilización en la isla. Por otro lado, la vestimenta y la limpieza

[29] "'Scrupulously clean'; 'noticeably in need of soap, sand and water, and oftentimes disinfectants' (37) 'Soap is not used as largely as with the colder races [...] It must not be supposed that the women are at all careless; on the contrary those of the middle class bathe every day, and of the wealthier two and three times a day'" (122).

eran marcas visibles de la "calidad" de una persona. Hamm critica la desnudez de los niños de Puerto Rico, que describe como un espectáculo visible en todas partes (*America's* 84). Por otro lado, la tendencia de subrayar la abundancia de niños desnudos refuerza la idea de que sus progenitoras son ineficientes y descuidadas. Además, la reportera observa que las madres puertorriqueñas tienden a seguir su instinto y su cultura en lugar de guiarse por manuales de cuidado infantil o adelantos de ciencia: "En la crianza de los hijos, las mujeres puertorriqueñas son menos cuidadosas en algunos aspectos que las madres estadounidenses, y se guían más por la naturaleza que por el arte y la ciencia" (131).[30] Es decir, que las madres en la isla necesitaban mejorar; debían imitar a las estadounidenses y aferrarse a los manuales de crianza escritos por hombres "expertos".

Maureen Montgomery señala que cuando las mujeres "de sociedad" en el Nueva York del siglo XIX se mostraban en público se sabían bajo la supervisión de varias entidades, ya que entre el 1870 y 1920 el espacio femenino aceptable era muy debatido (5). En este contexto, según Montgomery había que controlar la ropa y también los gestos para evitar llamar la atención (9). Por eso en *America's New Possessions* Hamm se sorprende ante las puertorriqueñas que ocupaban espacios intermedios, entre el afuera y el adentro, entre el vestido y la desnudez, cuya sexualidad resultaba también amenazante:

> Las Jíbaras descansan en sus puertas apenas cubiertas por una delgada prenda, tan desabrochada y abierta que revela una gran parte de la anatomía y el resto es medio visible a través de la endeble tela del vestido. Las mujeres acomodadas y bien educadas van por sus casas por la mañana con una bata ligera y un par de zapatillas, un traje bien calculado para revelar cada peculiaridad física. Los oficiales estadounidenses ahora a cargo se esfuerzan por introducir una reforma a este respecto. (84)[31]

[30] "In the bringing up of children the women are less careful in some respects than American mothers, depending more upon nature than upon art and science" (131).
[31] "Jíbaras lounge in their doorways with a single thin garment about them, so unfastened and opened as to disclose a large part of the anatomy within, the remainder being half visible through the flimsy fabric of the dress. Well-to-do and well-bred women go about their houses in the morning with a light wrapper and a pair of slippers, a costume well calculated to reveal

Ivette M. Guzmán Zavala

Los espacios intermedios como la puerta de la casa, la (semi)desnudez, lo casi visible y el mestizaje, subrayan la ineficacia de las categorías rígidas que acarrea la mirada colonizadora, produciendo ansiedades que se traducen en el deseo de establecer mecanismos de control.

LA ROPA INTERIOR

La ropa adecuada no sólo marca los límites del cuerpo, sino que puede interpretarse como indicativa de la moral o decencia además de la clase social. Las puertorriqueñas pudientes del '98 usaban ropa elegante de

Fig. 2.3. Anuncio del corset; 3 de enero de 1914; *Puerto Rico Ilustrado* Núm. 201; Año V, p. 43. Biblioteca Nacional de Puerto Rico-Archivo General, San Juan. Cortesía Instituto de Cultura-Archivo General, San Juan, P.R.

every physical peculiarity. The American officers now in charge are endeavoring to introduce a reform in this respect" (84).

telas finas imitando la moda europea, incluyendo el corset.[32] Ejemplos de anuncios del periódico y revistas demuestran la promoción de esta pieza como elemento esencial de la clase media/alta, enfatizando en una cintura apretada.

El anuncio del *Puerto Rico Ilustrado*[33] (fig. 2.3) en 1914 subraya la supuesta comodidad, delgadez y elegancia, atributos preferibles para marcar el cuerpo en términos de clase. Publicado como una revista semanal desde 1910 y fundado por Angel Ramos de Manatí, en su anuncio reproduce la figura irreal de una mujer encorsetada. Estos anuncios le recuerdan a las mujeres gruesas que deben moldear su cuerpo y demuestran que las puertorriqueñas no necesitaban miradas supervisoras externas porque ya tenían internalizados estos criterios en su propia cultura. Por su parte, Hamm señala que "Los corsés son más pesados y resistentes y están hechos para usarse con cubiertas removibles"(*Porto Rico* 130).[34]

Valerie Steele y Leigh Summers coinciden en la caracterización del corset como un símbolo de clase y de rectitud moral.[35] Sin embargo, lo controversial que resultó su uso sugiere las complejas perspectivas relacionadas con la sexualidad y la maternidad: "Un torso femenino con corsé apretado era el sitio en el que se trazaban una variedad de miedos y deseos" (Steele 109).[36] Las clases humildes imitaban la moda de la clase alta provocando las quejas de la clase privilegiada, ya que en ocasiones se hacía difícil distinguir a las "señoras" de las sirvientas. En ese sentido

[32] Para una historia de la moda en Puerto Rico refiérase al libro de Delma S. Arrigoitia, donde se muestra el uso del del corset. Las fotos del siglo XIX de la colección de Teodoro Vidal y su libro *Cuatro puertorriqueñas por Campeche* muestran imágenes de mujeres puertorriqueñas encorsetadas desde el siglo XVIII.
[33] Para el *Puerto Rico Ilustrado* ver: <https://chroniclingamerica.loc.gov/lccn/sf96090000/>.
[34] "The corsets are heavier and stronger and are made to be used with removable covers" (130).
[35] Para un análisis de los posibles significados del uso del corset me apoyo en los textos de Valerie Steele y Leigh Summers. El *corset* intentaba presentar un cuerpo sexualmente atractivo y a la vez bajo control o con modestia (Summers). Estas cualidades se valorizaban especialmente en las candidatas al matrimonio de clases privilegiadas. Sin embargo, hubo varias controversias sobre esta pieza alrededor en el siglo XIX. Summers señala que el corset controlaba el cuerpo y la mente además de que escondía el embarazo y hasta se creía podía provocar abortos. Steele añade que algunos críticos lo caracterizaron como una enfermedad adictiva y que las que lo usaban eran vistas como malas madres ya que les preocupaba más su figura que la salud del futuro bebé.
[36] "A tightly corseted female torso and the site on which a variety of fears and desires were mapped" (109).

esa prenda sirvió para mostrar lo débil que podían ser las fronteras entre las diferentes clases además de la ansiedad sobre la sexualidad femenina (Steele 49). Los médicos argumentaban sobre la viabilidad de los embarazos ante el uso de un fuerte corset porque consideraban el útero lo más importante del cuerpo de las mujeres (Steele 83). No obstante, la observación de Hamm puede interpretarse en aprobación de la marca que separaba la identidad de clase que ella prefiere estuviera clara. Por otro lado, podría significar que reconoce que algunas mujeres debían desarrollar su identidad más allá de la maternidad.

CONCLUSIONES

En el siglo XIX el uso de la fotografía se expande y se consideraba generalmente evidencia de la verdad, especialmente desde la perspectiva de la empresa colonial. No obstante, el retrato apoyado en palabras y fotos que incluye en sus libros la periodista Margherita Arlina Hamm crea un retrato ambiguo. Hamm señala que cuando las mujeres están aseadas y bien vestidas producen una imagen agradable: "En completo arreglo personal las mujeres puertorriqueñas crean una imagen atractiva y encantadora" (131).[37] A veces incluso las de clase trabajadora tienen aspectos bonitos: "Las trabajadoras y campesinas llevan el turbante/ adorno más hermoso que se pueda imaginar" (124).[38] Al igual que el paisaje de Coamo, estos son *bonitos* mientras están a distancia y bajo control, o sea, no son amenazantes ni causan tensión. Maureen E. Montgomery explica esto al reiterar que: "La estetización del 'otro' no contradice la creación de diferencias; solo ocurre cuando el 'otro' muestra modales encantadores y respeto por el refinamiento" (89).[39] Es decir, que esta otredad es tolerada cuando ocupa el lugar que se supone apropiado en la escala social y racial y se mantiene en él (Montgomery 89). La foto de la lavandera que abre este capítulo es la única incluída en *Porto Rico and the West Indies* de una mujer sola. Ella está vestida "apropiadamente", ya

[37] "In full toilet the Porto Rican women make a very engaging and delightful picture" (131).
[38] "The workingwomen and the peasantry wear the most gorgeous headdress imaginable" (124).
[39] "Aestheticization of the 'other' does not contradict the creation of differences; it only occurs when the 'other' displays charming manners and respect for gentility" (89).

que su cuerpo no está expuesto como el de las jíbaras, ni en proximidad amenazante como el de las nodrizas, sino cubierto y en la postura que amerita su trabajo. El vestido y el espacio que ocupa corresponden a la clase trabajadora y posiblemente negra o mestiza que realiza una labor manual, pero para la reportera este cuerpo se puede explotar para el comercio, revelando sus tendencias racistas.

Margherita Hamm fue una de las pocas mujeres en desempeñarse como viajera, periodista, fotógrafa y escritora en un contexto predominantemente masculino como lo fue la guerra de fin de siglo en el Caribe. Su interés en las mujeres provee imágenes de algunas costumbres y de la vestimenta femenina en la época. Aunque Hamm es una mujer progresista, compite en un ambiente predominantemente masculino y necesita presentarse como una voz creíble y con autoridad. En consecuencia, alude periódicamente tanto a "avances científicos" como a estadísticas o porcentajes numéricos con la intención de añadir veracidad a sus descripciones (González 276-277). Por otro lado, las fotos que incluye (interpretadas como testigos de la verdad) deben crear evidencia visual y sostener su narrativa, pero al comparar el contexto y la imagen se vislumbran ambigüedades.

La mirada de Hamm describe y crea una domesticidad colonial que demarca los límites de lo que es aceptable o no en las vidas de las mujeres de Puerto Rico. De acuerdo al retrato que elabora con imágenes y palabras, las mujeres en 1898 se beneficiarían de la colonización estadounidense y las madres son parte fundamental del argumento para justificar las acciones colonizadoras. Las familias y vecindarios visibilizan la diversidad racial y, por lo tanto, la proximidad a cuerpos diversos en términos de raza y clase, lo cual es (a veces) amenazante y preocupante. Con una mirada centrada en el cuerpo de la otra, Hamm afirma que esos cuerpos deben ser moldeados y/o controlados en cuanto a su sexualidad, embarazo, color de piel, dimensiones corporales, educación y vestimenta, con una mirada que invade desde los espacios o "recintos privados" (Díaz Quiñones 211) del hogar, hasta la intimidad de la ropa interior. Hamm no deja de sorprenderse, maravillarse y adular la belleza y algunas costumbres isleñas. No obstante, concluye que las madres puertorriqueñas necesitan ayuda y que sería mejor para ellas y para los Estados Unidos

si estas se abstienen de tener (tantos) hijos. Para las puertorriqueñas es inconveniente ser madres; no solamente por la pobreza rampante sino que además se afean y envejecen, perturbando el cuerpo en maneras aparentemente desconocidas para las inglesas y estadounidenses. Según la mirada de Hamm, la presencia de nodrizas africanas evidencia madres deficientes y familias disfuncionales. La población puertorriqueña se corregiría con la eliminación de estas y otras prácticas y el consecuente blanqueamiento familiar al expulsar a la nodriza de la casa y la cultura.

Estos ejemplos demuestran que la mirada de Margherita Hamm se distingue de la masculina por su intromisión en asuntos de mujeres, pero también porque su invasión no requiere la lucha física. Vicente L. Rafael identifica una perspectiva similar en diarios y cartas escritas por mujeres viajeras en las Filipinas durante la misma época: "Desde su ventana, la dominación se lleva a cabo sin coerción, la posesión sin las complicaciones del contacto o la contaminación" (61).[40] La ambivalencia de este discurso colonial aflora en un "mundo" excluyente y estratificado no sólo por categorías de raza, clase y género, sino también por comportamientos y rasgos corporales/culturales que determinan la inclusión o exclusión en el ámbito privilegiado que a su vez define a la colonizadora. Este ataque es unilateral, ya que es Hamm quien en este caso tiene acceso a la cámara y la pluma, pero en el gesto de incomodidad de la lavandera podemos atisbar el malestar de la mujer mestiza y trabajadora. No conocemos la versión de la historia desde la perspectiva de la lavandera retratada, pero la foto nos ayuda a imaginarla, apuntar a su existencia y a afirmar que el "el mundo de las mujeres" que Hamm revela puede ser tan complicado como el mejor conocido históricamente del '98.

[40] "From her window, domination takes place without coercion, possession without the complications of contact or contamination" (61).

Capítulo III

Lenguaje visible, fotos textuales y el álbum de familia en literatura de mujeres

> *"Tengo el retrato boca abajo en mi memoria, porque es de la infancia. Y no quiero que se me gaste".*
> —Magali García Ramis, *Las noches del riel de oro*.

> *"Cuando terminé [el álbum] estaba tan completo como el de Álvaro. Fue la primera vez que me di a luz a mí misma".*
> —Rosario Ferré, *Vecindarios Excéntricos*.

Fotografía literaria

En este capítulo examino ejemplos literarios en los que una narradora observa a su madre y/o a sí misma a través de una representación visual. Este análisis revela que estos acercamientos van más allá del perfil de una imagen para integrar aspectos relacionados con la historia nacional y específicamente de las mujeres. Demuestro que la foto textual (Mitchell 114) emerge como un factor particularmente importante porque les permite a las narradoras interpretar la imagen propia y/o la materna a través del comentario de lo visual y cuestionar los convencionalismos de la foto de familia.

Comienzo con ejemplos del texto de Esmeralda Santiago *Cuando era puertorriqueña* en el cual la hija describe a su madre mientras la observa directamente según sus recuerdos como adulta. Luego comparo con las protagonistas de Magali García Ramis, Rosario Ferré y Judith Ortiz Cofer en momentos en que la fotografía media entre madre e hija. Para estas protagonistas lo impreso en la foto y lo que se dice/escribe sobre ella no necesariamente refiere la misma historia. Esta perspectiva sugiere desconfianza en lo retratado y compilado en el álbum de familia. No obstante, mientras que la cita de Magali García Ramis en el epígrafe indica

el deseo de conservar en la memoria ciertas imágenes, la de Rosario Ferré equipara la elaboración del álbum con un gesto autocreador. Ambos casos revelan la seducción de la foto y el álbum de familia. Si consideramos el álbum de familia como una versión o fragmento de la historia familiar y nacional como propone Annette Kuhn (99), las voces que describen sus imágenes en los siguientes ejemplos proveen perspectivas de mujeres; tradicionalmente son ellas quienes organizan dicho documento de clase media.[1] Estos comentarios evidencian la dificultad de las hijas para identificarse con la foto convencional y para resistirse a la mirada familiar. Estas reflexiones revelan la postura de la hija, que en ocasiones descubre a su progenitora paralizada por los convencionalismos de la narrativa familiar. Por otro lado, Edgardo Rodríguez Juliá comentó su propio álbum con fotos impresas y narradas en *Puertorriqueños: Álbum de la sagrada familia puertorriqueña*. La boda, el quinceañero y los pasadías forman parte de una narrativa a veces paródica y otras irónica que enlaza lo personal con lo nacional incluyendo la diáspora nuyorquina, que posa sobre techos y en otros espacios urbanos. Rodríguez Juliá señala el machismo como "la consecuencia de ese matriarcado que prolonga ruinosamente la adolescencia del varón" (53). Sin embargo, las escritoras en los ejemplos siguientes subrayan la falta de poder político y social de sus madres, por lo tanto la inexistencia de tal matriarcado. Por el contrario, ellas exponen los límites al desarrollo identitario de las mujeres como resultado del machismo. Además cuestionan la idea de que el contacto materno decisivamente arruine el desarrollo de la identidad de los hijos.

La fotografía y el álbum de familia visibilizan aspectos de la identidad de género para varias mujeres de la clase media entrado el siglo XX. En los siguientes ejemplos una protagonista manipula, guarda y/o comenta fotos relacionadas con su madre y/o con ella misma mediante una descripción con palabras que incita al /la lector/a a imaginar o visualizar lo

[1] Kuhn teoriza sobre las (des)conexiones entre la foto/álbum familiar e historia nacional pero señala también los límites de esta metáfora. Según Kuhn, la familia como modelo de la nación o comunidad imaginada se dificulta en fotos que deben esconder los dramas, las desiluciones y hostilidades que yacen bajo su superficie. Ver su capítulo "Un encuentro entre dos reinas"/"A meeting of two Queens" (70-99).

"retratado". El interés por los estudios culturales de este tipo crea un "giro pictórico o visual" (109)[2] que según W.J.T. Mitchell sitúa a los lectores/espectadores en la posmodernidad reconociendo la imagen en complejas conexiones de lo visual, las instituciones, los discursos, cuerpos y figuras (16). Este tipo de acercamiento cultural enfocado en imágenes visuales permite navegar la hibridez entre lo escrito y lo visual. Mitchell examina las relaciones entre palabra e imagen clasificando con varios términos las varias posibilidades de esta combinación, como por ejemplo las fotos textuales o "textual pictures" (10) en las que no hay una foto impresa, sino descrita en palabras para identificar una relación dialéctica entre ambas formas de representar. Las fotos textuales cambian la manera en que se produce y se consume la cultura y ubican la escritura, el medio usado para transmitir este mensaje, entre voz y visión, o ante un sujeto que habla y que mira (Mitchell 114). Mitchell advierte el riesgo de los espectadores puedan ser fácilmente manipulados por las figuras (2), pero las narradoras en los siguientes textos revelan desconfianza en imágenes con las que desarrollan una relación inquisitiva. Magdalena Perkowska señala que los estudios de palabra e imagen dentro del campo de la cultura visual demuestran la hibridez entre la fotografía y la literatura, que no se conciben como antagónicas (15). Perkowska resume acercamientos teóricos como los de Mitchell, Barthes, Kuhn y Sontag para examinar las principales vertientes de las relaciones entre fotografía y lenguaje en ejemplos de literatura latinoamericana. La autora señala que cerca del surgimiento del daguerrotipo (1939) se concebía a la fotografía y la literatura como disímiles, pero sus relaciones se han expandido. No obstante, añade que no es hasta en décadas recientes que se le ha prestado atención a las publicaciones "fotográficoliterarias" en Suramérica (20-25). Similarmente las fotos textuales en los siguientes ejemplos cuestionan los límites entre palabra e imagen para lidiar con argumentos convenidos por una mirada que según las hijas/narradoras amerita ser cuestionada.

[2] "pictorial turn" (15).

111

Fotos textuales/textualizadas

Pierre Bourdieu analiza el uso de la fotografía en la sociedad occidental, y al igual que John Tagg demuestra que a la foto se le quiso dar un carácter de veracidad y objetividad mientras es capaz de retratar solamente una perspectiva y un momento dado (162). Bourdieu nota la desaprobación que reciben las fotos fuera de foco, aquellas en las que los retratados no posan adecuadamente o en las que aparecen sorprendidos (167). Tanto John Tagg como Marianne Hirsch y Annette Kuhn concuerdan en que en las fotos de familia tradicionales las personas permanecen reguladas por convenciones sociales. Es decir, que en la foto de familia hay una mirada vigilante que opera de manera similar a la mirada supervisora del estado que describe Tagg (66).

Marianne Hirsch identifica una mirada vigilante inmersa en las fotos y el álbum; una mirada familiar o "familiar gaze" que "impone y perpetúa ciertas imágenes convencionales de lo familiar y que enmarca la familia en ambos sentidos del término" (11).[3] Hirsch advierte además que "la naturaleza particular de la mirada familiar, la imagen de una familia ideal y de relaciones de familia aceptables pueden diferir culturalmente y desarrollarse históricamente, pero cada cultura y momento histórico puede identificar su propia 'mirada familiar"(11).[4]

> La mirada familiar emerge de los elementos de la fotografía familiar. La ilusión de que las fotografías simplemente graban una realidad externa preexistente, el hecho de que detienen momentos particulares en el tiempo, y la ambigüedad que resulta del contexto ausente de la fotografía ayudan a perpetuar la mitología de la familia como estable y unida, estática y monolítica. (Hirsch 51)

[3] "imposes and perpetuates certain conventional images of the familial and which "frames" the family in both senses of the term" (11).

[4] "The particular nature of the familiar gaze, the image of an ideal family and of acceptable family relations, may differ culturally and evolve historically, but every culture and historical moment can identify its own "familial gaze" (11). "The familial gaze emerges out of the elements of family photography. The illusion that photographs simply record a preexisting external reality, the fact that still photographs freeze particular moments in time, and the ambiguity that results from the still picture's absent context all help to perpetuate a mythology of the family as stable and united, static and monolithic" (51).

Tanto la foto como el álbum de familia colaboran para perpetuar la mirada familiar (Hirsch 98). Sin embargo, Hirsch y Kuhn proponen una lectura que cuestiona suposiciones de veracidad, realidad y objetividad. Esta lectura busca escudriñar no solamente en lo visualmente representado sino en lo que permanece invisible porque queda fuera del marco de la foto/álbum; los secretos de familia. En los siguientes ejemplos hay gesto similar cuando las protagonistas manipulan, interpretan y/o hacen un comentario crítico de las fotos revelando contradicciones, rupturas y relatos excluidos demostrando que la foto de familia sirve tanto para perpetuar la mirada familiar como para resistir y cuestionarla (Hirsch 7). Por ejemplo, Hirsch comenta sobre la ausencia de la imagen impresa en el texto de Roland Barthes *La cámara lúcida*, específicamente la foto de su madre. Barthes señala que encuentra la "esencia" de su progenitora fallecida en una foto que no aparece ilustrada para los lectores. Esta es una foto en la que la madre aparece fuera de su rol materno, cuando niña. Esta imagen existe solamente en las palabras que él usa para describirla y transformarla en un "prose picture" (Hirsch 3) o "foto en prosa".

Según Hirsch, escribir la imagen logra desmantelar la objetificación de la foto sacándola de la inmovilidad hacia la fluidez y el movimiento (Hirsch 4). Por su parte, Perkowska comenta que la "foto del invernadero" de Barthes puede ser una descripción de una foto real o imaginada según el estudio de Knight, pero que no mostrar la imagen impresa revela "el poder visual de la palabra" (71) que subvierte la noción de la foto como ilustración.

Barthes describe la foto de su madre sin mencionar un álbum. Similarmente, Hirsch apunta que el posible rol contestatario de la foto de familia no ocurre necesariamente en un álbum convencional, sino en textos metafotográficos o aquellos que ubican dichas fotos en otros contextos, ya sean impresas o descritas (8). Ejemplos de esto pueden ser las novelas, cuentos y memorias que incluyen fotos. Las "fotos en prosa" (8) son parte de la ficción en una novela y ambas pueden cuestionar la mirada familiar.

Esmeralda Santiago: un cuerpo con varias historias

Esmeralda Santiago evidencia la relación madre/isla desde la perspectiva de la hija que narra su historia personal/nacional con la mirada en su madre en *Cuando era puertorriqueña*.[5] Santiago se ha distinguido como escritora de la diáspora, con textos como *Casi una mujer* y *El amante turco* que continuan la historia de Negi, además de otras publicaciones. Aunque según Barradas en este texto autobiográfico "desde el comienzo y aunque el libro está dedicado a su madre, es la figura del padre el centro de atención" (200) me interesa enfocar en la manera en que Negi describe a su madre. Sus descripciones muestran un "lenguaje visible" (Mitchell 114) que obliga al lector a detenerse y mirar o visualizar ese recuerdo mientras lee. Durante su niñez, el padre fomenta el amor por la poesía, por lo cual la palabra escrita y los libros serán aspectos fundamentales. No obstante, lo que Negi ve es imprescindible y permanente (como la madre) para elaborar su identidad como mujer puertorriqueña. Tras la eventual ausencia prolongada del padre, es la madre a quien Negi observa y describe para demostrar que según Ann Morris y Margaret Dunn para las mujeres caribeñas la nación y la madre están conectadas (113). Según Morris y Dunn existen relaciones complejas entre madre, cultura y lugar que revelan la importancia del lazo materno para las hijas (260). Además Nancy Chodorow propone que las hijas se relacionan con la madre de manera distinta a los hijos varones por ser las mujeres encargadas de la crianza (109).[6] Como jíbara pobre, Negi no maneja una cámara, pero

[5] Los recuerdos de la infancia y la adolescencia de Santiago se publicaron primero en inglés y luego en español, traducidos por la escritora misma. El texto tiene dos secuelas, ambas traducidas por Nina Torres-Vidal: *Casi una mujer* y *El amante turco*. Según Vanesa Vilches Norat el título con el verbo en el pasado sugiere el abandono de la casa-lengua materna (146). Vilches Norat interpreta la traducción al español de Santiago como un retorno simbólico a esa casa. Barradas sugiere una definición más amplia de la identidad nacional que le permite a la autora seguir siendo puertorriqueña aunque lo niegue el título y viva en Nueva York (202). Ambos autores comentan la portada que tiene una foto de Esmeralda adolescente con el trasfondo de Jack Delano (Vilches 159-165; Barradas 199).

[6] Nancy Chodorow desarrolla su teoría como respuesta al psicoanálisis freudiano en la cual el proceso de madurez requiere la separación de la madre o el corte del cordón umbilical. Morris y Dunn explican que Freud consideraba este proceso superior al de las mujeres, pero Chodorow critica este paradigma y propone que las hijas desarrollan un proceso basado en conexiones (VIII). Ver los textos de Morris, Dunn y Chodorow para detalles.

observa y describe "retratando con palabras" a su madre. Los siguientes ejemplos servirán de base comparativa con otros en los que la cámara fotográfica media entre madre e hija como con García Ramis, Ferré y Ortiz Cofer. En *Cuando era puertorriqueña* la hija es testigo de las transformaciones del cuerpo materno durante las décadas de los años cincuenta que documentan cambios de una sociedad agraria a una industrial. Estos ejemplos muestran la (des)conexión entre lo privado (la relación madre e hija) y lo público (la historia nacional). Ella ve estas transformaciones en la ropa, los gestos, el maquillaje, las dimensiones y el desplazamiento del cuerpo de su madre, Ramona. Negi realiza un trabajo de memoria similar a lo que Annette Kuhn indica puede hacerse al interpretar una foto del álbum familiar que permite enlazar eventos históricos nacionales con la memoria personal (Kuhn 5). No obstante, la niña jíbara demuestra que hay otras maneras de recordar y que algunos sujetos caribeños sin acceso a una cámara utilizan otras estrategias, como desarrollar una mirada que "acomoda el lenguaje a la visión" (Mitchell 114).

La documentación de lo que la hija observa elabora una historia centrada en la maternidad y en la mujer trabajadora. Félix Matos Rodríguez y Linda Delgado han identificado la disparidad entre la participación y las contribuciones de la mujer puertorriqueña en el sistema laboral y la documentación de estas experiencias, que han sido relegadas al silencio:

> todavía carecemos de un análisis histórico general que reconozca las contribuciones de las mujeres trabajadoras puertorriqueñas a los desarrollos económicos en Puerto Rico o a la evolución del capitalismo estadounidense en el siglo XX. (38)[7]

Por eso, lo que Negi describe de sus experiencias y los trabajos de su madre en el campo, en Santurce y tras su mudanza a Nueva York aporta a esa historia de las mujeres.

[7] "we still lack a general historical análisis that recognizes the contributions of Puerto Rican women workers (Puertorriqueñas) to economic developments in Puerto Rico or to the evolution of U.S. capitalism in the twentieth century" (38).

El primer capítulo, "Jíbara" (campesina) describe sus vivencias en el barrio Macún a la edad de cuatro años donde traza la conexión entre casa y madre. Según Vilches Norat, Santiago desea regresar a este espacio a través de la *matergrafía* (15). La madre es "la figura fundamental de su crecimiento" (...) "una madre paridora, fuerte, a veces cariñosa" que es también "la madre embarazada, de la diosa fértil, de la Madre Tierra (...) que permea en la primera infancia" (Vilches Norat 155). La casa es "un rectángulo de zinc elevado en pilotes sobre un círculo de tierra rojiza" que "parecía una versión enorme de las latas de manteca en las que Mami traía agua de la pluma pública" (Santiago 9). Casa y madre ligadas, la primera descripción permite visualizar su madre "jíbara":

> Mami canturreaba un danzón. Las flores amarillas y anaranjadas de su vestido matizaban contra la verdez, hasta que parecía ser un maravilloso jardín con piernas y brazos y una dulce melodía. Su cabello, amarrado en la nuca con una goma, flotaba negro y espeso hasta su cintura, y cuando se doblaba a recoger palitos, llovía por sus hombros y alrededor de sus brazos, cubriendo su cara y enredándose en la leña que cargaba. (11)

El cuerpo materno está simultáneamente a tono con la naturaleza y en lucha contra ella. El vestido floreado imita el entorno que el lector puede imaginar y el pelo se desliza, incluyendo movimiento en la descripción. Santiago no idealiza la vida jíbara sino que reconoce las dificultades mientras enaltece otros aspectos de la vida en el campo, moviendo a sus lectores a considerar ambos. La autora rememora su niñez con nostalgia, pero también señala la escasez de comida, los huracanes, las discusiones de sus padres y la pobreza. Aunque la maternidad de varios niños (once en el momento de la graduación de Negi, la mayor) conlleva bastante trabajo, en esa primera descripción hay cierta armonía entre la jíbara y el paisaje. Este ejemplo de "lenguaje visible" según Mitchell, incluye lo visual, sonidos y gestos para llamar atención sobre el sujeto (114).

Las dificultades de la vida en Macún se intensifican mientras van naciendo varios hijos y el padre se ausenta, pero cuando la madre decide salir a trabajar fuera de casa como costurera recibe la desaprobación del marido y de los vecinos del sector. La madre intenta —con ayuda de la hija— ajustar su cuerpo a una ropa interior distinta y apretada,

simbolizando/visibilizando algunas de las transformaciones que sostiene isla/madre/mujer para adaptarse al trabajo fuera del hogar. Así, Santiago "retrata la transformación social producida por el muñocismo" (Barradas 201) en el cuerpo de su madre. La gobernación de Luis Muñoz Marín (primer gobernador electo por puertorriqueños en 1948) se distingue por haber provocado cambios sustanciales en aspectos económicos, estructurales y sociales. Según atestigua Negi, para formar parte de este grupo de trabajadoras había que ajustar el cuerpo borrando los efectos visibles de varios embarazos. El espacio industrial no ofrecía una licencia por maternidad abarcadora y flexible (eran 8 semanas según la Ley 3 de Protección de Madres Obreras de 1942), cuidado infantil o ambientes propensos para la lactancia. La ropa interior, descrita como una especie de corset difícil de acomodar facilita esta transición: "El brasier le llegaba hasta las caderas, donde se unía con una faja hasta los muslos. Había tres líneas de ganchitos de arriba abajo. Aún jalando los dos extremos de la tela, no había manera de enganchar de un lado al otro" (Santiago 122). Es necesario forzar la ropa interior con ayuda de la hija para amoldar un cuerpo no habituado a esas dimensiones. Negi no desea ver el cuerpo materno oprimido, por lo que visualiza el maquillaje, los zapatos y la cintura apretada como restricciones impuestas y artificiales:

> Mami se peinó, se empolvó la cara, se puso colorete en mejillas ya rosadas y lápiz de labios en labios ya rojos. Sus pies, que casi siempre andaban descalzos o en chancletas, se achicaron dentro de los tacos. Su cintura estaba tan ceñida que parecía que le faltaba algo de su cuerpo. Sus facciones pintadas y empolvadas eran difíciles de leer; las líneas que se habían dibujado en las cejas y alrededor de los ojos, y los colores que realzaban lo que a mí siempre me había parecido perfecto eran una violación de la cara que a veces se reía y a veces lloraba y a veces se retorcía con rabia. Yo quería encontrar un trapo con el cual limpiarle la cara, como ella me limpiaba a mí el sucio y el tizne que se colectaba en la mía. (Santiago 123)

La perspectiva de la antropóloga Marcela Lagarde ilumina la significación del gesto de Negi, que nos invita a mirar y valorizar todos los trabajos de la madre, devaluados en nuestra cultura:

> Todo el trabajo que hacen las mujeres sea en la manufactura, en la agricultura, en la industria de punta o en la ciencia, se devalúa porque el trabajo genérico

de las mujeres es inexistente, invisible y esa cualidad contagia al resto de las actividades femeninas, las cuales son realizadas por sujetos inferiorizados y desvalorizados socialmente. (Lagarde 149)

Sin embargo, mientras Ramona desea los cambios, la hija prefiere rescatar la conexión con ese cuerpo, con la narración original o poder ver la "jíbara" sin la artificialidad de la ropa ajustada y el maquillaje que intentan borrar los vestigios de la maternidad:

> ... noté el diamante formado por sus codos y su cintura pellizcada. No pude controlar las lágrimas que resaltaron de mis ojos y rompieron mi cara en mil pedazos, y que la hicieron arrodillarse y abrazarme y aguantarme contra su pecho. Envolví mis brazos a su alrededor, pero lo que sentí no era mi mami, sino las varas duras de su ropa interior. Enterré mi cara en el espacio entre su cuello y su hombro y busqué ahí la fragancia de orégano y romero, pero todo lo que pude oler era el Cashmere Bouquet y el polvo con aroma a flores de Maybelline. (Santiago 123)

El lenguaje visible de Santiago incita a mirar, escuchar y oler a su madre en la imaginación de las lectoras como un recurso literario que según Michell sirve para llamar la atención (114). Mientras el maquillaje amenaza con borrar la evidencia de las emociones, la ropa y el olor encarnan cambios en una época en la que muchas se lanzaron al trabajo fuera de sus casas, como en la costurería.[8] Estos elementos simbolizan cambios en la madre/isla provocados por la modernización e industrialización impulsada por la "Operación Manos a la Obra".[9] Según Barceló Miller, el discurso muñocista construyó la identidad femenina como indispensable para sus aspiraciones pero las mantuvo bajo "la división de tareas y responsabilidades para cada género" (42). Las madres eran valoradas pero en "un orden jerárquico que se asume como natural"

[8] Matos Rodríguez y Delgado subrayan la relación entre los trabajos de las mujeres y la situación colonial: "entre 1900 y 1952 el trabajo asalariado de las mujeres se desarrollo entre los confines de la política del congreso de Estados Unidos"/"between 1900 and 1952 women's wage work evolved within the confines of U.S. congressional policies". Las mujeres se incorporaron como sujetos coloniales (39).

[9] Este término se refiere a los proyectos en la isla que transformaron la economía de una agraria a una rural durante la gobernación de Luis Muñoz Marín. Para análisis desde una perspectiva de género ver los trabajos de María de F. Barceló Miller y María Dolores Luque de Sánchez.

(Barceló Miller 48). Era necesario transformar el cuerpo para unirse a la fuerza laboral, donde no debían presentarse como madres. No obstante, la salida de Macún y más adelante de la isla ocurre después que Ramona realiza su primer viaje a Estados Unidos, otra ocasión en que la hija nota cambios: "Mami había regresado de Nueva York con el pelo recortado como una corona alrededor de su rostro. Se había dejado crecer las uñas, y se las había pintado del color de una manzana roja" (Santiago 206). El viaje altera los gestos, la postura y más significativamente la voz y color de piel de la madre. La percepción de la niña de que la piel se aclaró demuestra la jerarquía racial y de clase que subyace en el imaginario de la isla:

> Pero, además de su apariencia, había algo nuevo en Mami, algo en la manera que hablaba, la manera en que se movía. Siempre se había parado erguida, pero ahora había un nuevo orgullo en su postura, determinación y confianza en sí misma. Hasta su voz me sonaba diferente, como que era más insistente, más fuerte. Me confundía y me asustaba esta transformación, pero a la misma vez me animaba. Se veía más bonita que antes, con ojos que parecían haber oscurecido mientras su piel se aclaró. (Santiago 206)

La actitud de seguridad materna comunica la esperanza de encontrar alternativas de vida, imaginadas a través del viaje, como más independencia y ayudas para sus hijos. Ya en Nueva York, Negi percibe cambios adicionales que evidencian las dificultades que vivieron las familias puertorriqueñas y algunas de las luchas que tuvieron que enfrentar como el encierro en espacios pequeños, el discrimen y la violencia. Por ejemplo, después de que Ramona pelea con una empleada de la oficina de asistencia pública, Negi describe "su maquillaje veteado, pelo enmarañado, salió de la oficina del *welfare* con su espalda doblada y su mirada avergonzada" (Santiago 273). Ni en su época jíbara en Macún se describe la madre tan abatida físicamente.

La narradora de *Cuando era puertorriqueña* observa y describe a su madre con un lenguaje visible que incita a imaginar, ver, oír y oler. Así Santiago narra aspectos de la historia de muchas puertorriqueñas en las décadas de los años cincuenta como un cuerpo de madre que sobrevive y se ajusta a los cambios. Este es un cuerpo para el que la hija reclama visibilidad y que cambia porque representa la isla misma. Este

acercamiento crea un puente en la escritura como ventana hacia lo visual que en los próximos ejemplos se identifica con descripciones de fotos de familia.

Las fotos textuales de Magali García Ramis

La protagonista de Magali García Ramis manipula y comenta fotos de familia que no están impresas para los lectores en *Las noches del riel de oro*.[10] "Retratos de un tiempo viejo" contiene "fotos en prosa" (Hirsch 3) "imágenes/fotos textuales" (WJT Mitchell 109) o "fotos textualizadas" (Perkowska 2013). Para este tipo de descripción Perkowska sugiere el término *escritura ekfrástica* anotando que algunas de las descripciones pueden ser inventadas o "parte del acervo cultural o personal del escritor" (66). Me refiero a las siguientes imágenes como *fotos textuales/textualizadas o fotos en prosa*, que considero una descripción mediada por la palabra, aunque no estríctamente ekfrástica. Como se verá, algunas no cumplen con la descripción minuciosa que conlleva el ékfrasis o la "descripción precisa y detallada de un objeto artístico (RAE).[11] Sin embargo, las narradoras añaden información adicional que la foto no visibiliza y en ese sentido expanden en otro tipo de detalles. Este recurso les permite abundar sobre aspectos que resultan problemáticos en el contexto de la foto de familia.

Magali García Ramis nació en Santurce, Puerto Rico en 1964 donde vivió junto a padres, hermanos y tías quienes inspiraron su más conocida novela *Felices días, tío Sergio*. Trabajó como reportera, profesora y ha escrito además ensayos y novelas. La familia de clase media es fundamental en su obra. El cuento "Retratos de un tiempo viejo" está dividido en una introducción y cuatro secciones o fotos textuales/en prosa. Comentaré la introducción, además de "Retrato de adolescencia con piel de conejo" y "Retrato de infancia con cabras" de *Las noches del riel de oro*. La narradora de García Ramis comenta una foto textual como

[10] Magali García Ramis nació en Santurce, Puerto Rico en 1946. En ese pueblo pasó su niñez junto a padres, hermanos y tías quienes inspiraron su novela *Felices días, Tío Sergio*. Ver también *La familia de todos nosotros* y *La ciudad que me habita*, entre otros.
[11] Definición del diccionario de la Real Academia Española <https://dle.rae.es/>.

una manera de rescatar y/o recrear el pasado "desajustando el modelo" lo que identifica Arcadio Díaz Quiñones como "una de las maneras de recordar" (*La memoria* 70). La protagonista busca hacia "el fondo del cartapacio" (García Ramis 57) fotos que no han quedado bien, las que no se muestran, sino que se esconden o se descartan y por lo tanto no figuran en el álbum familiar. Sabemos que el/la fotógrafo/a tiene el poder de seleccionar lo retratado; es quien "mira, limita, encuadra y pone en perspectiva" (Barthes 39). No obstante, García Ramis demuestra que la espectadora puede reaccionar comentando, eligiendo, descartando y archivando. Ella transforma la imagen retratada con palabras para elaborar sobre aspectos de momentos representativos invisibilizados por la mirada familiar. Estos son "acaso los que nos duelen, los que no llenan la imagen que queremos proyectar, los retratos oscuros, los retratos del tiempo viejo que uno quiere creer que ha pasado, que uno insiste que ya ha superado" (García Ramis 57). Este elemento doloroso, que atrapa al espectador, se asemeja al concepto del "punctum" o "enclave" de Roland Barthes, quien utiliza esta palabra en latín para describir "esta herida, este pinchazo, esta marca hecha por un instrumento puntiagudo" (65) que encuentra en algunas fotos. Para la narradora el enclave o lo que la mueve visualmente es su madre (y/o su propia imagen retratada). La narradora anónima de García Ramis escoge intencionalmente fotos "defectuosas", deteniéndose en "los retratos de imágenes guardadas, escondidas, que muestran mayormente las sombras; retratos tan necesarios para complementar esos otros casi sólo de luz que uno quiso hacer pasar por los únicos verdaderos" (59). La perspectiva que saca a la luz lo escondido o descartado para complementar fotos de luz y de sombras requiere una visión más amplia que la de un álbum tradicional que presenta solo las fotos aceptadas. Así, se concibe la historia (personal y nacional) con un lente distinto. El visibilizar historias excluidas exige una mirada contraria a la estética convencional y aquí esto se da desde la perspectiva de una mujer puertorriqueña. Como señala Bourdieu, "una estética diferente podría intencionalmente asestar a fotos borrosas o fuera de foco las cuales son rechazadas por la estética popular como torpes o ineficaces" (165).[12]

[12] "a different aesthetic might intentionally aim for the blurred or unfocused pictures which the popular aesthetic rejects as clumsy or unsuccessful" (Evans and Hall 165).

Hirsch señala que este tipo de lectura desviada aborda lo que está más allá de la superficie para contar historias que rodean las imágenes, que residen fuera de su marco.

"Retrato de adolescencia, con piel de conejo" problematiza la relación entre madre e hija en el contexto de la identidad de género a través de una foto textual de cuatro mujeres en un espacio urbano. Una adolescente con su abuela, vestidas para ir a un baile, esperan un taxi y saludan a otra joven con su mamá. La foto captura un encuentro casual, intrascendente e interrumpido: "[...] el momento exacto en que, acabando de saludarse las cuatro mujeres, ha aparecido un taxi" (García Ramis 63). En la escena predominan momentos intermedios e interrupciones, a tono con la visión de la adolescencia como un espacio entre la niñez y la adultez: "Es casi de noche. Es casi verano" (62). Ninguna de ellas posa, sino que aparecen detenidas en medio de un movimiento. Según Bourdieu la pose amolda el cuerpo con la expectativa de que el sujeto represente su rol social en un ajuste para complacer a la cámara. Por eso una pose tradicional mostraría a las personas de frente y en el centro, detenidas y a cierta distancia. No obstante, Barthes descubre en la pose un elemento de poder del retratado quien puede "fabricarse instantáneamente otro cuerpo" o "transformarse por adelantado en imagen" (41). En este cuento las mujeres rompen con esta expectativa en una descripción teatral o performativa en la que abundan los verbos en el presente progresivo:

> La quinceañera que va al baile está estirando su mano derecha para abrir la puerta ... la abuela, con la sonrisa del saludo aún dibujada en sus labios, se está virando hacia el auto; la señora está procediendo a caminar; la quinceañera que no va al baile está bajando la vista y presiente que habrá problemas. Cae la noche. (García Ramis 64)

Al final del cuento la narradora revela que es la adolescente que no va al baile, y que la foto evidencia un conflicto que la separa de su madre y de su cultura porque ella no cumple con las expectativas sociales. Estas expectativas se articulan a través de la foto y de una voz narrativa omnisciente que coincide con la visión de la madre y que desea que ella: "disfrute la ilusión de la adolescencia de ir a bailes y soñar con príncipes" (García Ramis 64). El rechazo a esas exigencias que la sociedad

puertorriqueña impone en el sujeto femenino adolescente resulta en una foto defectuosa, que no se exhibe pero que ella secretamente guarda porque le recuerda su resistencia. Esta actitud se percibe en la foto textual en la que ella puede insertar su desagrado. La foto convencional no se lo permitiría, razón por la cual esta técnica narrativa impide que los lectores sean manipulados por la imagen. Por otro lado, el cuerpo de la quinceañera que va al baile también resulta problemático, ya que excede los parámetros sociales aceptados y debe ser moldeado con un tipo de corset:

> La nieta está un poco sobrepeso y le han forrado el torso completo con un brassiere largo, de varillas, que le aprieta pero sirve para esconder las bolsas de grasa que una jovencita no debe tener a esa edad pero que no puede evitar tener, si le alimentaron de más por tantos años. (García Ramis 63)

La antropóloga Marta Lamas explica que las ideas de género determinan que es "lo propio" (58) de los hombres y de las mujeres como construcciones culturales.[13] Cada cultura organiza sistemas de prestigio —como los relacionados al concepto del honor— que están "entretejidos con las construcciones culturales de género" (Lamas 44). Los ritos de iniciación (como la fiesta de los quince) según Lamas, "confirman la adquisición del género" (101). En el ejemplo de García Ramis la quinceañera que no va al baile no se identifica con este ritual y quizás con esa particularidad de su asignación de género. Lamas cita a Bourdieu para señalar que las "hembras" tienen que esforzarse para salvaguardar su valor simbólico "ajustándose, amoldándose" a parámetros corporales aceptados (108) como sugiere la foto textual de García Ramis. Esto se debe a que la sociedad establece medidas aceptables de comportamiento enfocadas en el cuerpo. Estos incluyen el monitoreo y control de los gestos, la apariencia o estética (maquillaje) y el tamaño que pueden denotar la clase social, la educación y el carácter. Según Lamas, "no hay

[13] Lamas define género como una "categoría para referirse a la simbolización que cada cultura elabora sobre la diferencia sexual, estableciendo normas y expectativas sociales sobre los papeles, las conductas y los atributos de las personas a partir de sus cuerpos" (52) Es también "el conjunto de ideas sobre la diferencia sexual que atribuye características "femeninas" y "masculinas" a cada sexo, a sus actividades y conductas y a las esferas de la vida" (57).

cuerpo que no haya sido marcado por la cultura" (122).[14] Quien falla o se resiste a adoptar estos parámetros sufre un castigo, que conlleva la pérdida de aprobación o el apoyo masculino, quizás la marginalidad o soledad. No obstante, muchas afirman su identidad rechazando las imposiciones patriarcales.

La interpretación de esta foto sugiere que las sanciones tras rehusar las imposiciones de comportamiento y presentación del cuerpo que impone la cultura recaen a veces sobre otros miembros de la familia. Por eso, en un comentario de García Ramis que va más allá de la foto se evidencia que la madre de la adolescente que no va al baile sufre por el rechazo social: "Nada duele más a una madre que ver su hija quedada, fuera de grupo" (64). Sin embargo, una cultura clasista y racista representada por la madre determina que "los bailes ... son los acontecimientos más importantes en los que puede participar una jovencita blanca, bien educada" (García Ramis 64). Este comentario también excede el marco de la foto y sugiere que el cuerpo de la quinceañera establece y/o mantiene el estatus social de la familia de clase alta y la madre actúa como facilitadora de este sistema: "aunque ellos vivan en casa alquilada, sin calentador de agua, sin tocadiscos para hacer fiestecitas, sin televisor a colores, sin auto, y con un presupuesto limitado" (García Ramis 64). Es decir, que sería preferible posar ante la cámara para pasar por adinerados aunque la realidad sea distinta, pero la narradora se niega a hacerlo. La foto real esconde una realidad que –similar al corset de la que va al baile– es dolorosa y oprime el cuerpo, pero que la foto textual permite observar en el comentario de la narradora.

Al final la voz en tercera persona cambia a primera persona y revela "guardé este retrato de cuatro mujeres, cada una con una misión distinta en la vida, una de ellas yo, sabiendo desde entonces que no tengo vocación de mujer que usa estolas de piel de conejo blanco" (García Ramis 66). Ella rechaza ser una mujer convencional y esta postura se visibiliza en las fotos textualizadas. La narradora demuestra que la foto de familia puede interpretarse dependiendo de la perspectiva de quien mira junto a su relación y conocimientos con el contexto retratado. A partir de la lectura

[14] Esta afirmación no implica que no exista escape alguno de las imposiciones culturales. Judith Butler por ejemplo señala que se pueden aceptar o no las ideas de género concebidas como "naturales" pero que es necesario "desnaturalizar" los cuerpos.

Maternidades puertorriqueñas

de la foto ella identifica la resistencia –desde la adultez y la memoria– contra los convencionalismos socioculturales, como la pasividad, clasismo y preferencia racial blanca implicada en la estola. Mientras que la foto convencional de una quinceañera tendría como objetivo aparentar o evidenciar la clase social y el género de maneras socialmente aceptables, la selección de esta foto considerada "deficiente" articula la resistencia desde la perspectiva de la hija. Es decir, un cuerpo fuera de foco o en movimiento porque no encaja en la narrativa tradicional/nacional, ya que no se identifica con una concepción limitada de género.

Otra foto textual de García Ramis –*Retrato de infancia con cabras*– presenta un paseo por San Juan para cuestionar otros aspectos de la cultura puertorriqueña. El retrato representa un grupo que luego se desintegra en lo que Hirsch describe como la habilidad de algunas fotos de proyectar lo inexistente y sugerir la imposibilidad del duelo ante la pérdida: "tampoco volverá a haber paseos así de los cuatro en familia" (62). La foto textual ejemplifica la configuración tradicional de la familia patriarcal: un padre, una madre, un hijo y una hija pasean por las ruinas de un castillo colonial en San Juan. No se menciona quién tomó la foto, pero se describe:

> Con el lente más ancho posible, ha sido tomado este retrato que abarca toda la costa norte de la ciudad de San Juan, a lo largo del Boulevard del Valle, con el fuerte de San Cristóbal a la derecha, y enfoca un carro oscuro de los años cuarenta con una familia mirando unas cabras pastar. (García Ramis 60)

Una foto que incluye toda la costa de San Juan, mientras simultáneamente enfoca en una familia es posible en la foto textualizada, que puede ser imaginada, según Perkowska y Mitchell. La ficción de la foto con las cabras silencia la significación histórica del castillo de la colonización española:

> Ahí está el Fuerte San Cristóbal. Macizo, de paredes gruesas, pudo espantar por cuatro centurias a corsarios y militares aventureros pero no puede hacer nada para librarse de las decenas de cabras que pastan a su costado, a su entrada y en torno a las murallas que bajan hacia la barriada La Perla. (García Ramis 60)

Nuevamente los comentarios de la narradora exceden el contenido de la imagen, ya que la foto textual permite este tipo de juego. Ella conoce la familia y el contexto y puede insertar críticas sociales. Una de ellas concierne la escasez de información de los hijos enajenados de la historia nacional. Es decir, se niega la memoria histórica, algo que señala Arcadio Díaz Quiñones sucede cuando bajo el colonialismo, una versión de la historia se sustituye por otra (*La memoria* 79). Por eso "Los niños crecerán creyendo que la Calle Norzagaray se llama La Cuesta de las Cabras" (García Ramis 61). El padre comenta al hijo varón sobre los íconos de la guerra mientras excluye a la niña y la madre calla: "Mi padre le explica a mi hermano detalles sobre los cañones apostados en todas direcciones. Mi madre no me suelta la mano" (García Ramis 61). La conexión entre varones se solidifica por una versión de la historia a la que la hija no tiene acceso, mientras la de madre e hija se mantiene por el contacto corporal y afectivo.

La narradora adulta que crea la foto textual reconoce el énfasis en el cuerpo porque ha aumentado de peso y piensa que "más nunca volveré a ser tan flaca" (García Ramis 62). Ella reta los parámetros tradicionales aceptables del cuerpo femenino identificándose con uno grueso y pesado, aunque con un giro de humor: "Como a la cabrita gorda, no habrá viento que me lleve en volanda" (62). No obstante, la narradora desea salvar la foto del olvido: "Tengo el retrato boca abajo en mi memoria, porque es de la infancia. Y no quiero que se me gaste" (García Ramis 62). Este gesto muestra las contradicciones inmersas en la foto de familia que mantiene el deseo nostálgico de conservar ciertos recuerdos. La foto textualizada expone los secretos para mostrar el lugar secundario que ocupan las mujeres y los efectos del colonialismo. Por eso la foto textual alude a interconexiones entre unos roles de género estereotipados y la condición nacional. No obstante, la narradora desea preservarla demostrando así el poder seductor que mantiene la foto familiar aún con sus contradicciones.

Rosario Ferré y la creación de un álbum propio

La novela de Rosario Ferré *Vecindarios excéntricos* está dividida en capítulos que comienzan con una foto impresa. Algunas intentan ilustrar

la acción o un personaje del capítulo y otras parecen cuestionarla. Sin embargo, me interesa comentar la iniciativa de la protagonista de crear su propio álbum, ya que marca un momento significativo. La narradora tampoco toma fotos, pero casi en el medio de la novela –un relato en primera persona sobre sus recuerdos desde la niñez a la adultez– construye su propio "álbum de la primera infancia" (Ferré 315).[15]

Esta novela narra la saga de las familias Vernet y Rivas de Santillana desde el punto de vista de la hija/narradora. Elvira, la hija y narradora es parte de la clase alta y con poder político en Puerto Rico; su padre llega a ser gobernador, por lo cual algunos aspectos se relacionan con la vida de la escritora. La siguiente escena ocurre luego de que descubre accidentalmente que su madre elaboró un detallado álbum de fotos y recuerdos de la niñez para su hermano mayor. Sin embargo, el álbum de Elvira está en blanco. En una cultura patriarcal, en la que la herencia económica y la esperanza para el futuro se coloca en manos del primogénito varón (con la cooperación de la madre y otras mujeres) la hija ocupa un lugar secundario. El diseño y color del álbum, además de quién toma las fotos, demuestra que las concepciones tradicionales de género se fomentan desde la niñez:

> Mi propio álbum estaba tapizado en seda rosa, con una cigüeña pintada a mano sobre la tapa. El corazón me tembló de anticipación al abrirlo. Pero después de tres o cuatro apuntes –el hospital donde había nacido, el día y la hora– el resto del libro estaba en blanco. No había nada escrito: hasta olía a nuevo. Me sentí como si me hubiera caído del pico de la cigüeña y me precipitara al vacío. (Ferré 316)

Para configurar un texto que documente su propia historia, Elvira recurre a su madre Clarissa para la mayor parte de la información, pero es la hija quien debe llenar los espacios vacíos a través de entrevistas e investigación en archivos familiares:

> Inmediatamente me propuse llenar aquellas páginas. Durante las próximas dos o tres semanas traje loca a Mamá con preguntas como: "¿Cuándo aprendí

[15] Para otros estudios sobre la obra de Ferré ver el artículo de Frances Aparicio y el texto de María Caballero. También ver los trabajos de M.M. Adjarian y Waleska Pino-Ojeda entre otros.

a caminar?", "¿Cuál fue la primera palabra que dije?", "¿Cuándo aprendí a leer?" (Ferré 317)

Mientras la información anecdótica de su desarrollo la tiene la madre en sus recuerdos, las fotos de la niñez –parte indispensable porque visibiliza algunos de estos hechos– son tomadas por el padre: "revisé de arriba abajo los closets buscando fotografías viejas que papá me hubiese tomado de bebé y las pegué al álbum" (Ferré 317). Elvira describe el proceso como paralelo al de nacer: "Cuando terminé [el álbum] estaba tan completo como el de Álvaro. Fue la primera vez que me di a luz a mí misma" (Ferré 317). En este sentido, la narradora se apropia simbólicamente del poder creador que correspondería a su madre. Las fotos tomadas por el padre representan la mirada y el poder patriarcal, pero quien guarda los recuerdos y articula partes de una historia oral y anecdótica es su madre.

En la mayoría de estos ejemplos, un fotógrafo/a anónimo/a o el padre captura con la cámara un momento que las hijas cuestionan para expresar la desconfianza en la fotografía. Aunque ninguna de ellas posee una cámara, eligen, comentan, reestructuran, parodian, guardan, conservan o descartan imágenes que no se imprimen para los lectores y podrían ser inventadas. En el espacio y la imagen de la foto colisionan lo público y lo privado confrontándose problemas de género, raza, clase, política y otros aspectos socioculturales. A través de la foto textual de familia se vislumbran también elementos conflictivos de las relaciones entre madres e hijas. Las imágenes recuperadas del olvido con palabras cuestionan una narrativa que privilegiaba la foto impresa, que hasta entonces había aparecido como única y verdadera, demostrando que hay múltiples maneras de recordar.

FOTOS TEXTUALES EN LA DIÁSPORA: JUDITH ORTIZ COFER

El texto de Judith Ortiz Cofer, *Silent Dancing: A Partial Remembrance of a Puerto Rican Childhood*[16] ofrece una narrativa autobiográfica en su

[16] *Silent Dancing* fue escrito en inglés. No obstante, y para cumplir con medidas de un texto en español, he traducido las citas, que aparecen en inglés al pie de página. La idea de un "recuerdo

mayoría en inglés con palabras integradas en español para evocar su crianza transcultural o diaspórica en Nueva Jersey. El texto incluye varias fotos textuales que ofrecen perspectivas sobre la boda de sus padres, fotos de los hijos tomadas por la madre y de un incidente peligroso en el hogar que se relaciona con la madre y la hija.

Ortiz Cofer nació en Hormigueros en 1952 y se muda cuando adolescente a los Estados Unidos con su familia. Además de profesora de escritura creativa se destacó con varias publicaciones centradas en la identidad diaspórica en inglés con un poco de español. Entre ellas: *The Latin Deli, Silent Dancing* y *An Island like you: Stories from the Barrio*. Murió en el 2016 en Georgia.

La interpretación de la narradora de Ortiz Cofer muestra los límites y a la vez reta las imposiciones de la mirada familiar, como señala Hirsch (11). Algunas de estas imágenes podrían ocupar el álbum de familia o estar enmarcadas para exhibirse, pero otras claramente no. De manera similar a algunas de las que elige la narradora de García Ramis, son fotos que han quedado mal, en las que los sujetos retratados no se ajustan a la imagen que se espera de ellos. Así se demuestra que las fotos repudiadas pueden revelar detalles e información crítica. Estas fotos textuales presentan otra perspectiva de la hija de puertorriqueños en los Estados Unidos cerca de los años cincuenta, y visibilizan la experiencia de estar entre dos culturas, dos idiomas y dos espacios geográficos a través de la integración de narrativa y poesía. Varias de las anécdotas familiares narradas en *Silent Dancing* toman como punto de partida una foto o video que no aparece impreso en el texto. Por ejemplo, "The Black Virgin"[17] describe la foto de boda de sus padres:

> En su foto de bodas mis padres parecen niños disfrazados de adultos. Y lo son. Mi madre no cumplirá los quince años hasta hasta dos semanas después; ella ha tomado prestado un traje de novia de un pariente, una mujer joven y alta que enviudó recientemente de la Guerra de Corea. Por razones sentimentales ellos

parcial" como sugiere el título, alude a la relación entre madre e hija. Para otros estudios sobre la obra de Ortiz Cofer ver los trabajos de Nancy L. Chick y Darlene Pagán entre otros.

[17] El título hace referencia a la virgen negra. Ean Begg en *The Cult of the Black Virgin* relaciona a esta virgen con la sabiduría y con una diosa pagana precristiana. Las vírgenes negras se encargan de la fertilidad y el hogar.

> han escogido no alterar el vestido, y cuelga torpemente en la figura delgada de mi madre. La tiara está torcida en sus rizos gruesos y negros porque se golpeó la cabeza saliendo del carro. En su rostro hay una expresión de ligera de sorpresa y pucheros como si estuviera considerando romper a llorar. (Ortiz Cofer 38)[18]

Esta foto textual se distancia de la foto de bodas tradicional porque no presenta una pareja sonriente sino como niños disfrazados que juegan a casarse. La expresión del rostro de la novia además de la ropa de tamaño grande aluden al matrimonio como una imposición social. Nuevamente reaparece la metáfora de la pieza de ropa que puede marcar o alterar la representación y la experiencia femenina, como en ejemplos ya mencionados.

Marianne Hirsch vincula la pose en la foto de familia con máscaras y performatividad: "Cuando somos fotografiados en el contexto de las convenciones de la foto de familia [...] nos ponemos máscaras [...] nos fabricamos a nosotros mismos de acuerdo a ciertas expectativas y somos fabricados por ellas" (98).[19] La pose, performatividad o máscara esconde historias "de afiliación o conflictos que las convenciones de la foto no muestran" (Hirsch 98). Sin embargo, la joven novia rompe la tradición con la expresión del rostro que descubre inmadurez, la amenaza de la pérdida de control de sus emociones a través del llanto y la tiara fuera de lugar. Por estas razones, esta foto probablemente no se exhibiría en el álbum de bodas. La foto atrapa a la hija; llama su atención —como el punto de enclave de Barthes— porque se desvía de lo tradicional.

La pareja descrita ignora las dificultades que traerá el matrimonio, que la foto textual permite explorar. Por eso las narraciones y poemas de Ortiz Cofer profundizan en dificultades irrepresentables en la foto

[18] "In their wedding photograph my parents look like children dressed in adult costumes. And they are. My mother will not be fifteen years old for two weeks; she has borrowed a wedding dress from a relative, a tall young woman recently widowed by the Korean war. For sentimental reasons they have chosen not to alter the gown, and it hangs awkwardly on my mother's thin frame. The tiara is crooked on her thick black curls because she had bumped her head coming out of the car. On her face is a slightly stunned, pouty expression, as if she were considering bursting into tears" (38).

[19] "When we are photographed in the context of the conventions of family-snapshot photography ... we wear masks, fabricate ourselves according to certain expectations and are fabricated by them" (Hirsch 98).

por las restricciones que impone la mirada familiar. Un ejemplo es la ausencia del padre por su participación en el ejército, sus infidelidades, la nostalgia de la madre. Las observaciones de la hija/narradora de *Silent Dancing* diluyen los bordes entre el espacio público y el familiar (supuestamente privado) al integrar aspectos de la esfera histórica y sociocultural. La mención del traje de bodas heredado de una viuda de Corea implica la inclusión de los vestigios del imperialismo norteamericano en la historia de la familia.[20] Desde una perspectiva de género el traje de boda alude a los conflictos bélicos que marcan las vidas de las mujeres y la foto de bodas es una oportunidad de evidenciarlo. La foto textual permite el comentario de algo invisible en la imagen, pero que será fundamental. No se amolda a su figura porque —como la mencionada guerra— el vestido es ajeno, no está hecho a su medida; le queda grande.

Este ejemplo subraya una preocupación notoria en varias de las descripciones que he analizado en las que la ropa (ya sea el corset o el vestido de bodas en este caso) guarda significaciones reveladoras. La vestimenta identifica la clase social, pero también refleja restricciones impuestas en las mujeres, ya sea de su comportamiento, el control de la natalidad o la silueta. Así, la hija señala que este tipo de foto realiza una función social de vigilancia de la sexualidad. Menciona que el tiempo entre la fecha de la foto y el nacimiento del primer hijo evidencia que la madre no se casó embarazada, revelando otras ansiedades sociales proyectadas en la foto de bodas. Por otro lado, en el poema "Navidad, 1961"/"Christmas, 1961" reside el único ejemplo en el cual la madre es evidentemente la fotógrafa. La hija está vestida de ángel y posa siguiendo sus instrucciones específicas en una escena que ejemplifica la dinámica que trasciende cuando la cámara media entre ellas. Mientras el padre estaba en el ejército hacía falta una narrativa (que la narradora caracteriza como falsa o con la artificialidad de un disfraz) para enviarle a él. La ausencia del padre evidencia nuevamente conflictos bélicos con la connotación de un juego que se inserta en la intimidad familiar. Las flores sangrientas

[20] La guerra de Corea comenzó en 1950 e incluyó la participación de muchos puertorriqueños, como el grupo sesenta y cinco de Infantería.

aluden a varios tipos de violencia implícita en la separación familiar, las guerras y la manipulación de la foto por la madre: "En las fotos impresas/ las flores se desangran en los bordes de mi figura fantasmagórica –un ángel falso sobreimpuesto en un edén falso/tan sospechosos como los fotograbados pintados a mano en los *National Geographics* durante los años de guerra" (Ortiz Cofer 59).[21] La madre manipula la imagen hasta el punto que la hija confunde su mirada con el lente y la luz de la cámara: "Casi me ciega su resplandor [...] bajo mis ojos hacia la cámara de caja que apunta hacia mí,/y en el ojo del lente puedo ver/un pequeño mundo ardiendo" (Ortiz Cofer 59).[22] Marianne Hirsch analiza ejemplos de madres fotógrafas con tendencias hacia la capacidad de herir, marcar la piel o torturar a los hijos como una manera de exponer las presiones sociales que sufren algunas madres (151-187). Similar a la descripción de Ortiz Cofer, Hirsch afirma que "el ojo en calma de la cámara es engañoso"(168).[23] Al ser la madre la fotógrafa, sus miedos, deseos y ansiedades quedan retratados o inscritos en el cuerpo de la hija. A su vez, la hija como espectadora adulta lee tanto estos sentimientos como su propia resistencia aún bajo la artificialidad de la pose. Con distintas lecturas de la misma foto se revela que la perspectiva de la madre y de la hija están entrelazadas especialmente cuando la madre es la fotógrafa.

Entre madre e hija la cámara difícilmente es objetiva, sino un instrumento cargado de emociones (Hirsch 169). Como resultado se dan estas escenas alusivas a la violencia. La perspectiva que intenta amoldar o disfrazar el contenido de la imagen aún con el disgusto de la fotografiada, según la hija, se asemeja a la mirada colonizadora y subjetiva en fotos etnográficas que expresan los prejuicios de fotógrafos extranjeros. La hija identifica en este tipo de foto elementos que resultan irrepresentables en el álbum, ya que contradicen la imagen de una madre "buena". Según este ejemplo, detrás de la cámara la madre puede seleccionar, crear, borrar

[21] "In the exposed print/the flowers will bleed at the edges of my ghostly shape –a fake angel superimposed on a fake Eden/as suspect as the hand-colored photogravures in National Geographics during the war years".
[22] "I am nearly blinded by her radiance (...) I lower my eyes to the box camera aimed at me,/ and in the eye of the lens I can see/ a tiny world burning" (59).
[23] "The calm camera eye is deceptive" (Hirsch 168).

y/o silenciar cuando los fotografiados son sus hijos. Finalmente "The Last Word" es el último cuento de *Silent Dancing* y presenta la discrepancia de perspectivas entre la madre y la hija a través de interpretaciones enfrentadas de una misma foto:

> Tengo mis propias "memorias" de este periodo en mi vida, pero decido hacerle unas cuantas preguntas, de todas formas. Siempre me resulta fascinante escuchar su versión del pasado que compartimos, ver con cuales tonos de pastel va a escoger pintar la tarde veraniega de mi niñez. (Ortiz Cofer 162)[24]

Según la narradora, la madre se asemeja a una artista que colorea los incidentes del pasado ya que debe procurar que los hijos no exhiban marcas corporales como picadas de insectos o de golpes. En cambio, la perspectiva materna debe encajar con la versión más ampliamente aceptada de la maternidad institucionalizada, lo que requiere un proceso de manipulación. Al final, ambas comentan sobre un evento en el que la niña casi se quema en una fogata y la hija señala "Pero no es así como *yo* lo recuerdo" (Ortiz Cofer 163).[25] En la escena la madre tiene el álbum en las manos y —como fotógrafa— tiene el poder de decidir las que se incluyen o se descartan. La hija, por otro lado, domina la narración del texto escrito:

> Sus recuerdos son preciados para ella y aunque acepta mis explicaciones de que lo que yo escribo en mis poemas y cuentos es mayormente el producto de mi imaginación, ella quiere que ciertas cosas que considera verídicas permanezcan sagradas, intactas por mis ficciones. (163)[26]

No obstante, en el poema "Lecciones del pasado"; "Lessons of the Past" la voz poética que representa la perspectiva de la hija retorna a una foto. Con el pelo corto porque se le había quemado, se describe como

[24] "I have my own "memories" about this time in my life, but I decide to ask her a few questions, anyway. It is always fascinating to me to hear her version of the past we shared, to see what shades of pastel she will choose to paint my childhood's summer afternoon" (162).
[25] "But that is not how I remember it" (163).
[26] "Her memories are precious to her and although she accepts my explanations that what I write in my poems and stories is mainly the product of my imagination, she wants certain things she believes are true to remain sacred, untouched by my fictions" (163).

niña asustada (similar a la foto de la portada del libro). La foto representa las consecuencias del deseo por su padre, cuyo regreso añoraba y razón por la cual se cayó en el fuego. Las ausencias paternas hacían a su madre llorar mientras la hija (167) y aprendía a complacerlo. Es decir, la foto textual permite señalar momentos dolorosos en las relaciones paternofiliales que la foto familiar impresa en el álbum prohibe.

Conclusiones

Como sugiere Arcadio Díaz Quiñones, la recuperación y retención de imágenes a través del recuerdo es vital en el marco de la colonización (o de cualquier otro sistema opresivo, como el patriarcado) porque quien ocupa el poder intenta descartar o borrar perspectivas de la historia que se generen desde la oposición de esta relación desigual (79). El objetivo es "negar la memoria histórica, o (...) situarla en un 'afuera'" (*La memoria* 79). En los ejemplos que he analizado, tanto en textos autobiográficos como ficcionales, la hija mira, recuerda y cuenta para recuperar la memoria a partir de la foto textualizada de ellas mismas y/o de su madre. Estas imágenes navegan ideas de género, el cuerpo femenino y la maternidad en el contexto puertorriqueño a través de un lenguaje en el que la voz narrativa incluye elementos más allá de lo que la imagen visual podría representar.

En el texto de Esmeralda Santiago *Cuando era puertorriqueña* la hija/narradora observa y documenta cambios en el cuerpo de su madre a través de un lenguaje visual. Esta estrategia permite que el lector se detenga y mire o imagine a su madre. Aunque en otros momentos ella describe su madre embarazada y enfrascada en labores tradicionalmente asignadas a las mujeres, estas imágenes revelan las complejas transiciones en la isla. Estas admiten las dificultades, modificaciones corporales necesarias para realizar el trabajo dentro y fuera de la casa, la inmigración y experiencias en la diáspora, víctima de humillaciones y prejuicios. Al describir a su madre durante estos cambios Negi resiente las alteraciones que percibe como impuestas y que intentan borrar la silueta de la madre jíbara, la base de su nostalgia. Esta mirada identifica el ámbito sociopolítico interpuesto en espacios supuestamente privados moderando la configuración

corporal, los gestos, el pelo, la vestimenta y hasta la ropa interior. Llama la atención una especie de corset que intenta borrar la evidencia de múltiples embarazos con la cintura ajustada de la madre trabajadora. Negi colabora ayudando a la madre en el ajuste porque madre e hija participan en el proceso de modernización del país, como se evidencia en esta historia.

Observar de cerca a la madre facilita describirla enfrascada en "la brega" que según Díaz Quiñones en el acervo cultural puertorriqueño es una actitud ante la vida, una forma de actuar para sobrevivir (22). Es también una estrategia que "connota abrirse un espacio en una cartografía incierta y hacerle frente a las decisiones con una visión de lo posible y deseable" (*El arte* 22). El autor identifica tal brega en el texto de Ortiz Cofer en donde se ven las "estrategias puestas en práctica por su madre para escapar a las formas de represión familiar y social" (50). De igual manera las descripciones de Negi facilitan que visualicemos a una madre que despliega formas de bregar para amainar dificultades (*El arte* 23) para mostrar que ser madre requiere un tipo de astucia que requiere un cuerpo que se amolda a situaciones imprevistas.

En los ejemplos de Magali García Ramis, Rosario Ferré y Judith Ortiz Cofer, las hijas también observan a sus madres, esta vez con la mediación de la cámara fotográfica. Las narradoras seleccionan e interpretan fotos textuales como jóvenes o adultas para conectar con elementos fuera del marco de la foto convencional. Las fotos textuales, que no están impresas para los lectores y pueden ser inventadas les permiten descubrir fisuras, ausencias e historias que facilitan el cuestionamiento de la mirada familiar. Además, en estas fotos narradas son ellas las que tienen el control de lo que se cuenta.

La narradora de los ejemplos de Magali García Ramis mira y comenta fotos consideradas defectuosas, guardadas en un cartapacio. Además, reconoce los límites de la foto de familia para representar algo que parece imposible pero que revela secretos. Al abarcar la costa de San Juan y simultáneamente acercarse a la familia la foto demuestra que el contexto histórico/político/social determina lo retratado en la imagen debido a las constricciones de la mirada familiar. La foto textual enfoca en las implicaciones de la colonización, pero bajo la configuración de la familia tradicional su madre se retrata en su rol tradicional. La hija

comenta acerca de las restricciones de género e identifica su deseo de explorar alternativas. La foto de la quinceañera narra la decepción con el recuerdo de un encuentro urbano que afirma su resistencia a las normas de género enfocadas en el cuerpo que nuestra cultura exige a las jóvenes. Una foto considerada defectuosa porque los sujetos no posan, sino que están en medio de movimientos interrumpidos, llama la atención sobre las exigencias sociales sobre el cuerpo femenino. La foto textual permite que la hija describa a la madre como colaboradora en esta empresa porque ella también forma parte del sistema patriarcal y clasista. No es casualidad la mención del corset que lleva la joven que intenta seguir esas normas inscritas en un cuerpo grueso. No obstante estas decepciones y la disconformidad que confiesa con su propia cultura, la narradora guarda la foto de la infancia para protegerla del olvido. Así demuestra la seducción indiscutible de la mirada familiar, aún en fotos no convencionales que revelan aspectos controversiales o dolorosos.

La narradora del texto de Rosario Ferré *Vecindarios excéntricos* es la única que tiene el poder y el privilegio —por el que también tiene que luchar— de crear su propio álbum de la infancia. Factores de clase y raza funcionan a su favor para darle esa oportunidad. El gesto de compilar el álbum contribuye en la construcción de una versión de sí misma que cuenta con la narrativa anecdótica materna, centrada en la oralidad y lo visual o las fotos tomadas por el padre. Sin embargo, Elvira construye su álbum siguiendo el modelo del de su hermano; contestando las preguntas tradicionales, llenando los espacios en blanco decretados en ese contexto y así afirma el poder de la mirada familiar aún bajo el privilegio de la autocreación.

La hija/narradora de *Silent Dancing* critica las imposiciones familiares/sociales en la mujer, desplegadas en otra foto textualizada: la foto de boda de su madre. Por eso comenta que la foto de la novia es instrumento de la vigilancia social sobre la sexualidad femenina. Además, la hija describe en un poema la foto que su madre le tomó a ella cuando niña para delatar su participación en la elaboración de una narrativa falsa. Esta narrativa intenta documentar la vida familiar a través de una performatividad obligatoria que proyecta una narrativa feliz desde la diáspora. Las diferencias entre madre e hija articuladas en dos versiones

diferentes de una misma foto revelan las tensiones inherentes a estas relaciones: la de la madre y la hija por un lado, y la de la representación visual y la escritura por el otro. En la foto de familia siempre habrá más de una lectura, más de una mirada que converge en su superficie. Pero la foto textual que describen estas narradoras tiene menos espacio para otras interpretaciones porque los lectores no podemos ver e interpretar la foto.

La madre funciona como espejo frente al cual se identifican o no las hijas/narradoras, elemento esencial para la construcción de su subjetividad. Debido a esto, la(s) historia(s) de la madre/isla no puede(n) olvidarse, ya que está(n) siendo recordada(s) y documentadas por las hijas.

Las fotos textuales, a diferencia de una foto impresa permiten a las hijas/narradoras explicar a sus madres más allá de las convenciones y simultáneamente navegar los bordes del álbum familiar. Como señalan Perkowska y Mitchell, esta estrategia literaria activa a los lectores, quienes tienen que imaginar o visualizar afirmando el poder de lo visual en la literatura. Además, a través de una foto textualizada la hija puede remover a la madre del álbum convencional y representarla como parte de una historia más amplia. La textualidad señala las limitaciones que la foto familiar ofrece para las mujeres ya que en el álbum convencional y en las fotos representativas como la boda, los quince años y de los hijos por ejemplo, a las mujeres se representan bajo las limitaciones asignadas por su género. Si según Marcela Lagarde la maternidad es un tipo de cautiverio para las mujeres (376-381) que les impide protagonizar la historia y limita su libertad, la foto textual ofrece la oportunidad de despegar la madre de su rol de encargada de los cuidados de los demás en la medida en que se presenta una relación de adultos (Lagarde 255). La mayoría de estas fotos textuales demuestran que lo que las hijas ven en sus madres va más allá de los cuidados, de la cocina y otras labores domésticas. La foto textual permite a las hijas separar a la madre de la superficie inmóvil de la foto de familia. De esta forma las hijas muestran su desconfianza en la imagen retratada y en la homogeneización de la historia contenida en el álbum convencional.

Capítulo IV

Mater/moder/nidades: transformaciones nación/corporales según dibujos, pinturas, grabados y fotografías

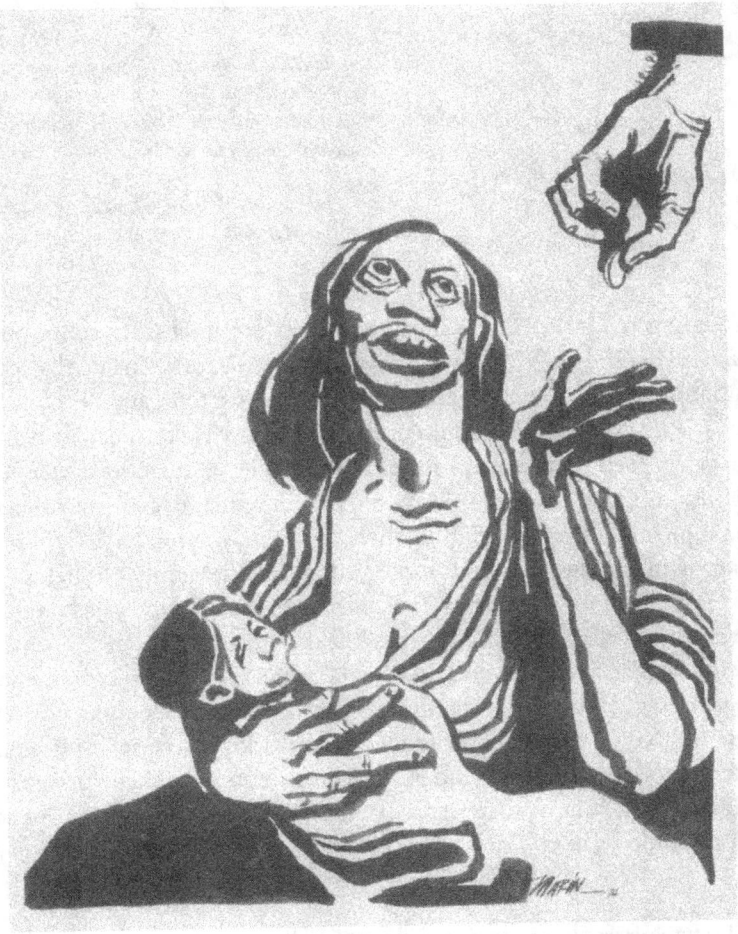

Fig. 4.1. Augusto Marín; *Amamantados;1954*; Colección privada, lápiz sobre papel. Cortesía Fundación de las Artes Augusto Marín e Ivelisse Marín.

> "*El cuerpo femenino se consideraba capaz de dar a luz sin intervención y se asumía que podía aguantar ciertas dificultades, con los resultados del parto finalmente en manos de Dios o de la naturaleza*".[1]
> —Isabel M. Córdova, *Pushing in Silence: Modernizing Puerto Rico and the Medicalization of Childbirth*.

> "*En aquellas noches me forjé la idea de que yo era una madre débil, incapaz de soportar con estoicismo la falta de sueño [...] yo era floja y no podía soportar las malas noches con serenidad [...]*"
> —Carolina del Olmo, *¿Dónde está mi tribu? Maternidad y crianza en una sociedad individualista*.

Augusto Marín (1921-2011) realizó el dibujo a tinta sobre papel *Amamantados* en 1954 mientras residía en Nueva York. En aquella época el ámbito político social de Puerto Rico estaba tan cargado como el mensaje de esta obra. El dibujo utiliza las líneas y el contraste de blanco y negro para configurar una imagen elocuente de la situación isleña. Una madre simbólica es caricaturizada mientras amamanta su bebé y alcanza una moneda de una mano masculina, anónima y con manga larga, que se aproxima desde arriba en la esquina derecha. Elementos como los ojos desorbitados, la boca abierta con un par de dientes que se asoman, la nariz chata media desfigurada, unas líneas arrugadas en el pecho, el seno flácido, la mano doblada y abierta con la palma oscurecida componen un sujeto desagradable que acepta una limosna de un ente en una posición superior. No obstante, quizás lo más perturbador es lo que implica para el/la espectador/a puertorriqueño/a acerca de su dependencia, pobreza y desigualdad. En la perspectiva de Marín estos rasgos identitarios son sinónimo de fealdad.

[1] "The female body was considered capable of birth without intervention and was assumed to be able to withstand some hardship, with birth outcomes ultimately in the hands of God or nature" (48).

Este capítulo indaga sobre cómo la modernización transformó los cuerpos de las madres puertorriqueñas para mediados del siglo XX y cómo los cuerpos maternos a su vez fueron instrumentales para la modernización en Puerto Rico. Demuestro como se visibilizan esos cambios a través de ejemplos de artes visuales como dibujo, pintura, grabado y fotografía. De la mano de estos productos culturales es posible reimaginar a la madre como un personaje que tradicionalmente ha sido marginal en la narrativa histórica pero que resulta central en el desarrollo y representación de nuestra identidad.

Para analizar estas transformaciones isleño-maternas considero la concepción de una madre fuerte capaz de tolerar el parto, que era la predominante a mediados del siglo XX según describe Isabel M. Córdova. No obstante, según el sentimiento descrito por la española Carolina Del Olmo en el epígrafe, luego de un periodo de industrialización, la madre puede llegar a imaginarse incapaz, débil e inadecuada.[2] La identificación de estos dos extremos facilita visualizar las transformaciones que transparentan las siguientes obras; estas revelan madres que ilustran y cuestionan acontecimientos nacionales o inmersas en procesos privados de autogestión que prometen cambios sociales. En ambas instancias, lo público y privado se diluye en el cuerpo materno. Los siguientes ejemplos de dibujos de Augusto Marín, un cartel de Antonio Martorell, una pintura de Rafael Tufiño y otra de Daniel Lind-Ramos, además de fotografías de Jack Delano y de Teresa Canino, visibilizan cambios en la concepción de este cuerpo a partir del siglo XX en Puerto Rico.

Aproximadamente entre las décadas de 1940 y 1970 –en las cuales "dan a luz" la mayoría de ejemplos de dibujo, fotografía, grabado y pintura de las primeras secciones de este capítulo– Puerto Rico sufrió múltiples y profundos cambios. El afán de modernización alteró la vida del hogar en maneras visibles e invisibles. El estímulo a la industrialización y el impulso a la emigración bajo la relación con los Estados Unidos,

[2] Carolina Del Olmo reflexiona sobre el proverbio africano que señala que hace falta una tribu para criar y examina los efectos de la disolución de las redes sociales que apoyaban el trabajo materno. Del Olmo compara manuales de crianza y observa que como resultado de la modernización/industrialización surgen nuevas prácticas que dejan a la madre sola.

el Estado Libre Asociado o el ELA (creado en 1952) influyeron en las maternidades en términos de cómo, cuánto, dónde parir, cómo criar los hijos e identificaron las mejores maneras de hacerlo. Se fomentó que el modelo de una familia pequeña permitiría una mejor distribución de las ganancias materiales y un consumo de bienes más equitativo, pero esto se cernía sobre ideas que –como ya vimos desde el 98– algunas familias y maternidades requerían modificaciones. Aunque las transformaciones se visibilizaron principalmente en áreas públicas como calles, hospitales y nuevas urbanizaciones por ejemplo, cambiaron también la intimidad familiar. Se transformaron simultáneamente la infraestructura isleña, los cuerpos maternos y nuestras ideas sobre ellos. Por ejemplo, a partir de los años cuarenta, entidades estatales y nacionales determinaron limitar el número de hijos. Las mujeres se consideraban amenazantes pero necesarias para el proyecto nacional, por lo que se incitó el control de la natalidad y las esterilizaciones masivas.[3] Una de cada tres puertorriqueñas en edad reproductiva fue esterilizada entre 1937 a 1965, algunas sin suficiente información y otras deseando limitar los hijos, según Iris López. La cirugía se tornó tan común que se conoce como "la operación". La amenaza de la sobrepoblación se difundió con el objetivo de controlar la reproducción y emprender la búsqueda del anhelado progreso.[4]

El ambiente de las transformaciones maternas

Las historiadoras Eileen Suárez Findlay y María de F. Barceló Miller coinciden en que el gobernador Luis Muñoz Marín incluyó a las mujeres como parte de su proyecto como colaboradoras, ayudantes, madres, hijas hermanas o esposas.[5] Barceló Miller analiza ejemplos de discursos

[3] Iris López demuestra que no todas fueron víctimas de las esterilizaciones (como sugiere el documental *La operación* de Ana María García) y que muchas madres/mujeres pobres decidieron esterilizarse. La etnografía y las entrevistas orales narran historias que escapan los informes estadísticos. Ver su texto para estos datos.
[4] Para más información sobre estos procesos ver los trabajos de Laura Briggs e Iris López.
[5] Barceló Miller analiza discursos que incluyen los años 1940, 1948, la ley 600 y el mensaje a la legislatura en 1954, por ejemplo (41-51). Señala "interlocutoras"(52) como doña Felisa Rincón de Gautier (primera alcaldesa de San Juan) y doña Inés María Mendoza (su segunda esposa).

del líder a partir de las elecciones de 1940 e identifica la participación e inclusión femenina manteniéndola en un lugar tradicional y secundario (41). Las mujeres del campo recibieron atención en los discursos de Muñoz Marín, descritas como madres sacrificadas y encargadas de las tareas del hogar porque en la visión del líder, el espacio público y de la política pertenecía a los hombres: "esta participación está subordinada al proyecto mayor masculino" (Barceló Miller 43). En las elecciones del 1948 las madres debían elegir al gobernador para asegurar mejor salud y cuidado para sus hijos, subrayando que ellas eran las principales encargadas de los niños (Barceló Miller 44). El discurso muñocista las identifica solas, enfrentado la maternidad y las dificultades de la pobreza, la enfermedad y la falta de recursos (Barceló Miller 47). Según Barceló Miller la propuesta modernizadora mantenía una jerarquía de género (48); que prometía rescatar a las madres bajo la condición de transformar sus cuerpos.

Eileen Suárez Findlay realizó un análisis transnacional y de género de la migración de los años cincuenta que profundiza en los conflictos que enfrentaron agricultores puertorriqueños en los campos de Michigan. El texto incluye ejemplos de fotografía que visibilizan la labor de las mujeres como colaboradoras y trabajadoras.[6] Aun trabajando en fábricas, las labores de las mujeres estaban subordinadas bajo una concepción tradicional de género. Durante esta época, la imagen del jíbaro o campesino blanco se convirtió en ícono del Partido Popular Democrático y de la nación.[7] Aunque la mayoría de las representaciones de jíbaros visibilizan a un hombre, las mujeres compartieron los problemas en sus comunidades.

Isabel Córdova analiza consecuencias de la modernización relacionadas con el parto. La historiadora señala que para fines de1940 un

Me llamó la atención que en sus *Memorias*, Muñoz alaba a su padre y su labor política pero no menciona a su madre hasta más adelante, quizás en concordancia con su parecer público.

[6] Suárez Findlay comenta fotos publicadas en el periódico *El Mundo, El Imparcial*, la revista *Life* y otras de Louise Rosskam que evidencian la domesticidad, el énfasis en la familia nuclear y el trabajo de las mujeres como pilares del progreso que patrocinaba el gobierno.

[7] Algunos ejemplos de pintura que representan jíbaros son *El pan nuestro* de Ramón Frade, *Jíbaro negro* de Oscar Colón Delgado y el gradabo en linóleo de Rafael Tufiño *Cortador de caña*. Carlos Irizarry interpreta el jíbaro de Frade en la pintura *La transculturación del puertorriqueño*.

90% de las madres campesinas paría en sus hogares con parteras pero para 1967 más del 90% de los partos ocurrían en un hospital (10). Durante los años cuarenta una maternidad con la capacidad de enfrentar dificultades asumía que la mujer/madre podría sobrellevar el proceso "natural" del parto (Córdova 48) pero esto cambió rápidamente. Similarmente la lactancia casi desaparece al sustituirse por la fórmula (135). Como se verá, algunas transformaciones isleñas/maternas se revelan y otras se ocultan en las siguientes producciones culturales.

Dos dibujos de Augusto Marín

El drama sociopolítico en la isla a mediados de siglo XX estuvo presente en el trabajo de fotógrafos, artistas gráficos, pintores y dibujantes. Marimar Benítez describe la década del cincuenta como una de afirmación y reacción; cuando se sientan las bases del arte moderno en la isla (115). Muñoz Marín apoyó programas de alfabetización y salud que se valieron de las artes visuales para promocionar variedad de actividades y mensajes educativos en los que se revelan las prioridades de programas gubernamentales y artistas, como la DIVEDCO y el CAP (116-127).[8] La generación del 50 tuvo el objetivo de "desarrollar un arte de identificación nacional, que exalte y afirme lo puertorriqueño" (Benítez 120). Este empuje por identificar lo autóctono crea un marco contextual para las imágenes visuales. Las estampas de la gente, las costumbres, los paisajes, la letra y música típica puertorriqueña son algunos ejemplos. Además, muchos artistas han denunciado la injusticia social que implica el colonalismo. La producción de esta generación es testimonio incuestionable del amplio talento puertorriqueño desplegado en una diversidad de medios y estilos que merece ser visto y estudiado una y otra vez.

[8] La DIVEDCO o División de Educación a la Comunidad fue una entidad a través de la cual se produjeron cientos de carteles, libros, folletos y películas. Además, el taller de gráfica del maestro Lorenzo Homar fue un centro de contacto para muchos artistas, entre ellos José Alicea, Rafael Tufiño y Antonio Martorell. El CAP o Centro de Arte Puertorriqueño fue un espacio para reuniones, talleres, cursos y exposiciones de arte. Ver textos de Marimar Benítez, Teresa Tió e Hilda Lloréns para más información.

Augusto Marín nació en San Juan en 1921 y es uno de los pintores más detacados de la segunda mitad del siglo XX. Estudió en Puerto Rico, Estados Unidos, Holanda y se destacó como pintor, dibujante, grabador, escultor y muralista con exposiciones internacionales. El dibujo *Amamantados* (fig. 4.1) resuena en el contexto político en el cual lo contextualiza Rubén Alejandro Moreira quien compiló la vida y obra del artista. En los cincuenta Marín "crea sus primeros dibujos críticos plasmando la pobreza, el hambre, la desigualdad y la injusticia" (Moreira 26). Moreira nos recuerda que en el 1954 –año en el que Marín produce este dibujo– es cuando el grupo de nacionalistas liderados por Lolita Lebrón tirotea el Congreso de Washington D.C. para llamar la atención sobre la situación colonial. En este contexto Moreira ubica el estilo que describe como expresionista de *Amamantados* y su crítica al colonialismo estadounidense (26-27). Para elaborar tal crítica Marín delinea el carácter de la madre desviándose de las cualidades tradicionalmente admiradas en la cultura puertorriqueña.

Una madre con tres hijos aparece en el dibujo a lápiz de Augusto Marín *Clinic No. 2*, de 1957. La ausencia de una gama de color intensa (un aspecto distintivo de la obra de Marín) llama la atención al uso de las líneas que contornean las figuras representadas en blanco, negro y tonos de gris. La sobriedad de la escena sugiere la penuria que se vivió en la isla durante aquellos y los predecedentes años. Sin embargo, la escena representa la pobreza de manera distinta a la de *Amamantados*. La madre es la figura central que observa a su bebé envuelto en sábanas y dormido. El deducido sacrificio de la madre, la soledad ante la miseria, la pose con la mirada absorta en el hijo y la cruz en su cuello aluden a la devoción materna y a la Virgen María.

La madre sacrificada, enfocada en el hijo remite a la figura de la Virgen. La mirada en el hijo/a dormido (muerto en el caso de Jesús) indica su completa atención, su razón de ser. Este modelo es el más arraigado en Puerto Rico, aunque la escritora Magali García Ramis ya ha estipulado que algunas *No queremos a la Virgen* porque no podemos identificarnos con la representación de un "ser sufrido, secundario, casero" (67). Este inflexible arquetipo de la maternidad para Ramis no es válido; resulta imposible de cumplir ya que pretende controlar a la mujer proponiendo

Fig. 4.2. Augusto Marín; *Clinic No. 2*; 1957; Colección privada, lápiz sobre papel. Cortesía Fundación de las Artes Augusto Marín e Ivelisse Marín.

la pasividad, silencio, virginidad y la familia "perfecta" (67). La escritora señala que esta imagen no nos funciona, mientras Marín alude a ella para invitarnos a considerar la opresión de las madres reales.[9]

[9] La composición y tema de este dibujo asemeja a la afamada foto *Migrant Mother* de Dorothea Lange de 1936, aunque en el contexto estadounidense. Dorotea Lange (1895-1965) fue fotógrafa de la FSA o Farm Security Administration en los EE.UU. La imagen de Florence Owens Thompson con sus hijos se convirtió en ícono de la depresión económica.

En el dibujo de Marín, la madre de rostro enjuto observa su bebé y los niños a su lado miran al/la espectador/a. Esa mirada alude quizás a una maternidad más centrada en los hijos que en sí misma o sus posibles dificultades económicas; pero sugiere que los proyectos de modernización debían considerar a las madres pobres y a sus hijos. El letrero de la clínica y la seriedad de los niños apuntan a posibles necesidades de salud. Mientras las madres oprimidas no abandonen a sus hijos, son admiradas porque ejercen el sacrificio mariano. Sin embargo, contradictoriamente, las madres jíbaras se beneficiarían del proyecto modernizador que las alejaría del ejercicio de la maternidad para dirigirlas a otros menesteres y al trabajo fuera del hogar. ¿Quién cuidará/alimentará de este bebé si yo salgo a trabajar? Parece preguntarse la madre, ubicada en la frontera entre la industrialización y el tercermundismo. El título *Clinic No. 2* alude a conexiones entre la salud y la maternidad, la influencia de los Estados Unidos con el uso del inglés y visibiliza el sacrificio de las madres pobres necesario para adelantar el proyecto nacional.

De jíbaras a consumidoras: madres en las fotos de Jack Delano

> *"Cuando tomaba una cámara en mis manos, sabía que quería tomar una fotografía bien balanceada, con un tema, tú sabes, pero quería que la gente entendiera lo que sentía aquella mujer cargando a su hijo, sin lo suficiente para comer".*[10] –Louisse Rosskam, Secondat Blog.

La foto de Jack Delano *Familia de un trabajador agrícola en Barceloneta* de 1941 incluida en *Puerto Rico mío: cuatro décadas de cambio* (145) muestra al clan frente a lo que probablemente es su casa. En un gesto similar al de Augusto Marín en *Clinic No. 2*, todos los niños posan (excepto el que está en brazos) mirando al fotógrafo mientras la madre observa al bebé que carga. La fisionomía de los niños blancos y delgados

[10] "Louise Rosskam". *Secondat Blog*, diciembre de 2010, <secondat.blogspot.com/2010/12/louise-rosskam.html>. "When I got a camera into my hands, I know that I wanted to take a nicely balanced picture, with a theme, you know, but I wanted people to understand what that woman holding her child, without enough to eat, felt." –Louise Rosskam, "Photography".

es también similar al dibujo de Marín. La pobreza es evidente en la pared despintada, la ropa sencilla, sucia y raída, la delgadez de los cuerpos, los rostros serios. La miseria contrasta con la abundante cantidad de niños. En los años cuarenta, Puerto Rico se convierte nuevamente (otro momento fue el '98) en foco de atención para fotógrafos extranjeros. La *Farm Security Administration* bajo la dirección de Roy Stryker contrató a Jack Delano, Charles E. Rotkin, Louisse y Edwin Rosskam para documentar aspectos relacionados inicialmente con la vida rural.[11] La cita de Louisse Roskam en el epígrafe expresa el deseo de capturar una imagen bien pensada que revele los sentimientos y las dificultades de una madre pobre. Este comentario demuestra que para los fotógrafos la maternidad era un tema eficaz para ilustrar problemas sociales, en la medida en que transmitiera los sentimientos de la mujer retratada.

Delano nació en Ucrania en 1914 y murió en Puerto Rico en 1997.[11] Cuando tenía nueve años, emigró a Filadelfia donde luego estudió arte y música. Se destacó en la fotografía, la música, la radio, el cine y la televisión. Su esposa, Irene Delano se distinguió en las artes gráficas, dejando un legado que merece más reconocimiento. En su autobiografía *Photographic Memories* Jack Delano cuenta que desconocía la ubicación de la isla y tuvo que localizarla en un mapa (70). No obstante, tras su primer vistazo al desembarcar del S.S.Coamo describe una escena dinámica, alegre y colorida de niños lanzándose al agua, vendedores de piraguas, gente abrazando, besándose y hablando español en un paisaje impresionante: "en el horizonte, la cordillera central se perfilaba contra el cielo azul profundo y despejado. (...) Me quedé contemplando la vista y pensé: "¡Vaya! ¡Así que esto es Puerto Rico!"(Delano 71).[12] Su

[11] Jack Delano (1914-1997) fue a la isla como fotógrafo en los cuarenta y en 1979 con una beca del National Endowment for the Humanities. El resultado fue la exhibición *Contrastes* en 1982 en la Universidad de Puerto Rico. *Puerto Rico Mío* es un texto bilingüe; una comparación visual de esas décadas. Ver *Photographic Memories* para una reflexión de Delano y el texto de Yolanda Martínez San-Miguel para un análisis.

[12] "...on the horizon, the central mountain range stood silhouetted against the cloudless, deep blue sky. (...) I stood staring at the view and thinking, 'Wow! So this is Puerto Rico!'" (Delano 15). Al comparar esta descripción con la de Hamm en 1898 (capítulo dos) se revela que la de Hamm está marcada por la diferencia. Delano se asombra en un paisaje dinámico y ve gente que le inspira admiración e intriga.

Maternidades puertorriqueñas

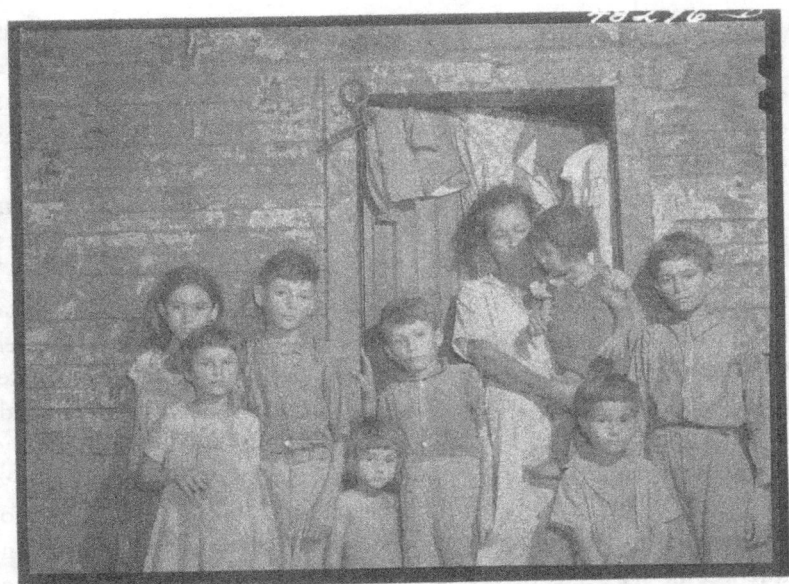

Fig. 4.3 Jack Delano; "Family of a farm laborer in Barceloneta/Familia de un trabajador agrícola en Barceloneta"; 1941; *Puerto Rico Mío: Cuatro décadas de cambio*; Smithsonian Institution Press; 1990. p. 145, fotografía. Cortesía Biblioteca del Congreso de Estados Unidos, Washington, D.C. LC-USF34-048296-D LOT2345

descripción subraya el atractivo en las siluetas, los colores, la luz del sol y la gente. Más adelante, describe la maternidad en el contexto de la pobreza y precariedad, como explotación:

> De mi larga e íntima relación con Irene como amante esposo y compañero de trabajo, aprendí a admirar y apreciar las cualidades especiales de las mujeres y su habilidad para desempeñarse al mismo nivel que los hombres. Mi compasión va hacia ellas cuando son explotadas. Incluso la vista de una madre joven andando con dificultad por el camino rural donde yo vivo, cargando un bebé en sus brazos y empujando otro en el cochecito, con otro más halando de su falda, me hace sentir que debería detener el carro y ofrecerle un paseo pero, por supuesto, uno no puede hacer eso en estos tiempos. (Delano, *Photographic Memories*, 33)[13]

[13] "From my long and intimate relationship with Irene as a loving husband and working partner, I learned to admire and appreciate the special qualities of women and their ability to perform on an equal level with men. My sympathy goes out to them when they are exploited. Even the sight of a young mother trudging along the country road where I live, carrying a baby in her arms

Esta cita sugiere que Delano aprendió a apreciar el trabajo de las mujeres gracias a su esposa Irene, pero al observar madres pobres reconoce que el contexto social define la maternidad. Las posibles historias de las que aparecen en la figura 4.3 asemejan a las que cuentan sus experiencias en el texto de Iris López.[14] Las entrevistadas por López describen el trabajo duro en el campo junto a sus hijos que conllevaba: "...sembrar guineos, batatas, y cortar leña. Planchábamos con planchas enormes calentadas con carbón; cocinábamos con leña y lavábamos ropa en el río" (21). No obstante, la figura 4.4 "Madre e hija ..." (Delano 92) presenta una jíbara feliz, cargando una niña en brazos. No hay espacio para el sufrimiento, el hambre, dolor o cansancio. Sin embargo, la relación de madre e hija en el contexto de la industria azucarera alude a la fragilidad de cuerpos delicados en el contexto de los cambios que se avecinaban y que lo transformarían. Susan Sontag puntualiza que a los profesionales y a los ricos usualmente se les fotografía adentro, sin la necesidad de otro apoyo visual que identifique su clase social pero los trabajadores aparecen afuera como si carecieran de una identidad separada (61). Según Sontag el proyecto de fotografía documental de la FSA tuvo como objetivo dignificar la pobreza y a la gente en áreas rurales para convencer a la clase media de su valor (62). Además, al ubicar la maternidad jíbara al lado de la una foto de clase media en los ochenta en *Puerto Rico Mío*, Delano reta al observador a trazar las diferencias o contrastes entre ambas.

Las fotos del texto de Delano (en una página la de los cuarentas y en otra la de los ochenta, generalmente) aparecen lado a lado, como en un álbum de fotos, en páginas que exhortan al espectador a comparar imágenes, décadas, facetas de la vida en Puerto Rico. La mayoría de las fotos siguen un orden cronológico, con las de los cuarenta a la izquierda y las de los ochenta a la derecha, pero a veces cambia el orden, cuestionando los avances entre décadas. Es posible imaginar este libro

and pushing another child in a stroller, with still another tugging at her skirt, makes me feel that I should stop the car and offer to give her a ride but, of course, one can't do that nowadays" (33).

[14] La antropóloga Iris López entrevistó a puertorriqueñas nacidas en los años veinte y treinta sobre sus experiencias sobre la maternidad y el control de la natalidad. Ver su texto para más información.

como un álbum de fotos de la nación, por las resonancias con el álbum de familia. Las fotos (casi siempre) presentan un orden cronológico de sujetos y acontecimientos representativos, emblemáticos de la historia personal y nacional: reuniones de trabajadores, fiestas y juegos; la vida común. Sin embargo, incluye también elementos que el álbum tradicional no incluiría, como expresiones de dolor en entierros, la pobreza y gente llorando. Para considerar la perspectiva de Hirsch y Kuhn acerca de conexiones entre el álbum familiar y nacional, hay que escudriñar en otros aspectos.

Yolanda Martínez-San Miguel analizó cuatro pares de fotos de Jack Delano identificando el intento de representar una identidad o subjetividad puertorriqueña colectiva (53). Su análisis describe un movimiento doble; por un lado el "juicio nostálgico" (80) del pasado y por el otro la conceptualización del "impulso progresista lineal"(Martínez San-Miguel 79). Ambos movimientos pueden observarse en pares de fotos en las que se "incluye una mirada laudatoria, pero a la vez ambivalente, ante los beneficios producidos por el proceso de industrialización" (Martínez-San Miguel 70). Esta perspectiva se revela también en las fotos de las madres.

A partir del siglo XIX la casa aparece frecuentemente en la fotografía como signo de clase social y del lugar apropiado de las mujeres. Sin embargo, en la figura 4.4 la madre está afuera con el cielo y el campo de trasfondo sugiriendo vulnerabilidad en unos cuerpos delicados que simultáneamente evocan libertad, felicidad y orgullo. "Madre e hija..." alude a que en los años cuarenta tenían una relación más cercana que en décadas posteriores a pesar de que la madre suministra la crianza con grandes sacrificios. Ella no mira la cámara, sino que toda su atención recae en su hija mientras sonríe y posa como si llevara un trofeo. Simultáneamente revela y esconde que las madres estaban siendo consumidas por la maternidad. En los ochenta (fig. 4.5) madre e hija posan adentro de la casa de cemento, entre muebles, marcos de puertas y espejos que anuncian la modernidad y una sociedad de consumo, sin tocarse. Esto sugiere que los cambios entre décadas transformaron los cuerpos y las relaciones personales.

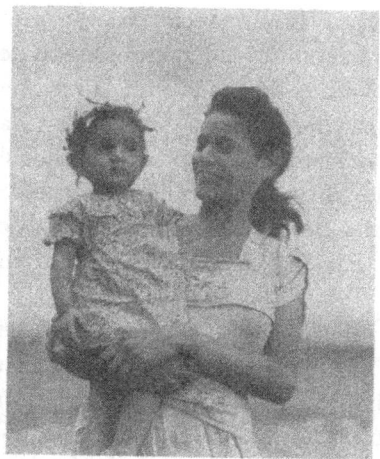
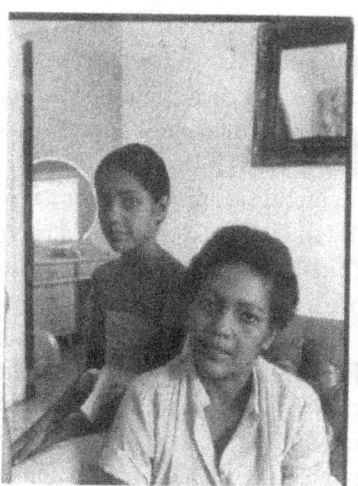

Fig. 4.4. "Mother and daughter who lived in one of the company houses on a sugar plantation near Lajas/Madre e hija que vivían en una de las casas de la compañía azucarera en una hacienda cerca de Lajas"; 1946; *Puerto Rico Mío: cuatro décadas de cambio*; Smithsonian Institution Press; 1990, p. 92, fotografía. Cortesía Instituto de Cultura Puertorriqueña-Archivo General de Puerto Rico, San Juan. Negativo X2888

Fig. 4.5. Jack Delano; *"Wife and daughter of an employee of the oil company in Yabucoa/Esposa e hija de un empleado de la compañía petrolera de Yabucoa"*; 1980; *Puerto Rico Mío: cuatro décadas de cambio*; Smithsonian Institution Press; 1990, p. 93, fotografía. Cortesía Pablo Delano y Colección de manuscritos y libros raros de la Biblioteca de Columbia University, N.Y.

Los rostros y gestos cobran importancia en *Puerto Rico mío* porque Delano individualiza frecuentemente sus sujetos a través de "close-ups" o tomas de cerca. El fotógrafo se acerca a las personas, entra a las casas, las cocinas, los comedores, las habitaciones; a espacios personales y privados. Además el lugar desde el cual toma la foto también es revelador. En la foto de los años cuarenta (fig 4.4) la cámara se ubica más abajo de la mirada de la mujer, y monumentaliza la jíbara mientras en los ochenta hay una posición nivelada. En la figura 4.5 la mujer negra y su hija miran a la cámara con seriedad o quizás tristeza, a diferencia de la imagen anterior. La diferencia racial es otro cambio evidente en un movimiento opuesto al que se anunciaba a raíz del '98 cuando se aseguraba que ocurriría un blanqueamiento poblacional.

En *Puerto Rico mío* las mujeres de los años cuarenta aparecen más frecuentemente en espacios tradicionalmente relacionados con su género (frente a la casa, en la cocina, sala, cuarto/habitación). En los ochenta se ubican también en universidades, oficinas, farmacéuticas, supermercados

y otros negocios. A tono con los cambios entre décadas, la madre lleva un vestido en los cuarenta pero en los ochenta bien podría estar llevando pantalones con esa camisa. No obstante, en las fotos 4.4 y 4.5 el título cambia de "Madre e hija..." a "Esposa e hija..." sugiriendo que a pesar de los avances feministas y el acceso a espacios anteriormente vedados, el sistema patriarcal define a la mujer en relación a la maternidad y el matrimonio heterosexual. Por otro lado, se sustenta la visión que identificaba las mujeres como colaboradoras y compañeras.

A través de *Puerto Rico Mío* se idealizan ciertas costumbres, como la cena familiar (Martínez San-Miguel 80). Sin embargo, el siguiente par de fotos (fig. 4.6 y 4.7) usa ese momento en familia para cuestionar lo que implica la salida del hogar, la americanización y una configuración familiar distinta. No está claro si el grupo retratado en los ochenta (donde hay tres adultos) comparte una relación biológica, pero la ubicación al lado de la foto de familia de los cuarenta los enmarca en el contexto de la cena familiar y permite esta lectura.

El contraste entre ambas fotos revela que las madres mantienen un lugar relacionado a la comida aún con los ajustes entre décadas. La modernización no liberó completamente a las madres de su supuesta obligación de cocinar y cuidar porque no incluyó un cuestionamiento profundo de esos roles. Lagarde explica que quizás debido a la capacidad de amamantar surge "la percepción cultural de que la comida es una extensión del cuerpo de la mujer" e incluye "hasta los guisados cotidianos" (Lagarde 381) porque la división sexual del trabajo le asigna ese rol. La foto de 1980 sugiere que si la madre se envuelve en nuevas costumbres (como fumar, distraerse, llevar rolos) mientras el grupo se aleja de espacios ordenados como el comedor de la casa, la resultante configuración familiar resulta ambigua y desconcertante.

Las fotos de Delano visibilizan transformaciones corporales maternas con implicaciones nacionales y viceversa. En la foto de los años cuarenta "Cena de la familia..." (fig. 4.6) la delgada madre jíbara lleva un vestido sencillo y ni siquiera se sienta para comer insinuando que está dedicada a los cuidados de otros, a través de la comida. Los hijos visten sencillamente; están sucios y despeinados. El quinqué atestigua la ausencia de electricidad y progreso. La fiambrera apunta a la ausencia

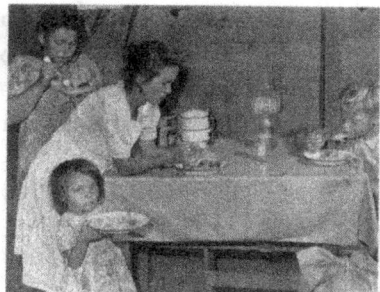

Fig. 4.6. Jack Delano; "Supper at a home of a farm laborer in Lajas/Cena de la familia de un trabajador agrícola en Lajas"; 1946; *Puerto Rico Mío: cuatro décadas de cambio*; Smithsonian Institution Press; 1990, p. 138, fotografía. Cortesía Instituto de Cultura Puertorriqueña-Archivo General de Puerto Rico, San Juan. Negativo X2938

Fig. 4.7. Jack Delano; "*Spectators at a carnival in Ponce/ Espectadores en un carnaval en Ponce*"; 1980; *Puerto Rico Mío: cuatro décadas de cambio*; Smithsonian Institution Press; 1990, p. 139, fotografía. Cortesía Pablo Delano y Colección de libros raros de la Biblioteca de Columbia University, N.Y.

del padre –posible destinatario de esa comida como era costumbre en el campo– pero es una extensión simbólica de la madre, la encargada de alimentar (Lagarde 381). Dos niños comen y una niña en el primer plano muestra su plato mirando a la cámara. Su gesto sugiere que el fotógrafo interrumpió un momento de intimidad familiar.

La foto de los ochentas marca diferencias significativas en el cuerpo, la pose y la mirada de los individuos. En "Espectadores en un carnaval de Ponce" (fig. 4.7) un grupo de adultos con un niño asemeja una familia frente a un negocio de comida rápida. El niño quizás es el único que observa la cámara, quizá mostrando que la fotografía era normal en este tipo de actividades. Las personas no posan: la mujer fuma, el niño mira hacia adelante y el hombre en el primer plano mira a la mujer y muestran que las costumbres populares y alimentarias cambiaron con la proliferación del transporte, la comida rápida y los productos importados. El carro, simbólico del progreso, la clase media y la modernidad, limita el ejercicio físico pero se inserta en la vida cotidiana y quizás facilita la participación en actividades de pueblo. La foto parece preguntar si realmente se resolvió de la mejor manera el problema del hambre de años anteriores con la proliferación de negocios de comida rápida. El lugar de la madre ha sufrido modificaciones ya que la conexión mujer-comida es menos evidente. Como consecuencia la configuración de la familia se altera haciéndolos difíciles de reconocer en sus roles tradicionales.

La mujer/madre lleva pantalones, rolos en el pelo y gafas de sol, signos de acceso al consumo y la moda. Además no está cargando un niño o alimentando. Aun así, el niño circula cerca de su cuerpo, sugiriendo que a ella le tocan esas responsabilidades: "La criatura ronda el cuerpo de la madre durante un buen tiempo, se desplaza por él, lo repta, lo usa, es su vehículo, su transporte y su sosiego, su fuente de alimento" (Lagarde 382). Esta foto relaciona las labores de cuidar, alimentar y transportar con la mujer moderna aunque más indirectamente.

Hilda Lloréns comenta sobre los excesos representados en algunas fotos de Delano que se contraponen a la escasez (Lloréns 196). La foto 4.7 visibiliza excesos en cuerpos gruesos, además de la decadencia de fumar e ingerir comida rápida, emblemáticos de la mala salud.[15] Sin duda la mujer en los ochenta tiene nuevas oportunidades, pero sin embargo, su rol no ha cambiado significativamente. Tiene menos hijos que han sido reemplazados por objetos que puede comprar.

Esta comparación provoca la consideración de algunas consecuencias y límites de la modernización para las madres. Un avance implícito radica en las oportunidades de educación y trabajo que la mujer de los cuarenta no tuvo, evidentes en otras fotos como la inspectora de enseres electrodomésticos, empleadas en empresas farmacéuticas, gerente de una compañía, y estudiantes universitarias. Muchas gozan de comodidad y viven en casas de cemento con menos niños. Si la representación tradicional presenta la mirada inmersa en el/la hijo/a como en la figura mariana, la pintura ofrece un medio para representarla diferentemente.

GOYITA DE RAFAEL TUFIÑO

Cuando Rafael Tufiño(1922-2008) pintó a *Goyita* en 1953, rompió convencionalismos de representaciones de maternidades tradicionales. Esta pintura al óleo de su madre, Gregoria Figueroa, se considera una de las obras maestras del artista, un "ícono" (Torres Martiño 133)

[15] María Dolores Luque de Sánchez señala que Muñoz lamentó el consumismo como consecuencia de la industrialización. Según Muñoz Marín "la buena vida no es siempre vida buena" por lo que integró la "Operación Serenidad" para apoyar el desarrollo del espíritu, el conocimiento y la creatividad (Luque de Sánchez 247).

representativo de la clase trabajadora. La imagen se ha popularizado de manera que puede considerarse simbólica de nuestra identidad de pueblo.[16]

Goyita ha figurado en el Museo de las Américas en San Juan, en la portada del libro de historia del arte publicado por la Hermandad de Artistas Gráficos de 1998, en pancartas, en el archivo virtual del Instituto de Cultura Puertorriqueña y hasta entre los cabezudos de las fiestas de San Juan. Hilda Lloréns ejemplifica la inclusión de esta imagen en un afiche del pueblo de Arroyo, para anunciar la fiesta negra del 2009 (139).[17] Estos ejemplos identifican la descendencia africana de la madre trabajadora como motivo de celebración y orgullo además de su acogida en espacios artísticos y en la cultura popular. Según la historiadora de arte Marimar Benítez "este monumental retrato de la madre del artista es una impresionante imagen de la fuerza y dignidad de la mujer puertorriqueña" (133).

Tufiño realizó otros grabados y pinturas de maternidades (como *Goyita y su nieto* de 1953, por ejemplo) pero *Goyita* distingue la mujer separada físicamente de las labores de los cuidados, alejada de la versión institucionalizada de la maternidad blanca y mariana. La maternidad aquí no incorpora el cuerpo sino una actitud desafiante ante la vida que se refleja en el rostro.

Rafael Tufiño nació en Brooklyn, N.Y. en 1922 de padres puertorriqueños, y pasó años viajando entre la isla y Nueva York. Estudió en la Academia de San Carlos en México, donde recibió influencias de un arte sobre y para el pueblo, como el que propuso el muralismo. Fue uno de los fundadores del CAP en 1950 y tuvo exposiciones internacionales además de una beca Guggemhaim. En obras como *Goyita* la pintura "como medio de crítica social" (Benítez 131) provoca preguntas sobre maternidades consideradas marginales.

[16] Ver la portada del libro Puerto Rico Arte e Identidad de 1998. Goyita aparece en la p. 136. Su biografía aparece en: <https://www.latinamericanart.com/en/artist/rafael-tufino/>. Ver el artículo sobre Goyita en: <https://artsandculture.google.com/story/goyita-by-rafael-tufi%C3%B1o-figueroa/EwJSqKrLItuZKg>. Ver a Goyita y Tufino como cabezudos en San Juan: <https://puertoricoismusic.org/cabezudos-de-la-calle-san-sebastian>./

[17] La fiesta negra celebra en Arroyo la herencia afropuertorriqueña con distintos eventos que incluyen música, baile y otros eventos populares.

Maternidades puertorriqueñas

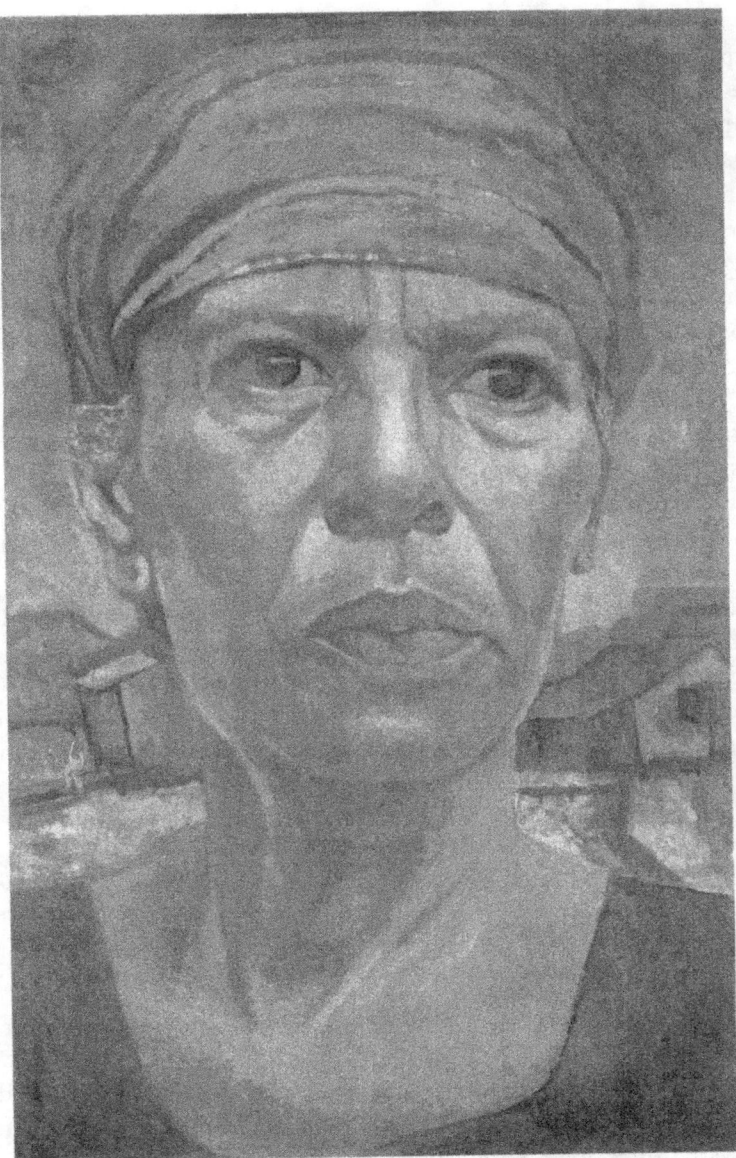

Fig. 4.8. Rafael Tufiño; *Goyita*; 1953; Instituto de Cultura Puertorriqueña, San Juan, Puerto Rico, pintura al óleo. Cortesía del Instituto de Cultura Puertorriqueña y Pablo Tufiño.

El acercamiento al rostro (en un espacio urbano como Hato Rey) expresa aspectos de la maternidad real o lo que Rich llama la experiencia de la maternidad: la preocupación, la angustia, la pobreza y la faena constante, especialmente en una madre negra o mulata. La expresión en el semblante sugiere que las vidas de las madres pobres conllevan una carga adicional. El turbante alusivo a la herencia africana, el arete en la oreja, los labios gruesos y la seriedad junto a la mirada enfocada más allá remite a imágenes de niñeras fotografiadas en épocas anteriores de la colección Vidal. Según estos ejemplos la foto en el siglo XIX o XX no permite representar la mujer separada de la labor de cuidar pero un medio como la pintura lo logra.

No obstante, en el fondo y a la izquierda de la composición se distingue una figura que se ha interpretado como la del artista o el hijo, distante y pequeñito en comparación con la cabeza de la madre. La composición y la pose no sugieren una relación maternofilial porque ella no centra su mirada en el posible hijo, ni lo alimenta o carga, visibilizando otra actitud ya que *Goyita* no se define por los cuidados asignados a las maternidades. Por otro lado, la imagen permite considerar las propuestas desde identidades negras o mulatas. Esta pintura sugiere que a través de identidades/perspectivas que han sido tradicionalmente marginadas se cuestiona la institución de la maternidad. Veamos un cartel de protesta que en los años setenta representa otra madre fuera de su rol tradicional.

¡*FUERA LA MARINA YANKI DE CULEBRA!* DE ANTONIO MARTORELL

> "*Entre las expresiones más significativas de la contracultura, se encontraba el cartel de protesta que comienza, como la generación que lo vio nacer, rompiendo el cordón umbilical con sus progenitores*".
> —Teresa Tió, *El cartel puertorriqueño*.

Antonio Martorell despliega la silueta monumental de una madre con dos hijos enfrentando submarinos estadounidenses que disparan en varias direcciones en el cartel serigráfico *¡Fuera la marina yanki de Culebra!* de 1970. El gesto del puño al aire en expresión de protesta y

Maternidades puertorriqueñas

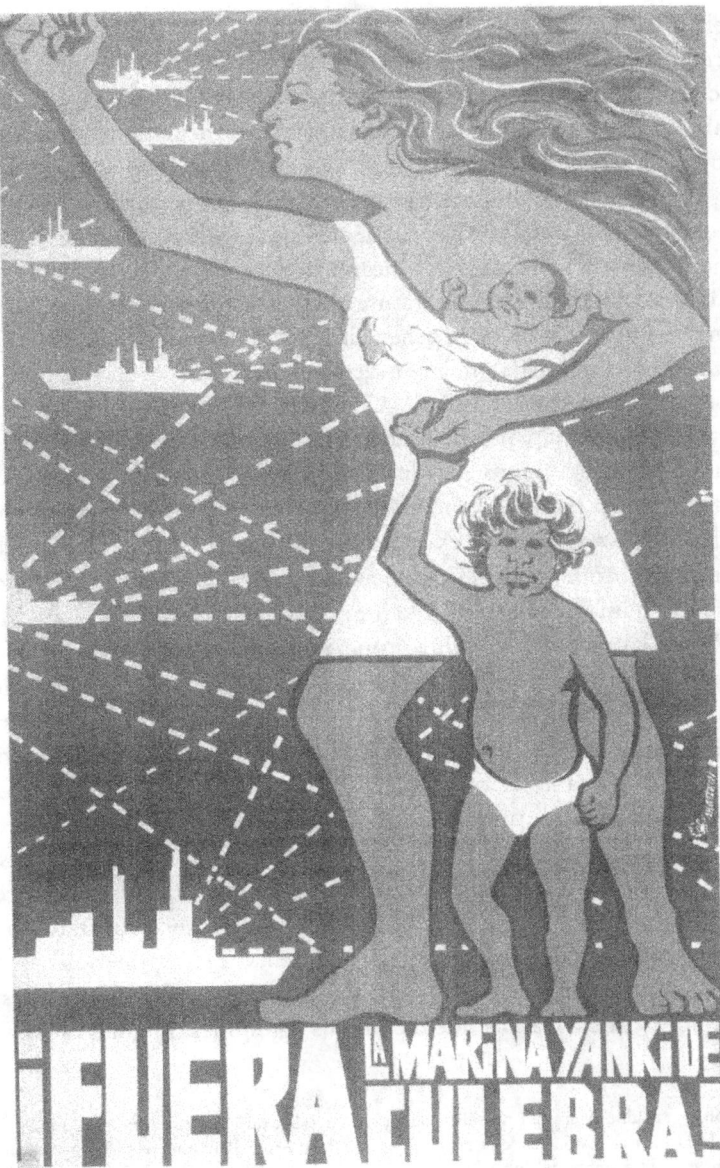

Fig. 4.9. Antonio Martorell; *¡Fuera la marina yanqui de Culebra!*; 1971; Museo de Arte de Puerto Rico, Santurce, serigrafía. Cortesía del artista y Museo de Arte de Puerto Rico.

rabia no está tradicionalmente relacionado con una madre "buena". El enfrentamiento público (aunque simbólico) de una culebrese contra poderes imperialistas tampoco lo es, pero revela que las dificultades en el archipiélago de Puerto Rico pueden variar de acuerdo al contexto en el que se ubiquen las madres.

Antonio Martorell Cardona nació en 1939. Su obra se extiende a varios medios y países como México, España y Estados Unidos. Ha incurrido en géneros desde el baile, dibujo, pintura, gráfica, teatro y performance, con un interés consistente en la literatura y la palabra (Torres Martiño 72-85). Martorell forma parte de la generación del cincuenta que colaboró con instituciones gubernamentales e independientes para producir propuestas sobre la identidad y la cultura.[18] Como señala el epígrafe de Tío con la metáfora alusiva al corte del cordón umbilical, entre los objetivos del cartel de protesta figuró el enfoque en asuntos políticos y sociales. La imagen de una madre defendiendo a Culebra (isla ubicada hacia el este de la isla mayor) encarna esa perspectiva. Bajo el régimen colonial, la marina se apropió de secciones de Culebra en 1902 para sus ejercicios bélicos y bombardeos en 1939 antes de la segunda guerra. A partir de 1971 los/las culebrenses y otros puertorriqueños/as se organizaron en protestas y sacaron la marina de Culebra en 1975. En el arte según Tió el taller independiente se distanció de los gubernamentales porque cuando un artista maduraba sus destrezas en lugar de adquirir la permanencia debía salir y establecer otro taller en su comunidad (10). Además la temática del cartel de protesta abarcó injusticias sociales desplegando una actitud que asemeja la de esta madre: "…tuvo la espontaneidad ofensiva del guerrillero" y se propuso utilizar el lenguaje del poder político y económico de los gobiernos y transformarlo en signos contrarios a las posturas oficiales del poder" (Tió 199). La madre se expone a la marina, que evidentemente la ataca en lugar de asegurar los supuestos valores de libertad y justicia tras los que escuda sus agresiones. El gesto desafiante

[18] Como grabador, Martorell no sólo colaboró en el Taller de Lorenzo Homar del Instituto de Cultura para el 1966, sino que en 1967 estableció independientemente el Taller Alacrán en Santurce. El nombre del taller "en virtud del tono combativo que imprimió en sus trabajos gráficos" (Tió 202) adelanta la perspectiva del cartel que nos compete. Ver el texto de Tió para más información.

resuena con las Madres y Abuelas de Plaza de Mayo argentinas, quienes en otro contexto y como grupo han encarado injusticias en la calle. La versión serigráfica de esta obra difiere un poco en el uso del color de la digitalizada que aquí se incluye. La versión impresa que se exhibió en el Museo de Arte de Puerto Rico en Santurce despliega un diseño sencillo: un fondo a tres colores contrasta con las siluetas en negro en el primer plano, que facilitaban realizarlo a dos tiradas y abarataba el costo.[19] Opuesto a la realidad, la figura de la madre y los hijos es gigantesca mientras los submarinos son pequeños. Así Martorell expone la amenaza colonial y la vulnerabilidad de las colonizadas. Mientras la marina es numerosa y amenazante, el carácter de la madre/isla la supera en tamaño, fuerza y valentía. La consigna *¡FUERA LA MARINA YANKI DE CULEBRA!* informa el contexto y subraya el mensaje de protesta con una tipografía que armoniza con la composición.

Los dos niños miran al espectador —como en el dibujo de Augusto Marín (fig. 4.2)— exigiendo su atención. El mismo Martorell me dijo (en una clase en línea en otoño de 2020) que una madre con niños era emblemática de la lucha que se dió en Culebra, ya que ellas tuvieron que salir a defender sus casas y sus vidas. La madre impacta en lucha por la sobrevivencia de todos porque la marina viene a contaminar su medio ambiente.

La mamá usa un "carga bebé" de tela que facilita la lactancia y el bebé tiene los brazos abiertos, como aferrándose al seno pero la intervención estadounidense interrumpe su alimentación. Sin embargo, para los años setenta muchas mujeres casi no lactaban. Otra consecuencia de la modernización de entonces fue el abandono casi completo de la lactancia y su reemplazo por la fórmula o la "cultura del biberón"(224) como señalan Ana Parrilla Rodríguez y José J. Gorrín Peralta: "El lactar se convirtió en algo obsoleto y hasta primitivo, algo propio de épocas pasadas a las cuales nadie quería regresar" (223).[20] Sin embargo, la

[19] Teresa Tió ha documentado la historia del cartel en Puerto Rico desde sus orígenes. El cartel como "objeto de uso callejero" (11) lo ubica como "la más democrática de las artes" (11). Ver su libro *El Cartel en Puerto Rico* para interesantes y hermosos ejemplos a color.

[20] Ana Parrilla Rodríguez y José J. Gorrín Peralta ofrecen estadísticas sobre la lactancia junto a una reflexión sobre el ámbito cultural. Becerra identifica que "el 59% de los nacidos antes del

alusión a la lactancia interrumpida en *Fuera la marina yanqui* simboliza la interferencia en procesos íntimos de conexión con la madre como consecuencia de la colonizacion estadounidense.

Artistas como Marín, Tufiño y Martorell muestran su compromiso con el nacionalismo y contra el colonialismo. El dibujo de Augusto Marín *Amamantados* caricaturiza la identidad colonizada y dependiente, Tufiño ensalza la madre mulata independiente y Martorell propone la denuncia y el enfrentamiento como otra postura posible.

La exclamación *¡Fuera la marina yanqui de Culebra!* sirve de marco y base de la composición como una innovación formal y conceptual en los años sesenta que se convirtió en uno de los rasgos más prominentes del cartel en Puerto Rico (Tío 6). Finalmente, esta imagen responde a esfuerzos feministas de los años sesenta que abrieron espacio para conceptualizar madres adentrándose en la política como símbolos nacionales. Aunque esta madre continúa el rol de los cuidados, se separa de la pasividad. Otro aspecto que subraya la fuerza física de las madres estriba en el manejo del parto, el cual también se representa en pintura y fotografía, como en los ejemplos a continuación.

Nuevos acercamientos a prácticas antiguas:
una pintura de Daniel Lind-Ramos y las fotos de Teresa Canino

> *"El embarazo se tomaba en mi familia como una cosa muy normal siguiendo la vida como antes (...). Vivíamos a cientos de millas de la ciudad, además eran las comadronas las que se ocupaban de este tan delicado oficio y en ocasiones no se hallaba una a la mano".*
> –Carmen Luisa Justiniano. *Con valor y a como de lugar: memorias de una jíbara puertorriqueña.*

1960 recibieron leche materna alguna vez mientras que se redujo tan solo a 25 porciento para la cohorte de 1970 a 1974" (223). Para 1980-82 4.1% lactaba exclusivamente. Ver sus textos para más información.

Maternidades puertorriqueñas

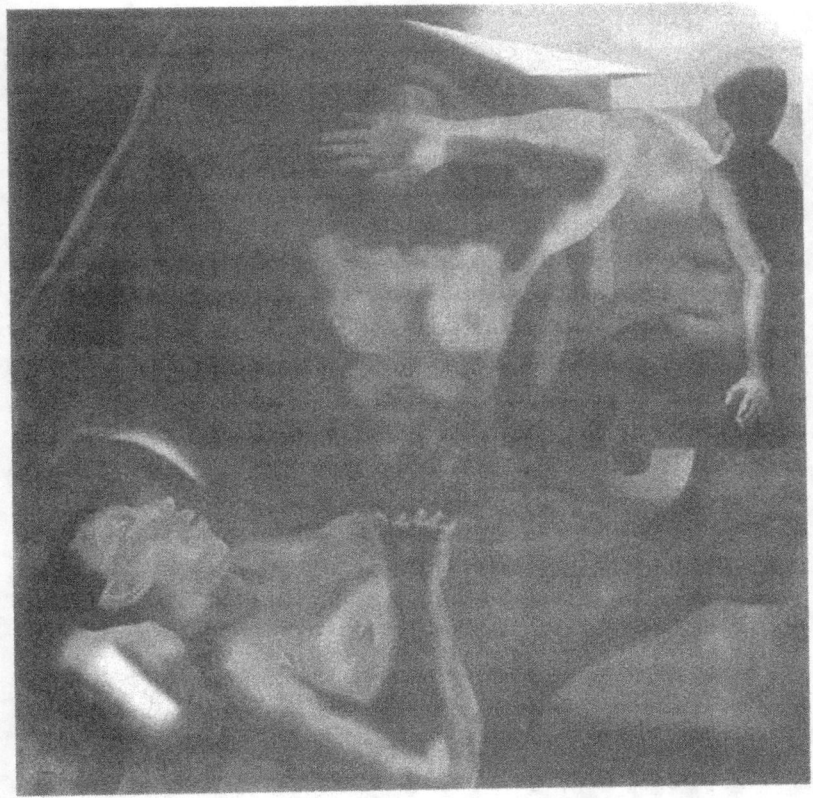

Fig. 4.10. Daniel Lind-Ramos; *La partera*; 1990; Colección privada, pintura al óleo. Cortesía del artista.

La pintura al óleo de Daniel Lind-Ramos, *La partera* ubica un grupo en un ambiente sugerente y quizás misterioso. Pertenece a la colección *Viaje a la fertilidad* expuesta en el Museo Casa Roig de la Universidad de Puerto Rico en Humacao en el 2001. Daniel Lind-Ramos nació en 1953 y es un pintor y escultor de Loíza. Estudió en Puerto Rico, Nueva York y París y ha tenido múltiples exhibiciones alrededor del mundo. El artista recuerda que las mujeres de su familia comentaban su preferencia de parir con parteras porque recibirían mejor cuidado y más apoyo. Esas historias inspiraron esta pintura según comentó Lind-Ramos en una conversación privada. Una mujer desnuda (probablemente la partera) se cubre los ojos con el dorso de una mano mientras levanta la otra

y parece inmersa en un trance o ritual. Una embarazada frente a ella aparenta estar dormida o sumida en el proceso de parto ambos cuerpos en tonalidades de rojo, marrón y amarillo. En el fondo y hacia el lado derecho de la escena otra mujer sentada de lado mira a lo lejos, su cuerpo matizado en tonos de azul y gris. Las tres figuras están contorneadas por una combinación de luces y sombras que aluden al espacio de los sueños y subrayan el volumen corporal.

El ambiente en la imagen sugiere que el parto con parteras incluye rituales extraños, componentes mágicos o esotéricos. Por otro lado, el protagonismo y desnudez de los voluminosos cuerpos sugiere la crudeza de un evento sólidamente orgánico y biológico compartido entre mujeres. Sin embargo, las parteras o comadronas no eran consideradas necesariamente misteriosas cuando trabajaban en los campos puertorriqueños.[21] Por otro lado, en una transmisión en línea organizada por Vanessa Caldari del Centro MAM, Mujeres Ayudando Madres en junio de 2020 una joven puertorriqueña afirmó (en base a su propia experiencia) que las parteras tienen "magia".[22] Su descripción ratifica la propuesta de Lind-Ramos al describir un proceso biológico con aspectos que escapan a la perspectiva médica.

Otra representación de parteras y madres la ofrecen las fotos de Teresa Canino en "*La imagen del comienzo: el parto en casa*" cuya exposición tuvo lugar en la Liga de Arte de San Juan en el 2009. Canino nació en 1979 y es reportera fotógrafa para varios periódicos en la isla pero aquí su cámara entra en un proceso íntimo con consentimiento y con la meta de no invadir, no interrumpir, no hacerse sentir. A diferencia de otras miradas intrusas en "recintos privados" (*El arte* 211) aquí hubo un consentimiento previo, un acuerdo o amistad entre madres, parteras y fotógrafa que no requiere posar o mantener una postura fija. Así, estas fotos cuestionan la idea de Sontag de que la ausencia de la pose evidencia

[21] Carmen Rita Ducret Ramu identifica otras funciones de las comadronas tradicionales, como lavar ropa o preparar caldo de gallina. Una era santiaguadora o practicaba "una forma de curar por medio de la oración, el masaje y los té de plantas medicinales" (60). Ver su artículo para más información. Para otras obras de Lind-Ramos ver *La elegida* y *El día del huevo* por ejemplo y los ensayos de Rubén Alejandro Moreira para análisis más detallado.

[22] MAM o Mujeres Ayudando Madres es una organización sin fines de lucro fundada por Vanessa Caldari en el 2007 que ofrece servicios de partería, orientación de la lactancia y otros.

que no hubo un acuerdo con la fotógrafa (38). Esta mirada presenta el dolor desde un panorama humano compartido. Hay lágrimas, sonrisas, manos empuñadas de dolor y manos abiertas que reciben la vida. Las parteras, el padre, otras mujeres, familiares y algunos hermanos del/de la por nacer forman parte de la comunidad que Canino retrata. En algunos ejemplos, la ausencia del padre se convierte en una oportunidad para la participación de otro/as en fotos con implicaciones históricas.

La modernización cambió la cultura y la sociedad además de los cuerpos de las mujeres/madres ya que invade los cuerpos y " ha expropiado para las instituciones públicas esa parte de la maternidad que es la proceación doméstica" (Lagarde 256). Sin embargo, estas fotos muestran un revés en el que las mujeres vuelven a apropiarse del proceso del parto.

Estas fotos visibilizan la labor de *novoparteras* (Córdova 160-171) como Rita Aparicio y Vanessa Caldari (fig. 4.11 y 4.12). La sorpresa que estas fotos pueden provocar evidencia la poca atención que se ha dado a la documentación de esta profesión a pesar de la centralidad que tiene para muchas mujeres y la importante relación de esta práctica con las comadronas o parteras tradicionales y la historia nacional. Además, las fotos cuestionan la idea de que el único lugar seguro/apropiado para dar a luz es el hospital con los rutinarios exámenes médicos, monitores y posibles episiotomías. Las fotos evidencian el rechazo a todo esto. Muchas de las que ahora deciden parir en casa están interesadas en la medicina natural, una buena alimentación y la lactancia como baluartes para una buena salud. Al fin y al cabo, el rescate del proceso de parto resulta crucial para el empoderamiento femenino, que se proyecta en el ámbito social:

> Mientras que el parto —metafórica o literalmente— se mantiene como una experiencia que transfiere pasivamente nuestras mentes y cuerpos a una autoridad y tecnología masculina, otros tipos de cambios sociales tan sólo pueden transformar mínimamente nuestra relación con nosotras mismas, con el poder, y con el mundo fuera de nuestros cuerpos.[23] (Rich 185)

[23] "As long as birth —metaphorically or literally— remains an experience of passively handing over our minds and our bodies to male authority and technology, other kinds of social change can only minimally change our relationship to ourselves, to power, and to the world outside our bodies" (185).

Aunque hoy día se utiliza el término partera, según Ducret Ramu "la palabra comadrona usada antiguamente en Puerto Rico significa *comadre*, del latino con-mater (...) mujer que tiene como oficio asistir a la que está de parto"(52) o "con la madre". Su estudio nota la historia recopilada por Sued Badillo (basada en los cronistas) que afirma que las taínas daban a luz "con poca dificultad y sin ayuda" (53). También que no hay mucha documentacion sobre las prácticas africanas en la isla pero que las españolas trajeron sus conocimientos (Ducret Ramu 53). Antes y durante los años cuarenta la gran mayoría de las campesinas parían en sus hogares con comadronas pero estas profesiones se redujeron dramáticamente debido a la medicalización de la maternidad, consecuencia de la modernización. Isabel L. Córdova demuestra que para los años cincuenta un sesenta por ciento de los partos eran atendidos por parteras, pero para 1970 casi se triplicó la cantidad de médicos (1) y disminuyeron las parteras. El "modelo del parto tecnocrático" (Córdova 5) alteró la cultura y fomentó el lucro económico:

> [...] se fundamenta en la ciencia, se efectúa con la tecnología y se desarrolla a través de instituciones dominadas por ideologías patriarcales dentro de una economía lucrativa. El principio fundamental del modelo tecnocrático del parto como lo describe Davis-Floyd, divorcia el cuerpo de la parturienta de su contexto cultural, social y emocional y lo divide en compartimientos separados para mejor entenderlo y controlarlo. Un experto distante con sus máquinas y personal trata el cuerpo como una máquina. (Córdova 5)[24]

Aunque la ciencia y la tecnología garantizaban mejores resultados para la salud de la mayoría, Córdova puntualiza que como consecuencia de los cambios en torno al manejo del parto, el cuerpo materno deja de visualizarse como fuerte y capaz de sobrellevar tal experiencia(48). El cuerpo de la embarazada se concibe entonces como enfermo (Córdova 129) y el parto deja de imaginarse como "natural"; la madre ya no es

[24] "... founded on science, effected by technology, and carried out through large institutions governed by patriarchal ideologies in a profit driven economic context. The basic tenet of the technocratic model of birth as described by Davis-Floyd, divorces the laboring body (or woman) from its cultural, social, and emotional context and divides it into separate components to better understand and control it. A distant expert, along with his or her machines and staff, treats the body like a machine" (5).

dueña de sus procesos, sino que debe ser intervenida por un experto. Es urgente analizar estos procesos ya que a partir de los ochenta Puerto Rico ha mantenido uno de los más altos niveles de cesáreas en el mundo. Además de las parteras, las doulas también aparecen en las fotos de Canino. La etimología de la palabra "doula" apunta a que proviene del griego, donde significaba esclava, sirvienta o mujer que sirve (Diccionario RAE). Sin embargo, hoy día se utiliza para identificar una profesional adiestrada para acompañar a otra mujer durante el embarazo, parto y posparto proveyendo apoyo físico y emocional. Si es necesario, sugiere opciones y ayuda a la familia durante estos procesos.[25]

Adrienne Rich reflexionó sobre la curiosidad sobre el parto que experimentó durante su niñez (164). Como tema tabú, la cultura patriarcal silencia o limita el acceso a información como ésta, por considerar ciertos procesos femeninos abyectos. No obstante, de niña, Rich buscó —en la literatura, libros de ciencias y en las artes visuales— respuestas a sus inquietudes y halla fragmentos descriptivos en ejemplos de literatura escrita por mujeres y en ciertas historias narradas por su madre (165). En la biblioteca paterna la escritora examina un texto titulado *Obstetrics*, escrito por el médico que atendió a su madre en su propio nacimiento (166). Allí el punto de vista científico y médico despliega imágenes que la asustan, la sorprenden y provocan más preguntas:

> En ningún lugar de las fotografías estaba visible el rostro de una madre pariendo; era todo perineo, episiotomía, las partes de abajo que yo reconocía como similares y distintas a las mías, estiradas más allá de lo creíble por la cabeza del bebé coronando. Como muchas otras niñas, yo simplemente no podía imaginar que mi cuerpo estaba construido para resistir el cataclismo (Rich 166).[26]

Teresa Canino presenta una mirada del cuerpo y el proceso de parto distinta a la que predomina en los textos de obstetricia y responde a las

[25] Ver: doulas comunitarias.org.ar y www.doulacaribe.com
[26] "Nowhere was the face of a laboring mother visible in the photographs; all was perineum, episiotomy, the nether parts I recognized as like and unlike my own, stretched beyond belief by the crowning infant head. Like many a young girl, I simply could not imagine that my body was built to withstand the cataclysm" (166).

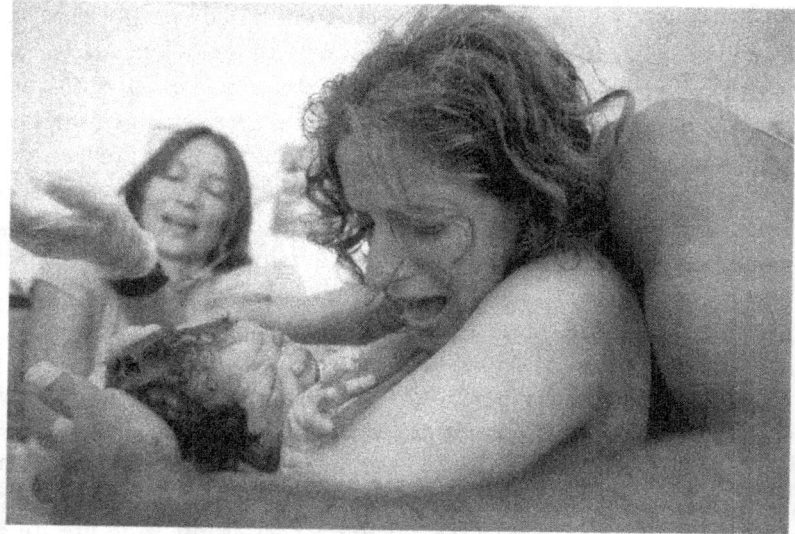

Fig. 4.11. Teresa Canino; *La imagen del comienzo, el parto en casa*; 2009; Colección privada, San Juan, Puerto Rico, fotografía. Cortesía de la fotógrafa.

interrogantes de niñas como Rich y otras que intentan destapar tabúes culturales.[27] En la intimidad del hogar y junto a personas escogidas se ve lo invisible tanto en los libros médicos/científicos como en algunos testimonios maternos. Las fotos enfrentan a la espectadora con rostros de mujeres haciendo muecas, soportando dolor y a veces riéndose. Además, se ven cuerpos hinchados, adoloridos, abiertos, sangrientos, pero asistidos y rodeados por mujeres expertas. La cámara individualiza cada experiencia sin desmembrar el cuerpo (como harían los textos médicos) y enfocando en la complejidad de una experiencia holística compartida. La madre ocupa un lugar protagónico tanto en la experiencia como en la foto, y es asistida, animada, cuidada y custodiada por las parteras y doulas.

Rich y Córdova comentan sobre la ofensiva que ha sufrido el rol de las parteras en periodos de transiciones nacionales como la industrialización. Los conocimientos de las parteras tradicionales se compartían oralmente,

[27] Adrienne Rich vivió en los EE.UU. y escribe en otro periodo, pero su curiosidad refleja una inquietud común. La respuesta a la búsqueda de la feminista estadounidense (el rostro de la parturienta) reside en el trabajo de la fotógrafa puertorriqueña Teresa Canino.

Maternidades puertorriqueñas

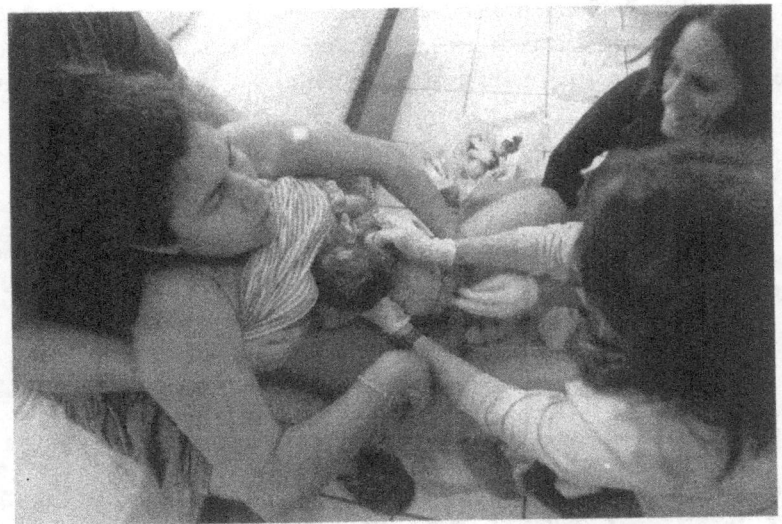

Fig. 4.12. Teresa Canino; *La imagen del comienzo, el parto en casa*; 2009; Colección privada, San Juan, Puerto Rico, fotografía. Cortesía de la fotógrafa.

lo que contribuyó a que se percibieran como secundarias a la ciencia. La percepción predominante era que para modernizar el país había que dejar atrás esa práctica y moverse hacia los hospitales y los médicos, al igual que otros trabajos como la agricultura se movían hacia las máquinas y la industrialización.

Sin embargo, en un gesto contrario al que implica la uniformidad de las batas médicas y la tecnología, en estas fotos destaca la alusión a la cotidianidad. Las comadronas o parteras figuran como mujeres comunes y corrientes y nos permiten verlas como iguales; como amigas, hermanas, compañeras, vecinas o madres. La familiaridad se expresa en la vestimenta y en el contacto, al aparecer sentadas en el piso, monitoreando el proceso con sus manos (fig. 4.11), hablando, masajeando a la parturienta y mirándola de cerca. Estos gestos enmarcados en casas de clase media identifican visualmente el parto como un evento natural o normal en escenas que no son caóticas. La casa es reapropiada y adquiere una significación nueva como escenario de un parto. Para muchas, esta es la primera vez que podemos ver un parto ocurriendo en un hogar en Puerto Rico.

La figura 4.13 muestra una veterana partera (Rully Delgado) pesando a un recién nacido rodeada por la naturaleza, simbólicamente marcando el retorno al espacio natural materno/isleño y a la conexión con las

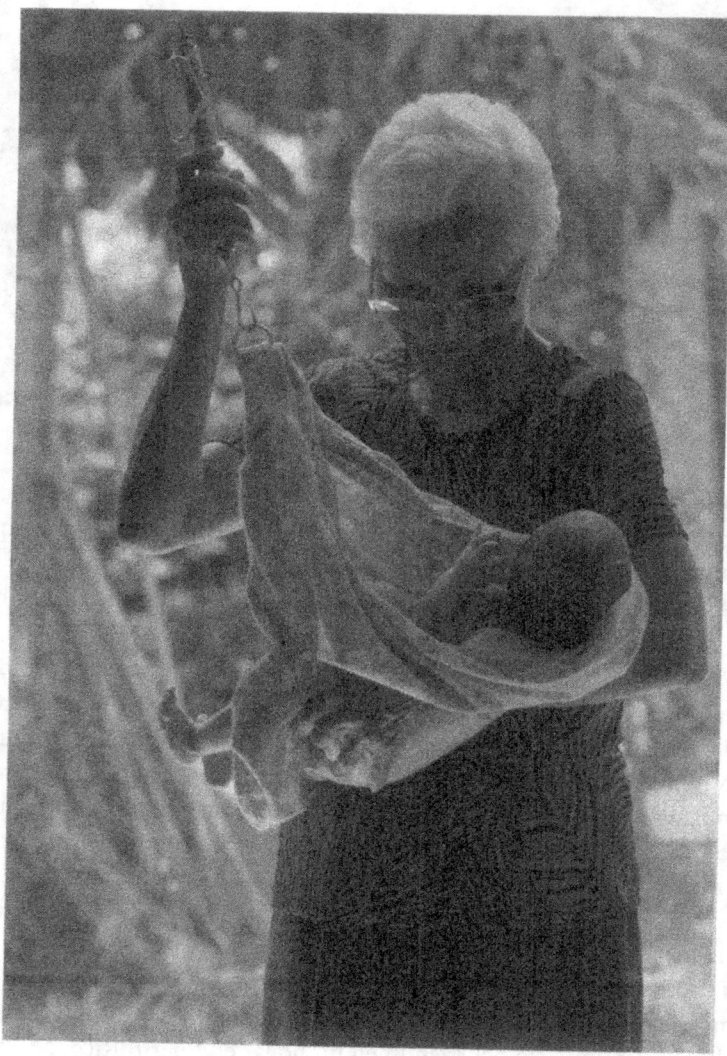

Fig. 4.13. Teresa Canino; *La imagen del comienzo, el parto en casa*; 2009; Colección privada, San Juan, Puerto Rico; fotografía. Cortesía de la fotógrafa.

parteras tradicionales. Este movimiento que aparenta ser hacia atrás, hacia el pasado, ofrece una oportunidad a las nuevas madres y parteras de hoy día. Junto a las madres que van naciendo y las parteras que las apoyan y acompañan, Canino nos permite recuperar visualmente algo que pensamos perdido, pero a la vez nuevo. La materialidad de la foto nos señala el camino, nos invita a vernos nuevas a través de un proceso inmemorial. La cámara fotográfica en manos de Teresa Canino y en este espacio colaborativo se convierte en un instrumento de poder.

Conclusiones

El siglo XX conllevó cambios significativos para las madres puertorriqueñas. De jíbaras pobres para quienes dar a luz en casa podía ser algo normal y rutinario, pasan a ser madres aisladas, trabajadoras y asiduas consumidoras. Estas transformaciones se visibilizan en sus cuerpos en ejemplos de artes visuales. Desde las décadas que preceden las fotos de Jack Delano en los cuarenta y los dibujos de Augusto Marín en los cincuenta, las madres puertorriqueñas eran consideradas responsables de los problemas económicos y sociales por el gobierno local y federal, lo que provoca esterilizaciones masivas bajo una ley eugenésica (Briggs 107).[28] Según expresa Ana María García en el documental *La Operación* estos esfuerzos continuaron hasta los ochenta. Los ejemplos de dibujos, fotografía y grabado reflejan una reducción del número de hijos representados.

El dibujo de Marín *Amamantados* es simbólico de la situación de la isla transparentada en una imagen caricaturizada en donde la lactancia como equivalente de la dependencia económica elabora una crítica al colonialismo. Por otro lado, *Clinic No. 2* presenta una familia pobre y con el título alude a carentes programas de salud. La pobreza asemeja las fotos

[28] Según Briggs un 43.5% de los niños en áreas rurales nacían fuera del matrimonio. Además "Mientras los movimientos decoloniales del Tercer Mundo demandaban autonomía nacional, los Estados Unidos reemplazaban el colonialismo con el desarrollo. La planificación familiar internacional fue una clave fundamental para su éxito" (Briggs 110)"/"As decolonization movements throughout the Third World demanded national autonomy, the United States replaced colonialism with development. International family planning was deemed key to its success" (Briggs 110).

de Jack Delano en las que la delgadez, la ropa sucia o raída, la escasez de comida y vivienda adecuada marcan maternidades jíbaras. Según Lloréns, Delano documenta el espíritu y carácter puertorriqueño, implicando que en los cuarenta había riqueza moral y espiritual (196). No obstante, las fotos de los ochenta marcan cambios entre cuatro décadas en el espacio, la pose, las dimensiones corporales y la mirada. Las madres ya no están frente a la choza o casa de madera ni en espacios abiertos bajo el sol. No fijan la mirada en los hijos, sino que enfrentan la cámara dentro de una casa moderna o miran hacia otro lado, acostumbradas a las máquinas. Frente al negocio de comida rápida la mujer sustituye la atención en los hijos por el carro y el cigarrillo en fotos que cuestionan tal progreso.

La pintura *Goyita* de Rafael Tufiño acerca al espectador/a al rostro desafiante de una madre mulata que no fija la mirada en el hijo. Esta maternidad es diferente además porque no incluye el cuerpo, donde se supone residen los cuidados (Lagarde 255). Tufiño se aleja de representaciones tradicionales de maternidades institucionalizadas por la actitud de *Goyita*, el uso de su nombre propio afectuosamente, con el diminutivo, su cercanía al/la espectador/a, su identidad racial, y por estar en la calle. El diminutivo afectivo del título contrasta con la monumental cabeza que impone autoridad materna. Otra madre en una postura no tradicional aparece en el cartel serigráfico de Antonio Martorell *Fuera la marina yanqui de Culebra* de los años setenta. Esta representación se distancia de las anteriores porque la madre está activamente protestando e incluye a los hijos para enfrentar el mal común. El cartel critica el colonialismo, pero en lugar de representar a la madre pidiendo limosna como en el dibujo de Marín *Amamantados* ofrece una opción distinta para las colonizadas. La lactancia que en *Amamantados* simboliza una dependencia degradante aquí se interrumpe por el ataque de la marina. Ambas instancias afirman que el colonialismo se infiltra en los cuerpos maternos para deformar o interrumpir la relación maternofilial.

La pintura de Daniel Lind-Ramos de los noventa visibiliza el parto, lo saca del hospital y se lo devuelve a las mujeres y sus voluminosos cuerpos. Sin embargo, el rostro real de la parturienta no es claramente visible hasta la fotografía de Teresa Canino. Estas fotos confirman el retorno de las comadronas o parteras, una profesión desplazada por la modernización.

Estos partos en casa son distintos y similares a décadas anteriores, pero las fotos visibilizan un proceso que pertenece a las mujeres y regresa a sus manos. En estos ejemplos de obras de arte plástica y visual sobre maternidades puertorriqueñas del siglo XX y XXI convergen aspectos de procesos históricos y personales; públicos y privados. Estas obras se han exhibido en museos y galerías, han aparecido en carteles o impresas en libros. Sin embargo, las historias subyacentes de los experimentos de anticonceptivos y las esterilizaciones masivas que ocurrieron entre los treinta y cincuenta (Briggs 110) residen en historias orales como las compiladas por Iris López y Ana María García o en estudios como los de Briggs, Ramírez de Arellano y Seip y Felitti, por ejemplo. No obstante, el arte visibiliza los cambios en los cuerpos maternos que trajo la modernización mientras muestra que estas transformaciones sustentaron dicha empresa. Las (des)conexiones entre lo visual, la oralidad y la escritura ofrecen oportunidades para investigar tanto lo visible como lo escondido. Urge descubrir estos secretos para desarrollar miradas más abarcadoras de diferentes maternidades puertorriqueñas.

Capítulo V

Maternidades diaspóricas: visibilizar los silencios entre madres e hijo/as

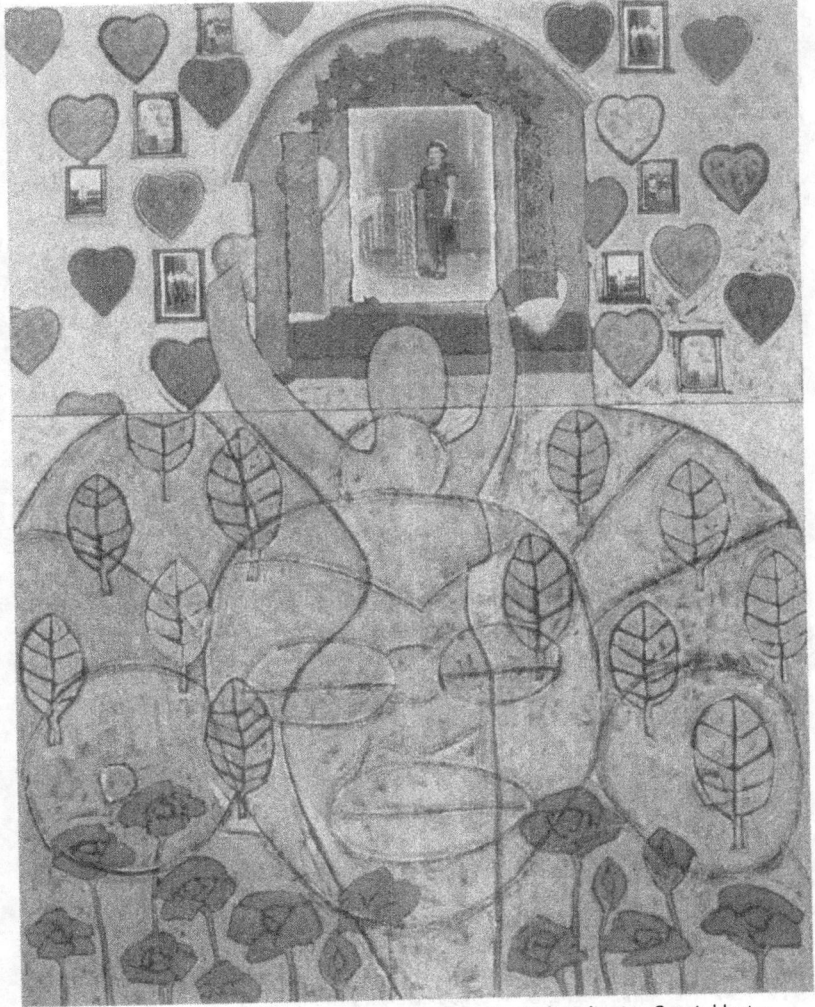

Fig. 5.1. Juan Sánchez; *Mujer Eterna/Free Spirit Forever*; 1988; Colección privada, medio mixto. Cortesía del artista.

Ivette M. Guzmán Zavala

JUAN SÁNCHEZ: *MUJER ETERNA, FREE SPIRIT FOREVER*

Juan Sánchez ha creado varias obras de arte enfocadas en la maternidad a través de toda su carrera. Este artista nuyorican visibiliza maternidades incorporando fotos de su madre, su comadre, la figura de la diosa de la fertilidad taína, fotos de su hija, la imagen de la virgen María y el dibujo o el perfil de un feto, por ejemplo.[1] Sánchez nació en 1954 y se crió en Nueva York. Es un pintor y grabador de técnica mixta que revela gran colorido y combinación de texturas para explorar temas relacionados con la identidad, historia y política de la isla. Su propia madre, Carmen María Colón ha inspirado varias de sus obras.

La repetición de símbolos alusivos a la cultura puertorriqueña como la bandera, dibujos de petroglifos taínos, vejigantes y palmeras es un aspecto distintivo en la obra de Sánchez. El uso de colores brillantes, y la combinación de medios como pintura y grabado, además de en ocasiones palabras, nos invitan a ver, leer, pensar y hacer preguntas. Sánchez combina elementos de distintas épocas, personajes reales e iconografía puertorriqueña que motivan al espectador/a a involucrarse en un proceso activo de trazar conexiones. Elementos caribeños, estadounidenses y africanos confirman una experiencia personal y transnacional.

En *Mujer Eterna: Free Spirit Forever* –una obra en medio mixto de 1988– Sánchez incluye nueve fotos de su joven madre, Carmen María Colón (1919-1987) para homenajearla en el primer aniversario de su muerte. El aspecto celebratorio de la vida es evidente por el colorido, la abundancia de corazones, hojas y flores. Esta obra es un díptico o cuadro compuesto por dos tablas o secciones que se unen y combina aspectos personales como las fotos de familia con elementos culturales como la imagen de la deidad taína Caguana. La parte superior (donde se ubican las fotos) es un poco más pequeña mientras la parte inferior más

[1] Juan Sánchez (1954) es profesor de artes visuales en Hunter College, N.Y. además de artista y activista político. Se formó en The Cooper Union for the Advancement of Scienec and Art y obtuvo una maestría (MFA) de Rutgers University en NJ. Sus obras exploran temas relativos a la identidad puertorriqueña en la diáspora. Para ejemplos de obras en las que aborda la maternidad ver: *Borinquen's Beginning, Para Carmen María Colón, Isabel/Caguana/Rosado, Colonia II, Nací de mi Madre, Comadres, Alma/Liora* y *Untitled*.

amplia funciona como base y sustento donde se visibilizan las figuras de deidades femeninas. Las fotos en *Mujer Eterna* (fig. 5.1) revelan distintos momentos de la vida de su madre, como una en la que posa en el techo de un edificio en Nueva York y otra en la que está embarazada de Juan en Coney Island. Estas dos fotos visibilizan espacios y poses que se han popularizado en la experiencia diaspórica. Otra foto se distingue por ser de mayor tamaño y por su centralidad. Fue tomada en un estudio fotográfico de un pueblo del sur de la isla antes de emigrar a Nueva York, aproximadamente en 1951. La foto marca una transición significativa en la vida de Carmen María Colón, quien anticipa la migración, por lo que se toma la foto antes de dejar la isla. La joven posa vestida elegantemente con una mano apoyada en una columna mientras mira a la cámara y sonríe. Esta foto afirma que para mediados de siglo algunas mujeres negras se representaban independientes e inscritas en espacios y poses como parte de la clase media. El acto simbólico de incorporar eventos del pasado a través de las fotos en esta obra alude quizás a la percepción de que la migración podría alterar algunos aspectos de la identidad.

La foto de mayor tamaño aparece rodeada de corazones, fotos más pequeñas y sustentada por símbolos culturales puertorriqueños como la imagen de Caguana, la diosa de la fertilidad taína y una silueta de una mujer levantando los brazos, quizás bailando.[2] Estas figuras aluden a herencias caribeñas y africanas centradas en el poder de las mujeres que el hijo admira en su madre, quien a su vez ella encarna aspectos caribeños y africanos. Esta conexión entre símbolos taínos y africanos con fotos del álbum crea un espacio híbrido donde la madre es simultáneamente diosa y humana.

En *Mujer Eterna* hay imágenes que se repiten: hojas, flores y corazones que añaden textura y color mientras crean un ambiente que expresa amor y alegría. La madre de Juan tenía habilidades de curandera, por lo que las hojas representan esa sabiduría materna, ancestral que queda grabada, recuperada por el hijo. La foto central está ubicada en

[2] En una conversación privada durante el invierno de 2020, Sánchez me habló su madre y me dijo que esta figura refiere a una diosa egipcia. Junto a Caguana evidencia la conexión con herencias caribeñas y africanas de culturas que incorporaron deidades femeninas.

una especie de marco alusivo a un altar con flores que resaltan el amarillo y el rojo. Dicho altar o santuario simultáneamente alude a una lápida y a la muerte, estableciendo una línea muy fina entre ambas. La ofrenda celebratoria del hijo agradece la vida, las lecciones aprendidas y la herencia puertorriqueña que resuena en tantas de sus obras.

En *Mujer eterna* Juan incorpora fotos de Carmen María tomadas antes de convertirse en madre. Entre las fotos seleccionadas, la maternidad es un aspecto entre otros que componen la vida de la mujer y se revela en una de las fotos más pequeñas, donde está embarazada. El hijo visibiliza a Carmen María no solo como madre sino como una persona cuyo legado trasciende límites nacionales y la maternidad misma. No obstante, el acto de regresar al álbum, seleccionar y reorganizar estas fotos representa un intento de reparación simbólica del corte del cordón umbilical. Se reconoce la separación física tras la muerte, pero el arte reitera la conexión.[3] El gesto del hijo artista es similar al de Barthes, que crea una foto textual donde identifica "la esencia" de su madre (126). Sin embargo, Sánchez nos muestra varias fotos que exhiben distintos aspectos de la identidad de Carmen. Este ejemplo —como otras obras de este artista— muestra que los hijos varones también pueden desear mantener la conexión materna, retando la ley del padre que exige la separación o el corte del cordón umbilical. Evidentemente, este regreso apunta también a la conexión con la madre patria.

Según Marianne Hirsch este sería un ejemplo en el cual fotos pertenecientes al álbum de familia convencional se ubican en otro contexto para cuestionar la mirada familiar (192). El espacio creativo del lienzo permite trazar relaciones entre la foto y otros elementos que no serían evidentes en dicho álbum, los que el hijo dibuja, pinta o graba. Sánchez inserta la foto de su madre en el contexto de la herencia taína, africana, la experiencia diaspórica, la vida y la muerte. La creación de un contexto distinto al del álbum de familia libera a la madre del rol restrictivo que este puede suponer, y al integrar la historia de su madre con la de la isla, ambas se transforman en eternas.

[3] Para más sobre este aspecto ver la introducción del texto de Hirsch.

En este capítulo analizo ejemplos en los que artistas y escritoras de la diáspora describen a sus madres o sus propias experiencias de la maternidad para cuestionar la institución de la maternidad. Las representaciones de artes visuales y literatura como las de Juan Sánchez, Nicholasa Mohr, Rosario Morales y Aurora Levins Morales problematizan la maternidad reubicando fotos que podrían estar en el álbum familiar, atestiguando experiencias divergentes o visibilizando aspectos silenciados en nuestra cultura, en ocasiones relacionado con algo perturbador.

Adrienne Rich conceptualiza la maternidad dividida entre su potencial (la experiencia) y la institución (13). Aunque bajo una oposición binaria, Rich señala que la experiencia de la maternidad varía de acuerdo con su contexto e incluye sentimientos ambiguos y negativos como dolor, pena, aburrimiento y hastío (52). Sin embargo, en la cultura puertorriqueña la maternidad aceptable y admirable debe acarrear sacrificio, abnegación y seguir el modelo de aceptación y silencio de la Virgen María (García Ramis 66-67). Así la institución de la maternidad oculta aspectos pertinentes a la experiencia al intentar imponer una imagen para todas. Patricia Hill Collins aborda el tema de las madres afroamericanas, indígenas, puertorriqueñas y asiáticas en Estados Unidos enumerando preocupaciones como el control de la natalidad, la sobrevivencia, el poder (o su falta) y la configuración de la identidad. Estas inquietudes separan sus experiencias de feminismos que asumen la dominación masculina como el factor principal que enfrentarán todas (Hill Collins 58). Otros factores opresivos son la pobreza, el racismo, el sexismo, la discriminación y las dificultades con el idioma (58).[4] Marcela Lagarde concibe la maternidad como un tipo de cautiverio, ya que limita la libertad de la mayoría de las mujeres (380). Las madres solas –fuera de la institución– no se entienden como parte de la sociedad sino como anomalías o fracasos (Lagarde 410-416). No obstante, según Marisel Moreno, en las narrativas diaspóricas puertorriqueñas la mayoría de las

[4] Hill Collins critica las teorías que asumen que el dominio masculino es el principal factor agravante para todas: "placing the experiences of women of color in the center of feminist theorizing about motherhood demonstrates how emphasizing the issue of father as patriarch in a decontextualized nuclear family distorts the experiences of women in alternative family structures with quite different political economies" (58).

familias están lideradas por madres solas.[5] Estas madres se consideran amenazantes porque rompen con categorías convencionales e incomodan la tradición. Nicholasa Mohr describe en *Nilda* la experiencia de una joven embarazada en Nueva York, que ilustra con un dibujo de su autoría. Esta imagen con un abdomen transparente visibiliza el feto y demuestra las contradicciones que implica no ajustarse a ciertos parámetros. Por otro lado, la madre e hija Rosario Morales y Aurora Levins Morales en *Getting Home Alive* contemplan y/o imaginan el feto tras un aborto espontáneo. Este acontecimiento ilumina el abandono social dentro de la familia patriarcal mientras diluye los bordes entre madre e hija como una estrategia para enfrentarlo.

Nicholasa Mohr: un abdomen transparente

> *"Nilda, nunca debes hacer algo tan tonto como eso. Nunca. No tengas un montón de bebés y pierdas tu vida"; [Nilda, you must never do anything foolish like that. Never. Don't have a bunch of babies and lose your life].*
> —Nicholasa Mohr, *Nilda*.

Nicholasa Mohr nació en 1938 y publicó la primera novela escrita e ilustrada por una mujer de la diáspora boricua en el siglo XX.[6] *Nilda* sale a la luz en 1973 y narra en inglés la niñez y adolescencia de una joven en Nueva York. El texto ganó el Jane Adams Children's Book Award y Outstanding Book of the Year del New York Times. Está basado en las experiencias de la autora/artista y contiene ocho de sus ilustraciones. Mohr se crió en Nueva York con su madre y seis hermanos. Su padre murió cuando ella tenía ocho años, por lo que la relación con su madre se

[5] Moreno señala que el modelo de familia sin padre es un reflejo de estructuras prevalentes en la diáspora y que además del paradigma abuela-madre-hija refleja patrones sociales que han puesto a las mujeres en el centro de la estructura familiar (9).

[6] Nicholasa Mohr estudió arte en el Arts Students League, Brooklyn Museum of Art School y Pratt Graphic center con influencias del taller de gráfica mexicano. Otros de sus textos son: *El Bronks Remembered*, *In Nueva York*, *Rituals of Survival: A Woman's Portfolio* y *Growing up inside the Sanctuary of my Imagination*. Mohr ha publicado quince libros.

intensifica, siendo Nicholasa la única hija mujer. La siguiente ilustración es crucial para considerar lo que enfrentaron muchas madres solas en Nueva York. Catalogada para adolescentes, las ilustraciones de la misma Mohr proveen contenido adicional a la narración de *Nilda*. Me detengo en la que acompaña el capítulo "April 1945" que aborda el embarazo de una joven.[7] La acción de *Nilda* ocurre en el contexto de la posguerra y el auge de la inmigración a los Estados Unidos. La protagonista tiene una relación cercana con su madre y amistades como Petra, la joven soltera y embarazada que inspira el dibujo. La ilustración muestra el cuerpo de Petra con el abdomen transparente o visto a través de una especie de "rayos X" que permiten distinguir el feto. Petra parece correr para escapar, con los brazos abiertos, y pies que asemejan movimiento mientras a su alrededor se suman elementos que hacen su situación más alarmante por el caos que presenta: libretas, cartas de su novio Indio, composiciones de la escuela, notas o calificaciones del noveno grado y partes de la intimidad de un diario de adolescente. El dibujo pudo haber sido hecho a lápiz o tinta e incorpora tonos de gris, blanco y negro e imita una estética adolescente. Algunas palabras apuntan tanto a su juventud como a la educación y sueños que posiblemente tendrá que sacrificar como "DREAMS", "Petra and Indio" y "Junior High School Graduation". Estas palabras parecen escritas a mano en libretas, diarios y composiciones escolares. La lucha de la joven embarazada ocurre en ese espacio, que supone privado, como quizás le corresponde de acuerdo con lo que dictan las diferencias de género. Lejos de la imagen de la Virgen que aprueba la cultura tradicional, aquí la joven choca con la realidad del entorno que dictará su futuro.

El cuerpo embarazado en la ilustración de Mohr (fig. 5.2) alude a adelantos tecnológicos a partir de los 1960s que incluyen el monitor fetal, el sonograma, y puede extenderse a la anestesia y la cesárea. Algunos de estos avances permitieron observar los movimientos fetales, escuchar los latidos del corazón y monitorear su desarrollo. No obstante,

[7] Esta ilustración probablemente es una de las primeras realizadas por una artista/escritora mujer desde la diáspora puertorriqueña, específicamente sobre jóvenes embarazadas solas/solteras en N.Y. Es una contribución crucial para imaginar la maternidad en esa época y a esa edad en Nueva York.

Fig. 5.2. Nicholasa Mohr; 2011; *Nilda*; p. 222; ilustración. Cortesía Arte Público Press, N.Y.

el resultado de poder observar el feto, tanto en el dibujo como a través de la tecnología, evoca perspectivas en las que "la mujer desaparece tras su función materna, que queda configurada como su ideal" (Tubert 7) porque el feto cobra mayor importancia en la cultura. *Nilda* se publica por primera vez en 1973, año cuando se legaliza el aborto en los Estados Unidos, por lo que el dibujo posiblemente responde a tensiones generadas por estos debates.

Susan Erikson traza la historia de tecnologías reproductivas que permitieron mirar dentro del útero cambiando las prácticas, la ideología y la política relacionada al cuerpo embarazado (187-212). El ultrasonido —cuyas fotos se incluyen hoy día en el álbum de familia— ha normalizado esta mirada.[8] El desarrollo de estas tecnologías coincide con la disminución en el uso de parteras por lo que privilegiar esta mirada benefició a los médicos. Quizás de manera inconsciente esta confianza en un aparato similar a una cámara se apoya en la consideración de la fotografía como testimonio de la verdad. Rosalind Petchesky estudió imágenes intrauterinas[9] y subraya la contradictoria presentación del útero como santuario (267), mientras se descarta a la mujer. En estas imágenes el feto aparece como autónomo y la mujer ausente o en la periferia (Petchesky 268). Mientras estos ejemplos representan a la mujer como potencial adversaria del embarazo y del feto (Petchesky 271), el dibujo de Mohr sugiere algo distinto: el contexto en que se encuentra Petra, incluyendo su embarazo, es amenazante para la joven.

Tubert y Largarde coinciden en que la posibilidad de ser madre se convierte en un "deber ser" (Tubert 7) para las mujeres y una excusa ingeniada por el sistema patriarcal para controlar sus cuerpos. Sin embargo, en la ilustración de Mohr la joven está sola, evidenciando la

[8] Erikson enfoca en Alemania, pero ejemplifica con dibujos, pinturas e ilustraciones de la historia mundial. Por ejemplo, en el siglo XV Leonardo Da Vinci dibujó el útero humano usando como modelo una vaca, y en los siglos XVI y XVIII el feto se ilustraba como un hombrecito semejante a un astronauta atado al cordón umbilical(193). En EE.UU. las primeras imágenes se publicaron en la revista Life en los años sesenta (187) (Erikson 187-212).

[9] Petchesky analiza el video *Silent Scream* que se supone muestra un embrión durante un aborto. Ella señala que a las doce semanas el feto no siente dolor (no se ha desarrollado lo suficiente la corteza cerebral) y no puede gritar sin oxígeno (267) por lo que sugiere que se manipuló la imagen (274).

responsabilidad que la cultura asigna principalmente a la embarazada. No obstante, como señala Tubert:

> lo más importante en la reproducción humana no es el proceso de concepción y gestación sino la tarea social, cultural, simbólica y ética de hacer posible la creación de un nuevo ser humano. (11)

Mohr sugiere que la joven se encuentra en lucha con aspectos sociales, culturales y simbólicos que tendrá que negociar sola.

Sin duda, la mujer que transgrede las reglas sociales es sancionada, ya que "el fracaso se advierte en la soltería y en la soledad: la mujer que ya ha sido embarazada no debe estar sola, si lo está es su responsabilidad" (Lagarde 416). Nicholasa Mohr ubica a la joven en el centro de un vórtice y mirando hacia lo lejos, quizás hacia un destino o salida que no ha encontrado aún. La artista transparenta el abdomen para visibilizar el feto, pero sin borrar el cuerpo femenino. La figura está rodeada de elementos que pueden desaparecer como consecuencia de la maternidad que amenaza con borrar las metas de la joven. Este mensaje resulta urgente para las jóvenes lectoras de Nilda en un ambiente en el cual su fertilidad está bajo asedio tanto en la isla como en los EE.UU. Según Borgia-Rivera, durante la guerra fría —periodo de tensiones entre la entonces Unión Soviética, los Estados Unidos y sus aliados entre 1947 hasta 1991— el aumento en la migración produce gran ansiedad. Ciertas maternidades (latinas, mestizas y afroamericanas, por ejemplo) representaban una amenaza porque eran vistas "como generadora(s) de impurezas y movilidad transcultural" (Boria-Rivera 43) por lo cual eran vigiladas. El dibujo de Mohr, aunque en el contexto de la posguerra, sugiere que las latinas como Petra estaban conscientes de miradas vigilantes sobre sus cuerpos, además del estereotipo que las encasilla como dependientes y posibles manipuladoras del sistema. Sin embargo, aún con la idea de que "la gestación requiere la aceptación de una posición de pasividad frente al desarrollo embrionario y fetal" (Tubert 11), el dibujo de Mohr insinúa que algunas mujeres pueden generar otras reacciones, como intentar escapar o correr.

Secretos maternos

Nicholasa Mohr incluye aspectos relacionados con la maternidad en la diáspora nuyorkina en *Nilda* y en *In my Own Words: Growing up Inside the Sanctuary of my Imagination* desde la perspectiva de la hija.[10] En ambos hay un secreto que la madre confiesa en el lecho de muerte para advertir sobre el engaño que esconde la maternidad institucionalizada. Al final de *Nilda* la muerte de Lydia, la madre, es inminente. Es cuando advierte: "Nilda, nunca debes hacer algo tan tonto como eso. Nunca. No tengas un montón de bebés y pierdas tu vida"(233).[11] El consejo de la madre no radica en evitar tener hijos fuera del matrimonio o siendo muy joven, como en el caso de Petra. La advertencia es más abarcadora: que no se someta a la maternidad institucionalizada que exige darlo todo por los hijos mientras ofrece un espejismo de felicidad plena. Inicialmente Nilda no entiende tal mensaje hasta que logra desarrollarse como artista y escritora. Encontrar su potencial creativo conlleva reconocer la historia de su madre.[12]

Lydia rechaza la idea de que para realizarse como mujer hay que tener hijos, sino lo contrario: la maternidad puede ser un impedimento para la realización personal, como sugiere la ilustración. Por eso anima a su hija a que observe y recuerde su historia para que no la repita mientras manifiesta su decepción:

> Una mujer no puede vivir sólo por los otros, sólo por sus hijos, dijo. "Lo sé". Toda su vida había sido devota de sus hijos, me contó, y aquí estaba, mirando la vida continuar sin ella. Mi madre lamentaba que estaba muriendo sin

[10] *Nilda* y *In my own words* tienen varios puntos en común. Para un estudio sobre relaciones de madre e hija ver "Nicholasa Mohr and the negation/negotiation of the mother-daugther relationship" *en Kissing the Mango Tree* de Carmen Rivera. Yolanda Martínez San-Miguel analiza escenas del texto de Mohr simbólicas de preocupaciones en autobiografías diaspóricas como la definición del espacio: "la historia detalla el modo en que Nicholasa se prepara para salir de su casa y su barrio con la idea de regresar a ellos por medio de su creatividad e imaginación" (332).

[11] "Nilda, you must never do anything foolish like that. Never. Don't have a bunch of babies and lose your life" (Mohr 233).

[12] Lydia advierte sobre oportunidades distintas a las ofrecidas tradicionalmente a las mujeres, como en el arte (Mohr 24).

llegar a conocerse a sí misma. Era un sentimiento profundo, un vacío hondo dentro de su ser. Ella me hizo prometerle y repetirle que lograría mis metas, sin importar qué. "Por favor", imploró, "no mueras como yo. Por favor, no mueras como yo. (Mohr 110)[13]

Nancy Chodorow señala que las hijas pueden ser una extensión de las madres, en ocasiones logrando metas que aquélla no pudo realizar (103). Ella sugiere que el desarrollo de la identidad de las mujeres ocurre de manera distinta a la del varón porque son predominantemente las mujeres quienes crían, por lo que las hijas no realizan (o realizan diferentemente) el corte del cordón umbilical para el desarrollo de la personalidad. Además, la socialización de género no es heredada sino que se produce a través de la cultura. Similarmente, la ilustración de Nicholasa visibiliza a través del dibujo la advertencia de su progenitora para futuras lectoras jóvenes, como una madre simbólica extendiendo el mensaje urgente que le había dado su mamá.

ROSARIO MORALES Y AURORA LEVINS MORALES: UN SONOGRAMA EMOCIONAL

> *¿Dónde estaban todos? Esta casa estaba siempre tan llena de gente discutiendo, haciendo ruido, metiéndose en mis asuntos, y ahora cuando yo necesitaba alguien, cualquier persona, para tomar mi mano, para abrazarme, no había absolutamente nadie.*[14]
> –Aurora Levins Morales y Rosario Morales,
> *Getting Home Alive.*

[13] "A woman cannot live only for others, only for her children" she said. "I know". Her whole life had been devoted to her children, she told me, and here she was watching the living go on without her. My mother grieved that she was dying without ever having known herself. It was an empty feeling, a void deep inside her being. She made me promise and repeat to her that I would achieve my goals, no matter what. "Please" she implored, "don't die like me. Please don't die like me" (110).

[14] *"Where was everybody? This house was always so full of people arguing, making noise, minding my business, and now when I needed someone, anyone, to hold my hand, to hold me, there was no one at all"* (101).

Rosario Morales recrea una escena en la que una madre observa un feto tras un aborto espontáneo en "Birth" de *Getting Home Alive*. La escena es particular por la descripción de soledad y porque el aborto de cualquier tipo es tabú en la cultura puertorriqueña. Además, las madres raramente narran en primera persona; mucho menos sobre este tema.[15] Las descripciones de la pérdida se distancian de la maternidad institucionalizada para visibilizar aspectos dolorosos en una escena sangrienta que, a través del recuerdo y de la escritura, eventualmente unen a madre e hija. Rosario Morales (1930-2011) y su hija Aurora Levins Morales (1954) son poetas cuya escritura maneja temas de género, identidad, cultura y nacionalidad desde la diáspora puertorriqueña. Estos ejemplos intercalan textos escritos por la madre y por la hija de manera que ambas voces se entrelazan en los poemas, narrativa y reflexiones personales de este libro.[16] Se pueden distinguir las voces de cada una por la tipografía ligeramente distinta o acudiendo al índice, pero a menudo es evidente que las voces y sus historias se unen, se confunden una y otra. El texto intercala además eventos ocurridos tanto en la isla como en la diáspora neoyorquina, además de varios idiomas, para evidenciar una hibridez simbólica de los bordes borrosos entre la madre e hija (la hija es mitad judía).

Rosario Morales, la madre, cambia el significado de "Birth" o "Nacimiento" al describir el resultado de un aborto espontáneo bajo ese título mientras la narradora mira "las rosadas aguas manchadas de sangre en contraste con la blancura helada de la taza de porcelana del inodoro" (100).[17] La mujer observa el feto ensangrentado que ha sido expulsado en el inodoro aludiendo así al excremento, a lo abyecto según Julia Kristeva. Aunque esta escena podría juzgarse espantosa, para la narradora el cuerpo del feto es "hermoso" y está atado a sus sueños y esperanzas, ahora ambos tristemente muertos en la siguiente descripción:

[15] Otros textos que problematizan el tema del aborto son: el cuento *La escritora* de Mayra Santos Febres, *El manuscrito de Miramar* de Olga Nolla y de Irene Vilar *Impossible Motherhood: Testimony of an Abortion Addict*.

[16] Otras publicaciones de Levins Morales son: *Medicine Stories: History, Culture and Politics of Integrity*, *Remedios: Stories of Earth and Iron from the History of Puertorriqueñas* y *Telling to Live: Latina Feminist Testimonios*.

[17] "The blood-stained waters pink against the chill white of the porcelain toilet bowl" (100).

> Un platillo hermoso gris claro con volantes como una pamela, flotando como una aguaviva muerta, mi bebé sólo una marca roja descentrada, mis esperanzas tan muertas como mi hijo, y oh, cuánto quiero regresar y dejar de estar parada allí reteniendo su visión para toda la vida.[18] (Morales y Levins Morales 100)

La mujer descarta la representación del feto como un sujeto independiente (Erikson 187; Petchesky 267) estableciendo un lazo visual y emocional que llega hasta su corazón: "miré hacia abajo; miré fijamente hacia abajo"(Morales y Levins Morales 100).[19] Como señala el epígrafe, la madre cuestiona la cultura que la abandona en medio de esa experiencia mientras percibe la vigilancia de mujeres de la familia de su esposo, quienes piensan "¿Por qué necesita otro bebé? ¿Cuál es la prisa? [...] ¿Por qué él tuvo que ir y casarse tan joven? ¡Una puertorriqueña nada menos! Enseguida empieza a tener hijos" (Morales y Levins Morales 101).[20]

La imagen de la madre super fértil y que pare con facilidad tiene raíces en mitos propagados durante la era esclavista (Hill Collins 7; Morgan 47-49). El mito de la latina dependiente de la asistencia social conocida como wellfare queen o wellfare mother (Collins 87-89) también se infiltra en la comunidad, la familia y dificulta la posible solidaridad entre mujeres. Este estereotipo construido contra madres de grupos minoritarios (como las afroamericanas y puertorriqueñas) las identifica como abusadoras del sistema, mientras no aportan nada. Hill Collins nos recuerda que estas imágenes negativas justifican la opresión ya que están diseñadas para que el racismo, sexismo, la pobreza y otras injusticias sociales parezcan normalizadas, como partes inevitables de la vida diaria (77). Además, a partir de los 1980s se enforzó la idea de que las "no blancas" y de clase media presentaban una amenaza a los valores nacionales. Esto se demuestra cuando una de sus familiares desecha el feto y narra: "Me llamó al baño –para verlo– como si fuera algo para mirar. [...] Lo tiré. Espero

[18] "A beautiful soft grey saucer frilled like a sunbonnet, floating like a dead jellyfish, my baby only a small red blob off center, my hopes as dead as my child, and oh how I want to go back and stop standing there storing up the sight of it for a lifetime" (100).
[19] "I looked down, stared down" (100).
[20] "Why does she need another baby for? What's the hurry? (...) Why did he had to go and marry so young. A Puerto Rican no less! Right away she starts having children" (101).

que ahora tenga el sentido común de esperar" (Morales y Levins Moreales 101).[21] Este gesto confirma el malestar que produce la abyección en torno a aspectos silenciados de la maternidad, además de los estereotipos que invaden nuestras propias comunidades que terminan castigando a la madre. No obstante, la voz narrativa cambia a poética imaginando su respuesta, su venganza: servirles la placenta para que la consuman, de la misma manera en que la sociedad parece desea consumir/controlar el cuerpo materno. La frase en yiddish o judío puede traducirse a *"Come, come mi hijo"* e imita un gesto materno común en ambas culturas de invitar/ordenar a comer. Además, crea cierta ambigüedad en torno a si ella les invita a comer la placenta y/o al hijo/a o incluir a su retoño en la cena. No obstante, implica a la familia en un acto depredador. De este modo la mujer expone nuevamente la crueldad hacia la madre de una familia que consumiría materia orgánica resultado del embarazo, al instar y retar a que "coman":

> Podría servir una fuente de placenta
> Joven, bastante fresca y delicadamente estofada
> Aderezada con perejil
> Ponerla frente a las caras frías y duras
> que se burlan y desprecian el dolor de la embarazada e imponentemente alta y amenazante
> Invitar: *Ess, ess mein kind.*
> ¡Coman![22] (Morales y Levins Morales 101)[23]

Julia Kristeva señala que el poder de la abyección recae en la reacción que provoca el colapso de las significaciones(18). Algo es considerado repulsivo porque excede los límites preconcebidos y crea una confusión de significados; es difícil de entender y de categorizar (9). Es también

[21] "She called me into the bathroom –to look at it– like it was something to look at. (…) I flushed it down. I hope she has the sense to wait now" (101).
[22] Agradezco a mis amigos y colegas Michael Levitan, Rick Chamberlin y Joerg Meindl por su ayuda con esta interpretación.
[23] "I could serve a platter of placenta/Young, quite fresh and delicately braised/Garnished with parsley/Set it in front of the cold, hard faces/that mock and sneer at the near mother's pain/ and towering large and menacing/Invite: *Ess, ess mein kind.* Eat!" (101).

un espacio límite en el cual se produce confusión. Un feto hermoso, ensangrentado y muerto en el inodoro así como una placenta aderezada para la cena alude tanto a la atracción como a la repulsión. Circula entre lo bello y amado y lo repugnante, nauseabundo o "aquello que perturba una identidad, un sistema, un orden. Aquello que no respeta los límites, los lugares, las reglas [...] lo ambiguo, lo mixto" (Kristeva 11). Al representar lo reprimido, lo que no queremos mirar o experimentar, Morales nos incita a descubrir las contradicciones de nuestra propia cultura en torno a la pérdida de la maternidad. La experiencia de la maternidad según describen Morales y Levins Morales puede ser contradictoria y transita en espacios abyectos porque se da a través del cuerpo; sus orificios y secreciones forman parte de ella (Kristeva 96-97).

Rosario Morales describe otros aspectos silenciados en "Hace tiempo" al observar su cuerpo embarazado, el cansancio, la pesadez y cuánto detesta sentirse así. Este cuerpo es considerado ambiguo o monstruoso porque excede los parámetros convencionales de dimensión y tamaño (Braidotti 62). Esta narración contribuye a desmitificar el embarazo al narrar aspectos desagradables como el miedo, la soledad y el rechazo que llevan a la mujer a llorar ante su propia imagen reflejada en el espejo.

Por su parte, la hija Aurora Levins Morales describe en "Corazón de mi corazón, hueso de mi hueso"/"Heart Of My Heart, Bone Of My Bone" la pérdida de su hermano de manera similar y simultáneamente distinta a la que describe su madre en "Birth"; una experiencia traumática, solitaria y corporal, pero experimentada desde otra perspectiva. La narradora busca una imagen visual que resuene con la de su hermano: "Leo sobre el desarrollo fetal, miro las fotos, observo El milagro de la vida en TV" (119)[24] pero esta tecnología solo le recuerda la muerte. No reconoce la imagen del feto en la pantalla del televisor, pero lo encuentra "en los lugares en sombras de mi memoria corporal: un tipo de sonograma emocional" (Morales y Levins Morales 119).[25] El desconsuelo que sufren

[24] "I read about fetal development, look at pictures, watch The Miracle of Life on TV" (119). *The Miracle of Life* es un documental de 1983 que utiliza los avances fotográficos de ese momento para recrear el desarrollo de un feto a partir de la concepción.

[25] "In the shadowy places of my body's memory: a kind of emotional sonogram" (119).

madre e hija en torno a esta pérdida evidencia la conexión entre ambas hasta confundir cuál de ellas escribe. Esta resonancia en el dolor físico y emocional visibiliza la relación "cuerpo a cuerpo con la madre" o la conexión primordial prohibida por el patriarcado, según Luce Irigaray (*El cuerpo* 38). Esto demuestra también que las hijas pueden tener una conexión distinta con sus madres, como señala Chodorow. Esta conexión principalmente corporal se evidencia en las resonancias, recuerdos y sentimientos compartidos y en experiencias que se apoyan en un elemento visual, que exige mirar el feto o el cuerpo materno.

Las perspectivas de la madre y de la hija ponen en evidencia tensiones que remiten al contexto en que se encuentran. La hija señala que tras la pérdida quedaría "tan desnuda sin ti como las pulsaciones del cable eléctrico de tu espina dorsal estaba desnudo, desprotegido" (Morales y Levins Morales 119).[26] La desprotección aún en el útero y luego en el inodoro donde la madre ve al feto flotar, ejemplifica la vulnerabilidad del contexto neoyorquino que se percibe también en el título *Getting Home Alive; Llegando viva a casa*. Morales y Levins Morales persuaden a los lectores a visibilizar o imaginar el feto desde la madre que mira y la hija que imagina para exponer el dolor, la incomprensión y el aislamiento tras un aborto espontáneo. A través del recuento del trauma de la pérdida ambas nos invitan a rescatar una relación que, según Luce Irigaray, está prohibida en el patriarcado porque según la interpretación de Rojas, puede tener la llave para la transformación de los roles femeninos.

Madres e hijas

Varios textos de la literatura transinsular o diaspórica proponen representaciones de la maternidad en las que ser madre sola es una vivencia bastante común.[27] En *Nilda* y *In my own words* de Nicholasa Mohr, la madre está casada pero luego enviuda. Por otro lado, el ejemplo

[26] "As naked without you as the pulsing electric cord of your spine was naked, unprotected" (119).
[27] En otros textos como de Esmeralda Santiago, la mamá de Negi vive por varios periodos sola y tiene 11 hijos sin casarse con ninguno de los progenitores. La mamá de Nilda es viuda. La narradora de *Silent Dancing* de Judith Ortiz Cofer observa a su madre sola intermitentemente mientras su padre se ausenta en el ejército.

de Morales y Levins Morales muestra momentos en los que la mujer está aislada enfrentando ciertos aspectos relacionados con la maternidad, mientras proponen recuperar la relación madre e hija a través de una escritura que fluctúa entre las historias de ambas.

Luce Irigaray afirma que la relación entre madres e hijas permanece reprimida en la cultura patriarcal y se pregunta cuáles imágenes se utilizarán para representarla además de cómo articular tanto el deseo por la madre como su pérdida (*El cuerpo* 38). Adrienne Rich coincide con Irigaray al caracterizar la relación madre e hija como "la gran historia sin escribir" (225);[28] una relación intensa y conflictiva a partir de la experiencia intrauterina de "dos cuerpos similares biológicamente, uno que ha yacido en felicidad amniótica dentro del otro, uno que se ha esforzado para dar a luz al otro" (226).[29] Pese a las posibles resonancias, resulta difícil narrar la historia materna sin silenciarla, por lo que estos textos de Mohr, Morales y Levins Morales muestran formas creativas de incluir su voz. Contando el secreto materno, dibujando o describiendo sentimientos similares que problematizan la abyección para visibilizar lo invisible en la cultura, las hijas dan voz y articulan el deseo por sus madres aunque sea parcialmente. Hirsch destaca que el deseo materno no es tomado en cuenta por las teorías psicoanalíticas porque "tradicionalmente consideran a la madre como la que desea la conexión y al niño como el que lucha por separarse" (105).[30] Sin embargo, estos artistas y autoras muestran hijo/as que deciden conservar ese vínculo.

CONCLUSIONES

La obra en medio mixto de Juan Sánchez *Mujer Eterna* ejemplifica una manera en que las fotos del álbum de familia pueden reconfigurarse en otros espacios que permiten visualizar a la madre separada de los cuidados, que según Lagarde, la mantienen en cautiverio. La imagen de la

[28] "the great unwritten story" (225).
[29] "two biologically alike bodies, one of which has lain in amniotic bliss inside the other, one of which has labored to give birth to the other" (226).
[30] "...traditionally cast the mother as the one who desires connection and the child as the one who struggles to separate" (105).

madre de Sánchez conecta con las raíces indígenas, africanas, nuyorquinas y puertorriqueñas mostrando su trascendencia. Además, ubica la mujer afropuertorriqueña en una foto de estudio que revela dignidad, independencia y fuerza, cuestionando estereotipos predominantes. En el contexto de las fotos de mujeres negras incluídas en este libro, la de Carmen María Colón representa diferencias con las nanas y la madre e hija de los ochenta en la foto de Delano para visibilizar una joven sola. Es ella quien decide tomarse la foto antes de emigrar, marcando acciones independientes de las mujeres negras. Por otro lado, el acto de Juan de reestructurar las fotos del álbum tras la muerte indica que los hijos también pueden desear el contacto cercano con la madre, prohibido en el patriarcado. Sánchez desafía la idea de que el lazo materno intenso limita el desarrollo de la madurez de los hijos varones y más bien afirma la apertura hacia el agradecimiento y el amor.

Nicholasa Mohr, Rosario Morales y Aurora Levins Morales, revelan la mirada en la mujer embarazada y en la madre para abordar historias de madres e hijas. Diversos elementos socioculturales se problematizan dentro de estas relaciones. La cultura condena a las que se salen del modelo aceptado, pero según Mohr, Morales y Levins Morales, en la relación con la hija se comparten los secretos que pueden liberar a ambas. A través de una relación que facilita conexiones se comprueba que las opciones de unión/contacto o de separación total son ineficaces para describir esta dinámica maternofilial. No obstante, ya sea observando a sus madres o a través de sus propias experiencias, Sánchez, Mohr, Morales y Levins Morales cuestionan el modelo institucionalizado de la maternidad a través de obras de arte y narraciones en la diáspora puertorriqueña.

Sánchez, Mohr, Morales y Levins Morales coinciden en que el modelo materno hay que observarlo, escucharlo y narrarlo para no repetirlo, pero esto no significa que rechacen a sus madres, sino que mantienen una mirada y diálogo continuos. Las madres en los textos de Mohr y Morales insisten en que las hijas utilicen las oportunidades que ellas no tuvieron. Las narradoras a su vez cuestionan el corte definitivo con la madre como necesario en el proceso de madurez y rechazan la idea de que mantener ese lazo tenga necesariamente consecuencias negativas.

Morales y Levins Morales incorporan una diversidad de géneros literarios, idiomas y espacios geográficos para fortalecer las resonancias que les permiten visibilizar la abyección, evidenciando que hay aspectos del cuerpo embarazado y la maternidad que permanecen ocultos, incomprendidos en nuestra cultura.

Conclusiones

Conclusiones

Este diálogo entre ejemplos de arte y literatura muestra que las experiencias puertorriqueñas del *maternar* han sido impactadas y en ocasiones silenciadas o invisibilizadas por la esclavitud, el colonialismo y las vivencias en la diáspora. No obstante, los artistas y escritoras problematizan tal omisión y revelan representaciones contestatarias. Así, las conexiones posibles entre estos ámbitos artísticos ejemplifican relaciones diversas que sirven para narrar, documentar y visibilizar las acciones maternas, cuyas implicaciones abarcan más de lo que tradicionalmente se ha considerado. Por consiguiente, este análisis muestra que "mirar/situarse desde la madre" (Marsh Kennerly 4) ofrece una perspectiva particular para dilucidar estos conflictos. Por tratarse de experiencias relacionadas a cuerpos tradicionalmente devaluados por el patriarcado, es necesario indagar entre espacios culturales creativos para acercarnos a las madres, que escasamente dibujan, pintan, graban, fotografían o narran en primera persona sobre este tema. Este acercamiento cultural puede también utilizarse y tener repercusiones en ejemplos visuales y literarios de otras poblaciones de Latinoamérica y los Estados Unidos, por ejemplo. No obstante, vistas en conjunto, estas obras exponen secretos pertinentes a la maternidad institucionalizada y a la historia nacional. Como resultado, y para comenzar a desmantelar tal institución, es necesario cuestionar la problemática asignación de los trabajos de los cuidados y la alimentación de otras/os exclusivamente a cuerpos identificados con el sexo femenino. Además, los efectos de sistemas racializantes, el deseo de control sobre sus cuerpos, el silenciamiento de temas considerados tabú y la estimación problemática de representaciones que eluden la tradición son iluminados en este estudio.

El análisis de las fotos de las nanas negras de la colección de Teodoro Vidal demuestra que la fotografía visibiliza personas pero simultáneamente alberga secretos. A pesar de la falta de información

estas imágenes sugieren relaciones cuyas raíces pueden estar basadas en la opresión y la violencia pero también a veces denotan admiración y afecto. La interpretación a la luz de textos históricos y literarios provoca un "giro pictórico o visual" (Mitchell 16) que revela relaciones entre las imágenes y los varios discursos que las rodean para dilucidar sus significaciones.

El grabado de José R. Alicea, *Rescate* nos acerca al rostro de una madre esclavizada en un momento doloroso a pesar de la promesa de libertad problematizando la escena. Las características descriptivas en anuncios de periódicos en el siglo XIX subrayan que la fertilidad de sus úteros era valiosa para agenciar su venta mientras que la tendencia a rebelarse debía permancer escondida. Sin embargo, los ejemplos de rebeliones de mujeres deben considerarse como pautas significativas de su resistencia a la esclavitud. El silenciamiento de estas actitudes y acciones de rebeldía de las mujeres ayudaron a solidificar la idea equivocada de que la esclavitud en Puerto Rico no era maligna. No obstante, los intentos de controlar los cuerpos maternos son evidentes desde este periodo, con las mujeres negras en el centro. Esta perspectiva hace más urgente la propuesta de Alicea de que veamos de cerca a la madre esclavizada, ya que su sufrimiento era invisible en el periódico. La participación de mujeres blancas demuestra que el racismo ha impedido en ocasiones las alianzas entre mujeres; un área que amerita más estudio. Los ejemplos literarios de Beatriz Berrocal y Yolanda Arroyo Pizarro denucian el silencio e invisibilidad y revelan las historias que residen tras las marcas tribales, el carimbo, y las enfermedades para revelar madres rebeldes. No obstante, la inclinación colectiva de juzgar a las mujeres negras y/o pobres para imaginar o inventar su carácter persiste hasta hoy día. A las niñeras y nodrizas negras e indígenas en las novelas de Olga Nolla, Rosario Ferré y en el cuento de Yvonne Denis Rosario se les mantiene en los márgenes de las familias a las que sirven. Los/las hijos/as de leche de lo cuidados y otros descendientes apenas comienzan a descubrir y valorar sus contribuciones. Estos narradores/as ponen en evidencia que carecemos de investigación sobre las historias de las nanas y nodrizas que *maternaron* la nación puertorriqueña. Por

eso, heredamos un trauma y/o silencio que crea un vacío histórico y nos hace crecer desconociendo a profundidad nuestra identidad.

La reportera y fotógrafa Margherita Hamm reconoce el atractivo de algunas puertorriqueñas en el '98, pero identifica la herencia africana como una amenaza que se mamaba en la leche y que podía contaminar futuras generaciones hasta quizás dañar la belleza que tanto estima. Ella no describe las nodrizas negras como encantadoras, sino como portadoras de enfermedades y malos hábitos. En general, los defectos de las madres se revelan en cuerpos que según la escritora deben ser lavados, vestidos y blanqueados. Algunos comentarios de Hamm revelan la ansiedad hacia cuerpos que aunque son vistos no son entendidos, sino imaginados o inventados. Con su cámara, Hamm interrumpe el trabajo de la lavandera y suscita su gesto de molestia. Esa intrusión produce la desconfianza hacia la cámara y hacia la imagen retratada; una reacción metáforica de la perspectiva de la mujer trabajadora negra o de raza mixta ante la invasión del '98. No obstante, la imaginación de Hamm penetra hasta en los úteros para comentar sobre la fertilidad, la crianza y la alimentación de niños de quienes se distancia porque son pobres y están sucios. A pesar de su interés en los derechos de algunas mujeres, además del privilegio de viajar, leer y escribir, Hamm no entiende la interacción entre nodrizas africanas y "madres de crianza" con quienes muchas puertorriqueñas compartían sus labores, como sugiere la foto estereoscópica. La mirada intrusa de la periodista, inclinada hacia su propia idea de la belleza guiada por estrictas categorías sociales identifica el corset como signo de un discurso constrictivo que (como ella) oprime el cuerpo de (algunas) mujeres.

La molestia y posible desconfianza en la cámara que se percibe en el gesto de la lavandera del '98 resurge en textos de escritoras en la isla y la diáspora. Esmeralda Santiago crea imágenes con palabras que ayudan al/la lector/a imaginar y visibilizar un cuerpo que cambia a tono con la historia de la isla. Magali García Ramis ignora el álbum de familia y comenta fotos raras, borrosas o inventadas, guardadas en cartapacios para describir a su familia y el rol de la mujer/madre. Aquí la foto textual incluye el corset como una imposición de la madre en la hija, pero la insistencia en el control corporal recae sobre ambas.

La protagonista del texto de Rosario Ferré crea su propio álbum, pero require información tradicional familiar que limita su agenciamiento. Por otro lado, en el texto de Judith Ortiz Cofer el álbum y la cámara además de la palabra escrita y la memoria median entre madre e hija. Cada una debe presentar su propia perspectiva, pero es la hija quien escribe. No obstante, la foto textual permite a estas hijas identificar el marco del álbum de familia que dictamina y encasilla el rol de sus madres.

Las maternidades puertorriqueñas llaman la atención en el siglo XX simultáneamente como instrumentos y objetivos de la modernización. En las artes plásticas, ejemplos de Augusto Marín, Rafael Tufiño, Antonio Martorell y Daniel Lind-Ramos visibilizan el cuerpo embarazado/materno para abarcar aspectos de nuestra identidad/historia nacional. En los dibujos de Marín *Amamantados y Clinic no.2* se evidencian las injusticias sociales como el colonialismo, la pobreza y la resultante dependencia nacional. *Goyita* de Rafael Tufiño distancia a la madre de su hijo, demostrando que hay otras maneras de *maternar* mientras exalta el orgullo, la fortaleza y la belleza de la madre mulata. No obstante, la madre que protesta contra el colonialismo se visibiliza en el cartel de Martorell, *Fuera La Marina Yanki de Culebra*. Esta imagen de los setenta afirma que las dificultades en el archipiélago de Puerto Rico siguen en pie y continúan décadas después mientras hace visible que el colonialismo ha invadido las relaciones maternofiliales hasta interrumpir la lactancia, por ejemplo. La colaboración entre mujeres que sugiere *La partera* de Lind-Ramos ofrece un espacio para reclamar y afirmar la centralidad de un rol que parecía haberse perdido con la modernización. En las artes visuales, como en la fotografía de Jack Delano, se presenta la jíbara en los cuarenta y la madre en áreas urbanas de clase media en los ochenta en un contexto que subraya los cambios. *Puerto Rico Mío* imita un álbum mientras lo cuestiona y pone en evidencia que a pesar de las transformaciones nacionales/corporales las mujeres mantienen la responsabilidad de la crianza. Ya en el siglo XXI, las fotos de Teresa Canino visibilizan el parto con parteras, doulas y madres activas en sus procesos corporales. El hogar ha cambiado para abarcar un espacio en el que las mujeres deciden dónde y cómo se trae

la vida. La popularidad de esta opción y las consecuentes fotos en las redes sociales apuntan a un cambio en la cultura. Queda indagar si estos cambios provocan el empoderamiento social que según Rich puede ocurrir como resultado y que muchas esperamos.

La diáspora puertorriqueña visibiliza el deseo de los hijo/as por mantener la conexión con la madre/isla y de destapar los mitos que la rodean. En *Mujer Eterna* Juan Sánchez honra la memoria de su madre con fotos que podrían haber sido sacadas del álbum, resignificadas en el lienzo. Su obra representa la reparación simbólica del corte del cordón umbilical para mostrar que algunos hijos también anhelan ese contacto con sus madres/islas. Nicholasa Mohr ilustra la abrumadora responsabilidad adjudicada a adolescentes embarazadas con el dibujo de un abdomen transparente. La imagen revela también la certidumbre de miradas supervisoras sobre el cuerpo gestante. Las palabras de su madre reniegan de la maternidad institucionalizada, por lo que la hija ilustra esa advertencia para sus jóvenes lectoras. Rosario Morales y Aurora Levins Morales visibilizan las consecuencias de un aborto espontánteaneo para señalar la manera en que la cultura oprime algunas madres, especialmente las que incumplen con las exigencias sociales. Nicholasa Mohr, Rosario Morales y Aurora Levins Morales exponen la abyección como fundamental a la experiencia de *maternar* en la diáspora, donde las tensiones agravan las dificultades y el silencio resulta imposible. Las hijas cuentan los secretos de sus madres reconociendo que ahí reside la liberación de ambas.

Este estudio demuestra que aunque el contexto influye en el *maternar*, las madres a veces tienen cierto agenciamiento y buscan maneras de expresarse. El gesto de la nana del turbante (Teya) y la seriedad que comparte con la nana joven de las fotos de la colección de Teodoro Vidal resultan elocuentes, así como la expresión de la lavandera del 98 del texto de Hamm. Las narradoras en textos de García Ramis, Ferré y Ortiz Cofer desconfían de lo que representa la foto del álbum, por lo que generan otras opciones que recaen en sus palabras descriptivas. La jíbara que se alegra y enorgullece aun en la pobreza y la expresión triste de la mamá en los ochenta en las fotos de Jack Delano y los dibujos de Marín aluden a aspectos invisibles de su experiencia que invitan a

indagar. Las retratadas por Teresa Canino rechazan la tecnología y los médicos del hospital para entrar en un espacio compartido entre mujeres como el que pinta Lind-Ramos. Por otro lado, entre estos ejemplos resurgen temas en común como las nodrizas y la lactancia además del enfoque en el rostro en lugar del cuerpo materno que generan nuevas significaciones. El turbante que identifica la negritud o mulatez estimula al descubrimiento de los secretos de familia relacionados a la mezcla racial. Estas representaciones, vistas en conjunto, visibilizan aspectos del cautiverio que puede ser la maternidad, según Lagarde, y se alejan del modelo de la Virgen María para ofrecer alternativas.

El arte y la literatura presentan imágenes especialmente reveladoras durante transiciones o momentos de crisis nacional. Un momento significativo surgió en el verano del 2019, cuando cientos de puertorriqueño/as exigieron y lograron la renuncia del entonces gobernador Ricardo Roselló Nevares luego de la divulgación de comentarios sexistas, homofóbicos y clasistas en un chat privado. Durante las protestas masivas, las canciones, pancartas e imágenes alusivas a maternidades usadas como insultos o para denunciar la crisis nacional salieron a la calle y se propagaron en las redes sociales. Andrea Marchella Ruiz Robles, una dibujante y estudiante de Ponce, compartió en facebook la imagen sexualizada de una mujer negra de pie lactando un bebé envuelto en la bandera puertorriqueña. Simultáneamente la madre empuña un machete agresivamente y porta un turbante. En el trasfondo aparece "Ricky Renuncia", la versión de la bandera en negro y manchas rojas, quizás alusivas a violencia y la sangre. Estas y otras expresiones populares continúan cuestionando la maternidad tradicional mariana y podrían ser tema de otro estudio. Por lo tanto queda considerar: ¿Cómo imaginan y representan la maternidad las jóvenes de hoy día? ¿Cuáles otras representaciones navegan el imaginario popular?

Además de interpretaciones alternativas de las relaciones entre madres e hijos/as resta indagar sobre representaciones transgénero, gay, lesbianas, no-binarias y formas en que el ensayo y la poesía visibilizan y cuestionan la maternidad. Por ejemplo, un autorretrato sin título del artista plástico y performero drag Freddie Mercado propone un enfoque imprevisto al tema de las nanas negras con que

comencé este libro. En esta pintura una figura materna blanca con un/a bebé negro/a invierte la relación racial que presentan las fotos de las nanas. A su vez, figura materna y bebé están siendo abrazadas por un personaje ambiguo, negro azabache, de brazos largos que rodean a ambas. Lawrence La Fountain Stokes analiza la obra de Mercado, que indaga en ambigüedades sexuales y raciales, y señala que es posible que su autorretrato aluda a una madre transgénero o *cuir* con niños negros o multiraciales y/o a una figura simultáneamente padre y madre (La Fountain Stokes 127). ¿Podrá sugerir también la labor de una nana blanca de género indefinido? ¿Qué significa que en el siglo XXI convivan maneras tradicionales de *maternar* con representaciones que cuestionan la asociación con el género femenino? ¿Cómo se distancia el cuerpo materno de los cuidados de otros en dichas representaciones? Resulta apremiante visibilizar y escuchar a las madres ya que entre las variadas representaciones del *maternar* siguen pariéndose las historias de Puerto Rico.

Obras citadas

Acosta-Belén, Edna. *The Puerto Rican Woman: Perspectives on Culture, History and Society*. Praeger, 1986.

Acosta Cruz, María I. "Historia y escritura femenina en Olga Nolla, Magali García Ramis, Rosario Ferré y Ana Lydia Vega". *Revista Iberoamericana. Número especial dedicado a la literatura puertorriqueña* LIX/162-163. 1993. pp. 265-277.

Alicea, José. "Baquiné". *José R. Alicea Espejo de la Humanidad*. Museo de Historia, Antropología y Arte, Universidad de Puerto Rico, Recinto de Río Piedras, 2019. pp. 15-31.

Álvarez Curbelo, Silvia. "Los primeros siglos coloniales". *Puerto Rico: Arte e Identidad*. Hermandad de Artistas Gráficos de Puerto Rico. Editorial de la Universidad de Puerto Rico, 1998. pp. 11-13.

Aparicio, Frances. "Writing Migrations: The Places(s) of U.S. Puerto Rican Literature". *Beyond the Borders: American Literature and Postcolonial Theory*. Deborah Madsen, ed. Pluto, 2003. pp. 207-231.

Arrigoitia, Delma. *Introducción a la historia de la moda en Puerto Rico*. Edit. Plaza Mayor, 2012.

_____ *"Puerto Rico por encima de todo": Vida y obra de Antonio R. Barceló, 1868-1938*. Ediciones Puerto, 2008.

_____ *Eduardo Georgetti y su mundo: la aparente paradoja de un millonario genio empresarial y su noble humanismo*. Ediciones Puerto, 2002.

Arroyo, Jossianna. *Travestismos culturales: literatura y etnografía en Cuba y Brasil*. University of California, 1998.

Arroyo Pizarro, Yolanda. *Las negras*. Boreales, 2012.

_____ "Los amamantados". *Palenque: Antología puertorriqueña: temática negrista, antirracista, africanista y afrodescendiente*. Revista Boreales. Editor, Marlyn Cruz Pizarro, Agosto 2013. pp. 23-29.

Azize, Yamila. *Las luchas de la mujer en Puerto Rico, 1898-1919*. Litografía Metropolitana, 1979.

Bachelard, Gastón. *The Poetics of Space. The Classic Look at How We Experience Intimate Places*. Beacon Press, 1969.

Baerga, María del Carmen. *Negociaciones de sangre: dinámicas racializantes en el Puerto Rico decimonónico*. Iberoamericana, 2015.

Bal, Mieke ed. *The Practice of Cultural Analysis: Exposing Interdisciplinary Interpretation*. Standford UP, 1999.

Baralt, Guillermo A. *Esclavos Rebeldes: Conspiraciones y sublevaciones de esclavos en Puerto Rico (1795-1873)*. Huracán, 6ta ed. 2006.

Barceló Miller, María de Fátima. "Un gobierno de hombres: género y populismo en los discursos de Muñoz, 1940-1950". *Luis Muñoz Marín: imágenes de la memoria*. Picó Fernando, ed. Fundación Luis Muñoz Marín, 2008. pp. 38-61.

Barradas, Efraín. *Partes de un todo: ensayos y notas sobre literatura puertorriqueña en los Estados Unidos*. Editorial de la Universidad de Puerto Rico, 1998.

Beckles, Hilary "Sex and Gender in the Historiography of Caribbean Slavery". *Engendering History: Caribbean Women in Historical Perspective*. Barbara Bailey, Bridget Brereton y Verene Sheperd, eds. St Martin's Press, 1995. pp. 125-140.

Behar, Ruth. "Daughter of Caro". *Daughters of Caliban*. Edit. López Springfield, Consuelo. Indiana UP, 1997. pp. 12-120.

Bergmann, Emilie L. *Language and "Mothers' Milk": Maternal Roles and the Nurturing Body in Early Modern Spanish Texts*. Routledge, 2019.

Berrocal, Beatriz. *Memorias de Lucila: una esclava rebelde*. Taller Nacional de Creación, 1996.

Blaffer Hrdy, Sarah. *Mothers and others: The Evolutionary Origins of Mutual Understanding*. Harvard UP, 2009.

_____ *Mother Nature: Maternal Instincts and How they Shape the Human Species*. Ballantine, 1999.

Boria-Rivera, Evelyn J. *Policing the Maternal: Puerto Rican and Cuban American Literature and the Legacy of the Cold War*. 2009. Univ of Notre Dame, PhD Dissertation.

Bourdieu, Pierre. "The Social Definition of Photography". *Visual Culture: The Reader*. Jessica Evans y Stuart Hall, eds. Sage, 1999. pp. 162-180.

Braidotti, Rosi. "Mothers, Monsters and Machines". *Writing on the Body: Female Embodiment and Feminist Theory*. Columbia UP, 1997.

Briennen, Rebecca P. "Albert Eckhout's African Woman and Child (1641)". *Slave Portraiture in the Atlantic World*. Cambridge UP, 2013.

Briggs, Laura. *Reproducing Empire: Race, Sex, Science, and U.S. Imperialism in Puerto Rico*. U of California P, 2002.

Bush, Barbara. *Slave Women in Caribbean Society, 1650-1838*. Heinemann Caribbean, 1990.

Caballero, María. *Ficciones Isleñas: estudios sobre literatura de Puerto Rico*. Editorial de UPR, 1999.

Caldari, Vanessa. Comadrona: un parto empoderado. *Facebook*, 22 de junio de 2020, 8pm, <https://www.facebook.com/vanessa.caldari/videos/10159901894405200>. Accedido 22 de junio de 2020.

Carrera, Magali M. *Imagining Identity in New Spain: Race, Lineage, and the Colonial Body in Portraiture and Casta Paintings*. U of Texas P, 2003.

Castañeda, Digna. "The Female Slave in Cuba during the First half of the Nineteenth Century". *Engendering History: Caribbean Women In Historical Perspective*. Barbara Bailey, Bridget Brereton y Verene Sheperd, eds. St Martin's Press, 1995. pp. 141-154.

Chancy, Myriam J.A. *From Sugar to Revolution: Women's Visions of Haiti, Cuba, and the Dominican Republic*. Wilfrid Laurier UP, 2012.

Chodorow, Nancy. *The Reproduction of Mothering: Psychoanalysis and the Sociology of Gender*. U of California P, 1978.

Cleveland, Kimberly. *Black Women Slaves who Nourished a Nation: Artistic Renderings of Wet Nurses in Brazil*. Cambria Press, 2019.

Córdova, Isabel M. *Pushing in Silence: Modernizing Puerto Rico and the Medicalization of Childbirth*. U of Texas P, 2017.

Colón Mendoza, Ilenia. "The Jíbaro Masquerade: Luis Paret y Alcázar's Self-Portrait of 1776". *Hispanic Research Journal* 17/5. 2016. pp. 455-467. <https://doi.org/10.1080/14682737.2016.1209855>.

Crespo Armáiz, Jorge Luis. *Estereoscopía y sujeto colonial: la contribución de la fotografía estereoscópica en la construcción del otro puertorriqueño (1898-1930)*. Universidad del Turabo, 2015.

Delano, Jack. *Puerto Rico mío: cuatro décadas de cambio*. Smithsonian Institution Press, 1990.

_____ *Photographic memories*. Smithsonian Institution Press, 1997.

Delgado, Osiris. *Paret y Alcázar*. Univ. de Puerto Rico y Madrid, 1957.

Del Olmo, Carolina. *¿Dónde está mi tribu?: Maternidad y crianza en una sociedad individualista*. Ediciones Culturales Paidós, 2014.

Denis Rosario, Yvonne. "Ama de leche". *Capá Prieto*. Isla Negra, 2010.

Dewell, James D. *Down in Porto Rico with a Kodak*. The Record Publishing, 1898.

Díaz Quiñones, Arcadio. *El arte de bregar*. Ediciones Callejón, 2000.

_____ *La Memoria Rota*. Huracán, 1993.

Duany, Jorge. *Blurred Borders: Transnational Migration between the Hispanic Caribbean and the United States*. U of North Carolina P, 2011.

_____ *The Puerto Rican Nation on the Move: Identities on the Island and in the United States*. U of North Carolina P, 2002.

Ducret Ramu, Carmen Rita. "La comadrona puertorriqueña colaboradora en el proceso de parir". *Revista puertorriqueña de psicología* 8. 1992. pp. 51-76.

Erikson, Susan L. "Fetal Views: Histories and Habits of Looking at the Fetus in Germany." *The Journal of Medical Humanities* 28/4. 2007. pp. 187-212. <https://doi.org/10.1007/s10912-007-9040-2>.

Fahs, Alice. *Out on Assignment: Newspaper Women and the Making of Modern Public Space*. U of North Carolina P, 2011.

Feijoo, Gladys. "La madre en la novela Cecilia Valdés de Cirilo Villaverde." *Círculo: Revista de Cultura* 15. 1986. pp. 79-84.

Ferré, Rosario. *Vecindarios excéntricos*. Vintage, 1998.

Figueroa, Luis A. *Sugar, Slavery, and Freedom in Nineteenth-Century Puerto Rico*. U of North Carolina P, 2005.

Fildes, Valerie A. *Wet Nursing: A History from Antiquity to the Present*. Family, *Sexuality and Social Relations in Past Times*. Blackwell Pub, 1988.

Flores, Juan. *Divided Borders: Essays on Puerto Rican Identity*. Arte Público, 1993.

Fox-Amato Mathew. *Exposing Slavery: Photography, Human Bondage and the Birth of Modern Visual Politics in America.* Oxford UP, 2019.

García, Ana María. *La operación.* Cinema Guild, 1982.

García Calderón, Myrna. *Lecturas desde el fragmento: escritura contemporánea e imaginario cultural en Puerto Rico.* Latinoamericana editores, 1998.

García, Gervasio Luis. "I am the Other: Puerto Rico in the Eyes of North Americans, 1898." *The Journal of American History* 87/1. 2000. pp. 39-64. <https://www.jstor.org/stable/2567915>.

García Ramis, Magali. *Las noches del riel de oro.* Editorial Cultural, 1995.

_____ "No queremos a la Virgen". *El tramo ancla; ensayos puertorriqueños de hoy.* Editora Ana Lydia Vega. Editorial de la U de Puerto Rico, 1995. pp. 65-69.

_____ *La familia de todos nosotros.* Cultural, 1995.

García, Osvaldo. *Fotografías para la historia de Puerto Rico 1844-1952.* Editorial de la U de Puerto Rico, 1989.

Gelpí, Juan. *Literatura y paternalismo en Puerto Rico.* Editorial de la U de Puerto Rico, 1993.

González, José Luis. *La llegada (Crónica con ficción).* Ediciones Huracán, 1997.

González, Libia. "La ilusión del paraíso: fotografías y relatos de viajeros sobre Puerto Rico, 1898-1900". *Los arcos de la memoria: el '98 de los pueblos puertorriqueños.* Álvarez Curbelo, Silvia Gallart, Mary Frances y Carmen Rafucci, eds. U of Puerto Rico P, 1998. pp. 273-304.

Gosser Esquilín, Mary Ann. "Nanas negras: The Silenced Women in Rosario Ferré and Olga Nolla". *CENTRO Journal* XIV/2. 2002. pp. 49-63. <http://www.redalyc.org/articulo.oa?id=37711301003>.

Hamm, Margherita Arlina. *America's New Possessions and Spheres of Influence.* F. Tennyson Neely Publisher, 1899.

_____ *Porto Rico and the West Indies.* F. Tennyson Neely Publisher, 1899.

Hermandad de Artistas Gráficos de Puerto Rico. *Puerto Rico Arte e Identidad.* Editorial de la UPR, 1998.

Hill Collins, Patricia. *Black Feminist Thought: Knowledge, Consciousness and the Politics of Empowerment.* Routledge, 2000.

_____ "Shifting the Center: Race, Class and Feminist Theorizing about Motherhood". *Representations of Motherhood*. Dona Bassin, Margaret Honey y Meryle Mahrer Kaplna, eds. Yale UP, 1994. pp. 56-74.

Hirsch, Marianne. *Family Frames: Photography, Narrative and Postmemory.* Harvard UP, 1997.

hooks, bell. *Ain't I A Woman: Black Women and Feminism*. Routledge, 2014.

Hunt, Michael. "American Ideology: Visions of National Greatness and Racism." *Imperial Surge: The Unites States Abroad, The 1890's-Early 1900's*. Heath and Company, 1992.

Instituto de Cultura Puertorriqueña. *Lo encontré en la Biblioteca Nacional de Puerto Rico: una invitación para visitar la Biblioteca Nacional de Puerto Rico*, folleto.

Irigaray, Luce. "The Bodily Encounter with the Mother." *The Irigaray Reader*. Margaret Whitford, ed. Blackwell, 1991.

_____ *El cuerpo a cuerpo con la madre*. Ediciones La Sal, 1985.

Justiniano, Carmen Luisa. *Con valor y a como dé lugar: memorias de una jíbara puertorriqueña*. Editorial de la Universidad de Puerto Rico, 1994.

Knibiehler, Yvonne. "Madres y nodrizas". *Figuras de la madre*. Silvia Tubert, ed. Cátedra, 1996. pp. 95-118.

Kristeva, Julia. *Poderes de la perversión. Ensayo sobre Louis-Fernidand Céline*. Siglo XXI Editores, 2000.

Kuhn, Annette. *Family Secrets: Acts of Memory and Imagination*. Verso, 2002.

La Fountain-Stokes, Lawrence. *Translocas: The Politics of Puerto Rican Drag and Trans Performance*. U of Michigan P, 2021.

Lagarde, Marcela. *Los cautiverios de las mujeres: Madresposas, monjas, putas, presas y locas*. 3ra. edición, UNAM, 1997.

Lamas, Marta. *Cuerpo, diferencia sexual y género*. Taurus, Alfaguara, 2001.

Lane, Kimberly. *Come look with me: Latin American Art*. Charlesbridge, 2007. p. 26.

Lange, Dorothea. "Migrant mother, 1936." Library of Congress. Web. Vol. 10. 2012. <https://guides.loc.gov/migrant-mother/images>.

Levins Morales, Aurora y Rosario Morales. *Getting Home Alive*. Firebrand Books, 1986.

"Louise Rosskam". *Secondat Blog*, diciembre de 2010. <secondat.blogspot.com/2010/12/louise-rosskam.html>.

Lugo-Ortiz, Agnes y Agnes Rosenthal. *Slave Portraiture in the Atlantic World*. Cambridge UP, 2013.

Lloréns, Hilda. *Imaging the Great Puerto Rican Family: Framing Nation, Race, and Gender During the American Century*. Lexington, 2014.

Mallo, Silvia. "Mujeres esclavas en América a fines del siglo XVIII: Una aproximación historiográfica". *El negro en la Argentina: presencia y negación*. Editores de América Latina, 2001. pp. 109-125.

Marín, Augusto y Rubén Alejandro Moreira. *Marín: las formas de la existencia*. Museo Casa Roig Universidad de Puerto Rico, 2003.

Marsh Kennerly, Catherine. "Mirar desde la madre: reflexiones acerca de la literatura puertorriqueña". *Forum XXIII*. 2015-2016. pp. 1-12.

Martínez-Fernández, Luis. "Life in a 'Male City': Cuban and Foreign Women in Nineteen Century Habana". *Frontiers, Plantations and Walled Cities: Essays on Society, Culture and Politics in the Hispanic Caribbean, 1800-1945*. Markus Weiner Publishers, 2010. pp. 37-53.

Martínez-San Miguel, Yolanda. *Caribe Two Ways: Cultura de la migración en el Caribe insular hispánico*. Ediciones Callejón, 2003.

Matos Rodríguez, Félix V. *Puerto Rican Women's History: New Perspectives*. Linda C. Delgado y Félix V. Matos Rodríguez, eds. M.E. Sharpe, 1998.

Mitchell, W. J. T. *Picture Theory: Essays on Verbal and Visual Representation*. U of Chicago P, 1994.

Mohr, Nicholasa. *In My Own Words. Growing Up Inside the Sanctuary of my Imagination*. Simon and Schuster, 2011.

_____ *Nilda*. Arte Público Press, 1974.

Montgomery, Maureen E. *Displaying Women: Spectacles of Leisure in Edith Warton's New York*. Routledge, 1998.

_____ "Keep the American Eagle Very Quiet…When Traveling in Foreign Countries: Race, Nation and Civilization in the Gilded Age and Progressive Era." *Australasian Journal of American Studies* 29/2. 2010. pp. 71-93.

Moreno, Marisel C. *Family Matters: Puerto Rican Women Authors on the Island and the Mainland*. U of Virginia P, 2012.

Morgan, Jennifer L. *Laboring Women: Reproduction and Gender in New World Slavery*. U of Pennsylvania P, 2011.

Morris, Ann R. y Margaret M. Dunn. "'The Bloodstream of Our Inheritance': Female Identity and the Caribbean Mothers' Land." *Motherlands: Black Women's Writing from Africa, the Caribbean and South Asia*, 1992. pp. 219-37.

Nazario Velasco, Rubén. "La construcción legal de la familia en el Puerto Rico de entresiglos". *Los arcos de la memoria: el '98 de los pueblos puertorriqueños*. Silvia Álvarez Curbelo, Mary Frances Gallart y Rafucci Carmen I., eds. U de Puerto Rico P, 1998. pp. 158-177.

Negrón-Portillo, Mariano y Raúl Mayo Santana. *La esclavitud urbana en San Juan de Puerto Rico: Estudio del Registro de esclavos de 1872*. Ediciones El Huracán, 1992.

Nistal-Moret, Benjamin. *Esclavos prófugos y cimarrones: Puerto Rico 1770-1870*. Editorial de la U de Puerto Rico, 2000.

Nolla, Olga. *El manuscrito de Miramar*. Alfaguara, 1998.

_____ *La segunda hija*. Editorial de la U de Puerto Rico, 1992.

Olivares, José De. *Our Islands and their People as Seen with Camera and Pencil*. N.D. Thompson Publishing, vol. 2, 1899.

Ortiz Cofer, Judith. *Silent Dancing: A Partial Remembrance of a Puerto Rican Childhood*. Arte Público P, 1990.

Parrilla-Rodríguez, Ana M., y José J. Gorrín-Peralta. "La lactancia materna en Puerto Rico: Patrones tradicionales, tendencias nacionales y estrategias para el futuro". *Puerto Rico Health Sciences Journal* 18/3. 1999. pp. 223-228.

Perkowska, Magdalena. *Pliegues visuales: narrativa y fotografía en la novela latinoamericana Contemporánea*. Iberoamericana, 2013.

Petchesky, Rosalind Pollack. "Fetal Images: The Power of Visual Culture in the Politics of Reproduction". *Feminist Studies* 13/2. 1987. pp. 263-292.

Pointon, Marcia. "Slavery and the Possibilities of Portraiture". *Slave Portraiture in the Atlantic World*. Cambridge UP, 2013.

Pratt, Mary Louise. *Imperial Eyes: Travel Writing and Transculturation.* Routledge, 1992.

Rafael, Vicente L. *White Love and other Events in Filipino History.* Duke UP, 2000.

Ramírez de Arellano & Seipp, Conrad. *Colonialism, Catholicism and Contraception: A History of Birth Control in Puerto Rico.* U of North Carolina P, 1983.

Ramírez Díaz, Annette. "Trinidad Fernández: Ama de Cría 'a media leche'". Microhistorias de Puerto Rico. 7 de julio de 2019. <https://microhistoriasdepr.blogspot.com/2019/07/trinidad-fernandez-ama-de-cria-media.html>.

Ramos, Julio. *Paradojas de la letra.* Ediciones eXcultura, 1996.

Ramos Rosado, Marie. *La mujer negra en la literatura puertoriqueña: cuestística de los setenta (Luis Rafael Sánchez, Carmelo Rodríguez Torres, Rosario Ferré y Ana Lydia Vega).* Editorial de la U de Puerto Rico, 1999.

Rich, Adrienne. *Of Woman Born: Motherhood as Experience and Institution.* Norton, 1986.

Rivera, Nelson. "José Alicea o el duelo combativo". José R. Alicea Espejo de la Humanidad. Museo de Historia, Antropología y Arte, Universidad de Puerto Rico, Recinto de Río Piedras, 2019. pp. 105-113.

Rivera Casellas, Zaira O. "La poética de la esclavitud (silenciada) en la literatura puertorriqueña: Carmen Colón Pellot, Beatriz Berrocal, Yolanda Arroyo Pizarro y Mayra Santos-Febres". *Cincinnati Romance Review* 30. 2011. pp. 99-116. <https://www.academia.edu/download/52433985/vol30-2011.pdf#page=105>.

Robertson, Glory. "Pictorial Sources for Nineteenth-Century Women's History: Dress as a Mirror of Attitudes to Women". *Engendering History: Caribbean Women in Historical Perspective.* Verene Sheperd, Bridget Brereton y Barbara Bailey, eds. St. Martin's Press, 1995. pp. 111-122.

Rodriguez Juliá, Edgardo. *Puertorriqueños: Álbum de la sagrada familia puertorriqueña a partir de 1898.* Plaza Mayor, 1998.

Rody, Caroline. *The Daughter's Return: African-American and Caribbean Women's Fictions of History.* Oxford UP, 2001.

Rojas, Lourdes. "Latinas at the Crossroads: An Affirmation of Life in Rosario Morales and Aurora Levins Morales' Getting Home Alive." *Breaking Boundaries: Latina Writing and Critical Readings.* Massachusetts UP, 1989.

Rosario Natal, Carmelo. *"Soy libre" El grito de Agripina, la esclava rebelde de Ponce.* Puerto, 2013.

Said, Edward. *Orientalism.* Vintage Books, New York, 1979.

Santiago, Esmeralda. *Cuando era puertorriqueña.* Vintage Español, 1994.

Santiago-Valles, Kelvin A. "'Higher Womanhood' among the 'Lower Classes': Julia McNair Henry in Puerto Rico and the 'Burdens' of 1898". *Radical History Review* 73. 1999. pp. 47-73. <https://doi.org/10.1215/01636545-1999-73-47>.

Shepherd, Verene et al. *Engendering History: Caribbean Women in Historical Perspective.* Palgrave Macmillan, 1995.

Suárez Findlay, Eileen. *Imposing Decency: The Politics of Sexuality and Race in Puerto Rico, 1870-1920.* Duke UP, 1999.

_____ *We Are Left Without a Father Here: Masculinity, Domesticity and Migration in Postwar Puerto Rico.* Duke UP, 2014.

Sued Badillo, Jalil, y Ángel López Cantos. *Puerto Rico Negro.* Editorial Cultural, 1986.

Sontag, Susan. *On Photography.* Picador, 1977.

Steele, Valerie. *The Corset: A Cultural History.* Yale UP, 2001.

Stoler, Ann Laura. *Race and the Education of Desire: Foucault's History of Sexuality and the Colonial Order of Things.* Duke UP, 1995.

_____ *Carnal Knowledge and Imperial Power: Race and the Intimate in Colonial Rule.* U of California P, 2002.

Summers, Leigh. *Bound to Please: A History of the Victorian Corset.* Oxford, 2001.

Tagg, John. "Evidence, Truth and Order: a Means of Surveillance." *Visual Culture: The Reader.* Jessica Evans y Stuart Hall, eds. Sage, 1999. pp. 244-273.

Taylor, René. "José Campeche (1751-1809)". *Puerto Rico: Arte e Identidad*. Hermandad de Artistas Gráficos de Puerto Rico. Editorial de la Universidad de Puerto Rico, 1998. pp. 17-27.

Terborg-Penn, Rosalyn. "Through and African Feminist Theoretical Lens: Viewing Caribbean Women's History Cross-Culturally". *Engendering History: Caribbean Women in Historical Perspective*. Barbara Bailey, Bridget Brereton y Verene Sheperd, eds. St Martin's Press, 1995. pp. 3-19.

Thompson, Lanny. *Nuestra isla y su gente: la construcción del "otro" puertorriqueño en Our Islands and their People*. Centro de Investigaciones Sociales y Departamento de Historia de la U de Puerto Rico,1995.

____ "Aesthetics and Empire: The Sense of Feminine Beauty in the Making of the US Imperial Archipielago." *Culture and History Digital Journal* 2/2. 2013.torrossa.com. <http://digital.casalini.it/an/2907196>.

____ *Imperial Archipelago: Representation and Rule in the Insular Territories under U.S. Dominion after 1898*. U of Hawai P, 2010.

Thurer, Shari. *The Myths of Motherhood: How Culture Reinvents the Good Mother*. Houghton Mifflin, 1994.

Tió, Teresa. *El cartel en Puerto Rico*. Pearson Educación México, 2003.

Tió, Salvador. *Por la cuesta del viento. Relatos de Navidad*. Pearson, 2002.

Torres Martinó. "Las artes gráficas de Puerto Rico". *Puerto Rico: Arte e Identidad*. Editorial de la U de Puerto Rico, 1998.

Trigo, Benigno. *Remembering Maternal Bodies: Melancholy in Latina and Latin American Women's Writing*. Palgrave, 2000.

Tubert, Silvia. *Figuras de la madre*. Cátedra, 1996.

Valdez, Elena. "Las maternidades queer en Sirena Serena vestida de pena de Mayra Santos-Febres". *Nuestro Caribe: Poder, Raza y Postnacionalismos desde los límites del mapa LGBTQ*. Mabel Cuesta, ed. Isla Negra, 2016. pp. 201-220.

Vidal, Teodoro. *Cuatro puertorriqueñas por Campeche*. Ediciones Alba, 2000.

____ *La Monserrate negra con el niño blanco: una modalidad iconográfica puertorriqueña*. Alba, 2003.

Vilches, Norat. *De(s)madres o el rastro materno en las escrituras del yo (A proposito de Jacques Derrida, Jamaica Kincaid, Esmeralda Santiago y Carmen Boullosa)*. Editorial Cuarto Propio, 2003.

_____ *Espacios de color cerrado*. Callejón, 2012.

"Visibilizar". *Diccionario de la Real Academia Española*. <https://www.rae.es/>.

Yalom, Marylin. *A History of the Breast*. Ballantine Books, 1998.

Zavala, Julia. "'Amas de leche': el conmovedor trabajo de mujeres alquiladas para dar de lactar". *Diariocorreo.pe*. 25 mayo 2017, <diariocorreo.pe/cultura/amas-de-leche-el-conmovedor-trabajo-de-mujeres-alquiladas-para-dar-de-lactar-748462/>.

www.ingramcontent.com/pod-product-compliance
Lightning Source LLC
Chambersburg PA
CBHW071409300426
44114CB00016B/2239